전시디자인,
미술의 발견

전시디자인, 미술의 발견

작품은
어떻게
스토리가 되는가

김용주

소동

태도가 디자인이 되도록

박물관, 미술관 전시디자이너의 길을 걸어온 지 20여 년. 짧다면 짧고, 길다면 긴 시간이다. 이제 나 스스로 무엇을 하는 사람인지 소개하지 않아도 많은 이들이 내 이름 앞에 '전시디자이너'라는 수식어를 붙여 불러 준다. 참으로 고마운 일이다. 이름 없이 태어난 나를 누군가 그 무엇이라고 기억해 준다는 것이 얼마나 행복한가. 전시디자이너는 나의 소명이 됐다.

사람들은 종종 내게 좋은 전시디자이너가 되기 위해 어떤 것을 배우고 준비해야 하는지, 어떤 소양을 갖추어야 하는지 묻는다. 그때마다 나는 주저 없이 대답한다. 공간을 이해하고 읽어내는 감각이 중요하지만 무엇보다 타인의 삶에 진실한 마음으로 다가가려는 자세가 먼저라고. 다소 성직자 같은 이야기로 들릴지 모르지만, 그것은 사실이다. 작품이 주는 감동이 겉으로 드러난 기교가 아니라 삶을 대하는 예술가의 태도에서 나오는 것과 똑같은 이치다.

전시디자인은 단순히 작품이 놓이는 공간을 꾸미고 장식하는 일

이 아니다. 기본적으로 디자인de-sign은 배려와 소통이 태생적 목적인 학문이다. 전시는 예술가의 삶을 이해하고, 작품에 담긴 이야기를 펼치는 초대의 장이며 경험을 공유하고자 하는 실천적 행위이다. 프랑스 출신의 이론가이자 관계의 미학 주창자인 니콜라 부리요Nicolas Bourriaud는 예술가들이 사람들의 상호작용을 중심으로 작업을 전개한다는 점에 착안하여 "예술은 마주침의 상태다Art is the state of encounter"라고 말한 바 있다. 그의 표현에 기대어 전시라는 행위를 정의하자면 만남을 위해 장소와 시간을 마련하는 일이라 생각한다. 이때 전시디자인은 관람객에게 미술을 발견하게 하며, 작품은 스토리가 된다.

2010년 10월. 국립현대미술관에 전시디자이너로 입사했을 때 미술관은 거대한 몬스터처럼 느껴졌다. 덩치 큰 외모에 무뚝뚝해 보이지만 내면은 순수한 어린아이 같은, 애니메이션 〈몬스터 주식회사〉에 나오는 이미지랄까? 첫 인상 때문인지 선뜻 다가서기 주저되고 잘못 다가섰다가는 핀잔을 들을 것 같았다. 미술관을 방문하는 이들도 아마 크게 다르지 않을 것이다.

나는 경직된 이미지 이면에 가려진 순수하고 포용력 있는 진면모를, 어쩌면 미술관이 지향해야 할 모습을 관람자 개개인이 느낄 수 있도록 만들고 싶었다. 미술사적 소양을 위한 예술의 소개와 정보 전달이 주가 되는 미술관에서 너와 내가 편안하게 경험과 시간을 공유

하는 만남의 장場으로, 들어올 때의 빈 마음을 풍성하게 채워 나갈 수 있는 곳으로 거듭나게 하고 싶었다. 학문적 '이론'에서 열린 '해석'으로, '일방'에서 '쌍방'으로, '계몽'에서 '공유'로, 이런 변화의 과정을 만드는 것이 미술관 디자이너의 역할이고 이는 미술관에서 일하며 다양하게 관계 맺을 내·외부 협업자와 관람자들이 함께 만들어 갈 수 있다고 생각했다. 이 문제를 해결해야 미술관은 태생적인 권위를 털어내고 보다 친근하게 우리 곁에 존재할 수 있으리라 생각했다.

전시를 통해 미술관의 새로운 모습과 변화를 만들어가는 일은 때로는 반갑고, 때로는 이질적이고 전례 없던 상황을 헤쳐나가기 위해 반대하는 이들을 설득하는 과정의 연속이었다. 한평생 자랑스러운 조선의 화공으로, 다정한 아버지로 살다 가길 원했던 민족의 화가. 그를 100년 뒤 전시장으로 소환하기 위해 작가의 영혼의 통로가 되기를 바랐던 시간. 대부분 얇은 종이 스케치로 이루어진 2,000장의 드로잉과 자료 들을 한 사람의 삶의 여정으로 바꾸는 작업, 더운 여름날 30도가 넘는 뜨거운 공간을 전시실로 활용하기 위해 온도까지 디자인해야 했던 상황, 12일이라는 짧은 시간 동안 1,200평의 전시실을 구성하고 작품을 설치해야 했던 경험. 굽이굽이 작가에 대한 존경과 함께하는 사람들의 협업이 없었다면 어려웠을 소중한 과정이었다.

이 책은 전시디자인에 대해 옳고 그름을 논하기 위함도, 전문 이론

태도가 디자인이 되도록

서도, 공식 자료집도 아니다. 지난 시간 전시를 만들며 고민했던 이야기들을 미술관에 입사한 지 10년이 되던 해인 2020년에 끄적인 두서없는 메모와 일기, 드로잉들을 묶어 기록해 두고자 했던 마음이 이 책의 출발이다. 물론 그 후로도 3년이 더 흘렀다. 전시를 마주하고 준비하는 과정 중 어떻게 아이디어가 싹트고 조율되어 전시 공간에 펼쳐지게 되는지, 그래서 작품이 어떻게 스토리가 되는지, 상수처럼 주어진 현실의 팍팍한 조건과 변화무쌍하게 전개되던 여러 상황을 애면글면 헤쳐 나가던 과정을 한 사람의 시선으로 정리한 주관적 기록이다.

누군가에겐 전시디자인이라는 분야를 알게 해주는 소개자로, 누군가에게는 각자 자신이 처한 상황에서, 한계로 작용했던 걸림돌이 도약의 디딤돌로 탈바꿈되는 '다르게 생각해 보기'라는 자기 혁명 과정에 아주 작게나마 도움이 되었으면 하는 바람으로 이야기를 엮었다.

끝으로 소동출판사와 책이 나오기까지 옆에서 응원과 용기를 북돋아 준 이들에게 마음 깊이 감사를 전한다. 세상일은 결코 혼자서 할 수 있는 것이 아님을 다시 한 번 깨닫는 과정이었다.

2023년 10월
김용주

01

관계의 해석,
해석의 관계

"차가운 회색과 조화된 버건디 색조가
차분해 보이리라 짐작하고 있었지만 이렇게 슬프게 다가올 줄은 몰랐다.
마치 온기를 못내 버리고 떠난 작가의 빈자리를 보는 것 같았다."

결핍과 희구

이중섭, 백년의 신화
2016. 6. 3 ~ 10. 3
국립현대미술관 덕수궁관, 1,2,3,4 전시실

소나무야 소나무야 언제나 푸른 네 빛 쓸쓸한 가을날이
나 눈보라치는 날에도 소나무야 소나무야 변하지 않는
네 빛…

이 노래를 들으면 언제부턴가 화가 이중섭(1916~1956)이 떠오른다.
가사에서 언급되는 '언제나 푸른 소나무'가 어딘지 이중섭을 닮았다
는 생각이 들어서일까? 실제로 이 노래는 이중섭이 일본 유학 시절에
(일제 강점기에 민족의 기상을 돋운다는 이유로 조선인에게 이 노래는 금지
곡이었다) 즐겨 부르던 노래라고 한다.

별칭도, 애칭도 많은 화가. 그는 자신을 '조선의 정직한 화공'이라
지칭했고, 우리 역시 그를 '민족의 화가'라고 부른다. 일제 강점기와
한국전쟁이라는 질곡의 시대 속에서도 창작에 대한 순수한 열정과
조국애가 남달랐던 화가. 가족에 대한 사랑과 그리움을 안고 짧은
생을 마감한, 슬프고도 진실한 사람 이중섭. 2016년은 그가 태어난
지 100주년, 작고 60주년이 되는 해였다. 가깝고도 멀게 느껴지는
시간 속에서 그를 다시 우리 곁으로 불러내고자 했다.

Re_중섭, 우리 앞에 놓인 세 가지 난제

신록이 초록으로 차분해질 즈음인 2016년 6월 3일 국립현대미술관

결핍과 희구

덕수궁관에서 《이중섭, 백년의 신화》 전시가 개최되었다. 그 해 10월 3일까지 4개월에 걸쳐 열린 이 전시에 26만 명이 찾았다. 국립현대미술관 50년사에서 역대 9위의 관객 수를 기록했다.

이 땅에 사는 사람이라면 적어도 한번쯤은 들어보았을 이름 이중섭. 금방이라도 캔버스를 젖히고 콧바람을 맹렬히 뿜으며 뛰쳐나올 것 같은 그의 그림 〈소〉를 모르는 이는 거의 없을 것이다.

2016년 초 이중섭 전시를 국립현대미술관에서 하게 된다고 들었을 때 난 그저 '한국형 블록버스터 전시가 또 한 건 기획되나 보다' 정도로 심상하게 생각했다. 부담도 설렘도 크게 일지 않았다. 이중섭 전시에서는 전시 디자인의 역할이 그다지 많지 않을 것이라 생각했기 때문이다. 이름 모를 화가를 소개한다거나, 난해한 작품을 풀어서 전달해야 한다거나 하는 어떤 특정 목적이 있는 전시의 경우에는 준비 과정에서 전시 디자이너의 역할이 더욱 중요하다. 고민의 허들이 높은 만큼 풀어내는 희열도 크다. 그러나 이미 유명한 작가, 익숙한 작품인 경우 전시 디자이너의 역할은 그다지 크지 않다. 작품이 지닌 오라가 그 자체로 많은 역할을 담당하기 때문에 공간의 분위기와 보조 장치는 오히려 거추장스러워질 때가 많다. 이번 전시도 그런 전례에서 크게 벗어나지는 않을 것이라 생각했다.

그런데 이 전시에 대한 나의 심드렁한 생각은 이내 바뀌었다. 전시 준비 초기, 회의 과정에서 기획자와 전시 디자이너에게 세 가지 난제

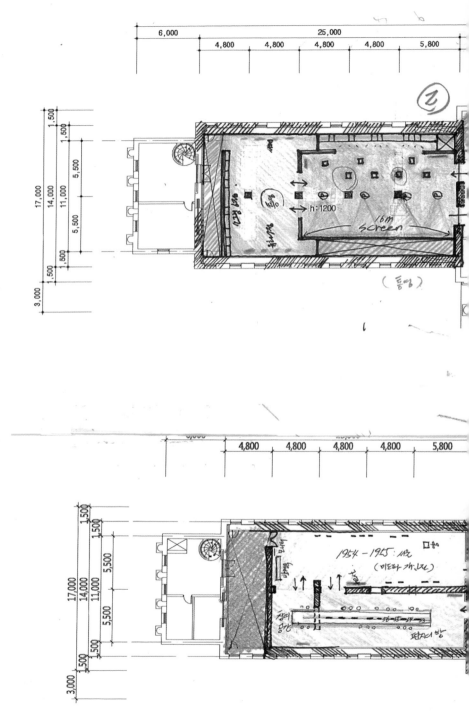

ᆢ 이중섭 전시 공간 구성도 ⓒmmca

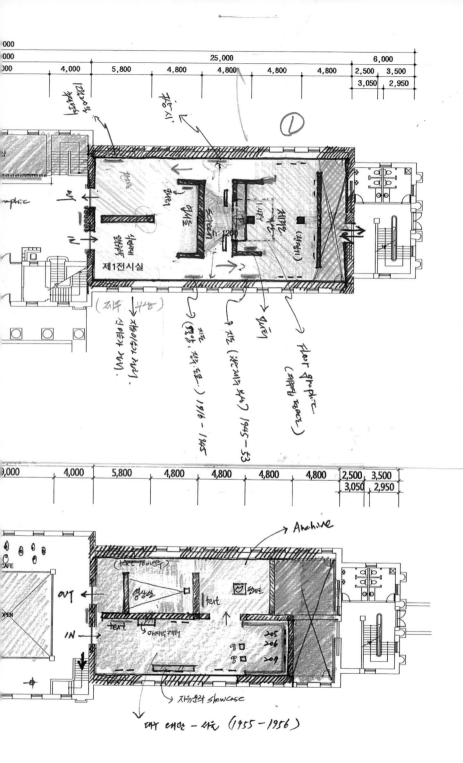

가 있음을 알게 되었다. 해결해야 할 문제의 난이도가 높고, 전시 디자인팀이 해야 할 일이 많이 있었다.

첫 번째는 작품이 사람들에게 너무 익숙해 새롭지 않다는 점, 특히 이중섭 탄생 100주년을 기념해 2016년 상반기에 다수의 미술관과 갤러리에서 이미 이중섭 전시를 여러 번 했다는 점, 따라서 또 다시 이중섭 전시를 내걸었을 때 과연 사람들의 발길을 다시 모을 수 있을까 하는 흥행 문제였다.

두 번째는 작품이 대부분 A4, 커 봐야 A3 사이즈를 넘지 않는다는 점이었다. 국립현대미술관 덕수궁관은 네 개의 전시실로 구성되어 있다. 전시실 하나의 면적만 해도 100평(330제곱미터)이 넘는다. 과연 이렇게 작은 크기의 작품들로 총 400평(1,320제곱미터)이 넘는 전시실을 어떻게 밀도 있게 채울 수 있을까에 관한 문제를 해결해야 했다. 세 번째는 작품과 자료의 소재 파악이 쉽지 않고 파악한다 해도 여기저기에 흩어져 있다는 점이었다.

세 가지 난제 중 첫 번째와 두 번째는 전시 디자이너인 내가 풀어야 했다. 전시 회의를 마치고 생각하지 못한 난제에 무거워진 마음으로 나오는데 전시 기획을 맡은 학예사 분이 따라 나오셨다.

"용주 선생님, 저는 걱정하지 않아요. 물론 현재 우리에겐 좋은 작품도 넉넉한 예산도 없지만, 그 어디에도 뒤지지 않는 맨 파워가 있잖아요."

'그래, 함께하는 우리 서로를 믿고 이중섭을 믿고' 가 보자.

결핍과 희구

전시는 이중섭의 삶의 궤적을 네 시기로 구분하고 덕수궁관 1전시실부터 순서대로 펼쳤다. 1전시실은 도쿄 유학 시절부터 해방과 한국 전쟁까지의 시기를 다루었는데, 부산과 제주도 피란 시절의 작품을 주로 구성했다. 2전시실은 은지화銀紙畵. Tinfoil Paintings(담뱃갑 은박지에 그린 그림)를 비롯한, 전쟁 직후 통영 시절 이중섭의 전성기 작품들을 선보였다. 3전시실은 가족을 일본에 떠나보낸 후 그리움과 외로움에 사무쳐 주고받은 편지들과 가족 재회의 꿈을 실현시켜 줄 유일한 희망이었던 미도파 화랑 전시로 구성했다. 마지막 4전시실은 아카이브와 좌절과 자책, 심신 미약으로 고통 받던 시기, 대구-왜관-정릉(서울)을 떠돌며 파편처럼 어지러이 남긴 그의 마지막 작품들로 채웠다.

아리고도 아름다운 시절, 가장 이중섭다운
(1940~1953, 일본 유학 그리고 피란)

1전시실을 들어가기에 앞서 로비 파사드에서 관람자들은 이중섭의 시그니처 같은 〈물고기와 동자〉 그림을 마주하게 된다. 이 그림은 1952년에 『주간문화예술』 표지에 들어간 것으로, 크기는 10.1×12.5 센티미터에 불과하다. 등장 때부터 큰 인기를 끈 〈물고기와 동자〉는 1955년 미도파 화랑 전시에서는 팸플릿 표지로도 쓰일 만큼 이중섭

의 상징으로 여겨졌다. 궁핍했지만 가족과 함께 단란했던, 제주도 피난 시절의 안온함이 묻어나는 그림이다. 이 자그마한 원작을 국립현대미술관 덕수궁관 로비 전면에 6×6.5미터 그래픽으로 확대해 펼쳤다.

로비에서 시선을 오른쪽으로 돌리면 1전시실이다. 문을 막 들어서면 나지막이 불이 켜진 진열장이 보인다. 그 안에는 도쿄 유학 시절의 드로잉과 함께 당시 도쿄 문화학원에서 동문수학했던 한국 동료들의 작품과 자료가 전시되어 있다. 이렇게 이중섭의 이야기는 시작된다.

도쿄 유학기는 이중섭에게는 동료, 선후배와의 활발한 교류와 다양한 미술협회 활동 등으로 활기 그득하고 때론 흘러 넘쳐나던 성장의 시기였다. 그의 인생과 작품 세계를 더 빛나게 한 사람을 만난 설렘 가득한 시기이기도 했다. 도쿄 문화학원 2년 후배, 야마모토 마사코와 절절한 사랑의 서사를 시작한 것. 1전시실 전반부에는 이 둘이 주고받은 엽서 그림을 전시했다. 그녀와 주고받은 엽서에 그려진 이중섭의 그림은 초현실주의적 작품인 듯 또는 열정과 투지로 활활 불타오르는 듯 보인다. 마사코를 향한 그의 애절한 마음을 짐작하게 한다.

유학 시절을 뒤로 하고 이중섭은 1943년 8월에 일제가 막바지로 발악하던 조국으로 돌아온다. 조국은 그 2년 후 해방을 맞이하지만 발전을 위한 도약대에 채 올라서기도 전에 또 다시 한국전쟁의 소용돌이에 휘말리게 된다. 민족 전체의 비극이었고 이중섭도 이 와중에서 헤어날 수 없었다. 격류를 거슬러 올라가기에 개인의 힘은 너무도

결핍과 희구

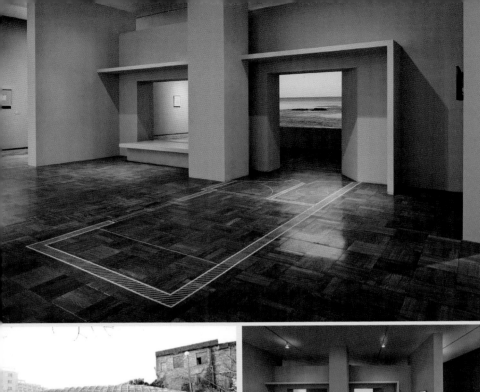

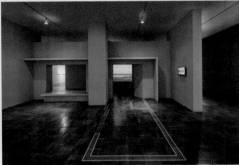

미약했다. 1950년 한국 전쟁의 포화 속, 이중섭은 고향 원산에서 남쪽으로 피란을 떠나며 대부분의 작품을 그곳에 남겨 둘 수밖에 없었다. 미국의 심리학자 매슬로는 욕구 5단계설에서 인간에게 첫 번째이

《이중섭, 백년의 신화》

자 상위의 네 가지 욕구를 떠받치는 저변의 욕구를 생존이라고 했다. 제 한 몸 건사가 제일 과제일 때 그 외 일체의 것은 짐으로 전락하고 만다(30만 평 땅 부잣집 아들의 만석지기 유족한 삶은 공산화와 더불어 진즉에 해체된다). 우리가 민족의 자산인 그의 초기 그림들을 안타깝게도 현재 보지 못하는 이유이다. 다행히 제주도와 부산 피란 시절의 작품은 우리에게 귀하게 남았다. 피란 시기 남겨진 작품은 색감도 그림 속 인물의 표정도 너무나 해맑고 생기가 넘친다. 여기서 한 가지 의문이 든다.

전쟁 중 피란 생활이 마냥 행복했을 리는 없었을 텐데 그림에 담긴 모습은 우리의 상식을 크게 벗어나 있다. 전쟁 중 그는 제주도에서 호의호식하며 지냈단 말인가? 물론 그랬을 리 없다. 이 당시 이중섭의 그림을 이해하기 위해서는 그가 처했던 물리적·물질적 상황을 정확하게 살펴볼 필요가 있다. 그래서 전시실에 제주도 가옥을 보여 주기로 했다. 박물관에서 하는 전시였다면 제주도 피란 가옥의 구조와 모습을 최대한 사실 그대로 보여 주는 재현의 방식을 택했을 것이다. 현대미술관에서의 전시이므로 굳이 사실적 재현의 방식을 따를 필요는 없다고 판단했다. 전시 구성에서 제주도 가옥을 설명하는 전후 맥락을 살펴보면 우리에겐 가옥의 사실적 모습보다 얼마나 열악한 상황이었는지 정도만 관람자가 이해하면 족하다고 생각했다. 바닥에 제주도 가옥의 평면도를 그리기로 했다.

제주도에서 생활했던 피란 가옥은 1.4평(4.62제곱미터)으로 매우

결핍과 희구

협소한 한 칸짜리 방이었다. 공간을 실감나게 체험하려면 통상 관람자의 오감을 모두 활용하게 하는 접근법이 있으나 오감 외에 중요한 요소가 하나 더 있다. 바로 '움직임'을 체험하게 하는 것이다. 인간은 움직이는 가운데 오감이 받아들이는 감각적 정보들을 조합하여 한 '공간'의 전모를 사실적으로 인지한다. 입체적이지 않은 평면도의 제주 가옥에 공간감을 어떻게 살릴까? 게이트! 이중섭이 피란 시절 제작한 그림들을 보러 가는 동선 위에 작은 문을 하나 만들었다. 관람자들은 고개를 숙이고 이 작은 문을 통과해 그림을 만나게 된다. 공간의 바닥에는 그가 머물던 제주도 피란 가옥의 평면도를 한 치의 가감 없이 1:1의 스케일, 즉 실제 크기로 붙였다. 관람자는 고개를 깊이 숙이고 문을 통과하는 행위를 통해 이미 작은 공간에 들어섰음을 심리적으로 인지한다. 바닥 그래픽 평면도를 바라보며 벽이 서지 않은 공간임에도 얼마나 협소한 공간인지를 실감하는 것이다. 이 작은 공간에서 이중섭, 그의 아내, 두 아이들이 함께 생활했다. 〈바닷가의 아이들〉, 〈물고기와 노는 세 아이들〉, 〈아이들과 물고기와 게〉 등 행복이 담긴 그림이 나올 수 있었던 이유는 무엇이었을까? 물리적 공간으로는 설명이 불가능하다. 다름 아닌 사랑하는 가족과 함께였다는 사실, 그 하나였을 것이다. 그에게 가족은 그가 살아가는 이유의 전부였을 것이다. 이 글 후반부에 계속 이어지는 그의 가족에 대한 마음을 보면 틀림없다.

다시 매슬로의 욕구 5단계설. 그는 제2의 욕구를 '안전'으로 꼽았

다. 제주도는 전장에서 멀리 떨어져 있어 이중섭을 불안에 떨게 했던 전쟁의 참화에서 멀찍이 벗어나게 했다. 안전 욕구가 충족된 것이다. 제3의 욕구를 매슬로는 '사랑과 소속감'이라고 했다. 두 평도 안 되는 공간이지만 사랑하는 가족이 밀접히 함께했다. 사랑과 소속의 욕구도 충족되었다. 아마도 이것이 제주 시절 작품에 풍성한 영감을 불어넣은 절대적 요소가 되지 않았을까.

은지화, 100년 후 다시 피어난 꿈 (1953~1954)

50년대 초반 당시 이중섭의 작품 중 특히 눈여겨 볼만한 작품군은 '은지화'이다. '은지화'는 전쟁 중 종이와 물감을 구하기 힘든 상황에서 양담배갑의 안을 감싸는 용도로 사용된 은박 종이를 활용해 그린 그림이다. 행복했던 가족의 모습에서부터 비극적인 사회 상황, 처참한 현실에 이르기까지 다양한 장면들이 때로는 은모래 빛깔로 반짝이고, 때로는 파리한 납빛으로 음울하게 가라앉아 있다.

　은지화의 표현 방식은 한국 금속 공예의 은입사銀入絲 기법을 연상하게 한다. 반짝이는 은박지 위에 날카로운 도구로 선을 새기고 그 위에 물감을 칠한 뒤 닦아내 긁힌 선에 물감이 스미도록 한 것이다. 반짝이는 매체 위에 섬세히 새겨진 그림을 가만히 보고 있노라니 유리 진열장 속 금속 공예품들이 떠올랐다. 금속 공예의 은입사 기법을

결핍과 희구

차용한 은지화라 금속 공예품의 전시 방식을 적용해도 무방하겠다 싶었다. 은지화를 보여 주는 2전시실의 전반부는 박물관의 공예 전시실처럼 한 작품 한 작품을 가까이 만나 찬찬히 관람하게 하는 진열장 방식을 계획했다. 벽에 나열식으로 걸리는 작품들은 관람자가 걸음 속도와 함께 스치듯 지나가며 보기는 쉬우나 겉핥기식으로 흐를 수 있다. 개별 진열장 방식을 통한다면 관람객이 작품 하나하나에 머무는 시간을 보다 많이 확보하게 할 수 있다. 작품별로 머물렀다가 이동하는 공간을 충분히 마련해 준다면, 단순히 줄지어 이동할 때보다 관람 동선이 훨씬 자연스럽게 분산될 것으로 생각했다.

세상 모든 일은 빛과 그림자가 공존한다. 진열장 방식도 예외는 아니었다. 진열장 전시의 장점이 많지만, 벽에 작품을 거는 것과 달리 사전에 고려해야 할 요소들이 꽤 많다. 진열장 내 온습도 조절과 함께 조명의 밝기와 각도도 매우 중요한 이슈가 된다. 이중섭의 은지화는 유리를 덮은 액자 안에 보관되어 있었다. 진열장 전시 방식을 위해서라면 작품 유리를 먼저 제거해야 했다. 유리 액자가 유리 진열장 속에 놓이면 조명 반사가 일어나 작품 관람을 방해하기 때문이다. 소장가들의 동의를 구하고 액자 유리를 제거하기로 했다.

5월 전시 준비 과정 중엔 예년보다도 비 오는 날이 유난히 많았다. 더구나 전시가 개막되는 유월은 장마 기간이지 않은가. 보호막이 사라진 액자 속 그림들은 비록 항습 진열장 안이지만 변형될 가능성이 없지 않았다. 액자를 제거하기로 한 전시팀의 결정에 장마 기간 짙은

습도처럼 걱정으로 축축해진 소장가들은 이를 재고해 주길 강력히 바랐다. 결정을 뒤엎는다는 것은 난관 발생을 의미했다. 이 전시에서 마주한 첫 번째 난관이었다. 소장자들의 의견을 받아들여 여러 번 논의한 끝에 액자 유리는 그대로 두기로 최종 결정했다. 문제는 결론이 나오기 전에 이미 예산을 들여 '유리를 제거한' 은지화를 전시할 유리 진열장을 만들었다는 것이다.

무반사 유리로 제작된 진열장은 바뀐 조건에서 봐서 그런지 더 맑았고 예전 보아 온 것들에 비해 완성도도 더 높아 보였다. 쓸모가 없어질지도 모르는 진열장이 애잔하게 느껴지는 데서 나오는 착시적 아름다움이었을까? 진열장 방식을 그만두기에는 이미 들인 시간과 예산도 문제였다. 다른 방식을 택하기에는 시간이 모자랐다. 물론 예산도.

전시 준비팀은 일단 계획한 전시 방식을 유지하며 문제를 해결하는 쪽으로 방향을 잡았다. 퇴근 후에도 고민이 계속돼 잠이 오지 않았다. 그날 밤 빗소리는 유별나게 크게 느껴졌다. 다음날 아침 제작팀과 상의 끝에 문제 해결 방법을 찾아냈다. 전시실 가운데에 위치할 기둥형 진열장마다 내부 조명의 기울기를 달리해 빛이 바로 액자로 향하지 못하도록 한 것이다. 한편 벽에 붙여 설치하는 진열장은 개별 조명 각도 조절이 어려우므로 조명이 닿는 작품의 각도를 조절하기로 했다. 각각 작품에서 중요한 표현이 모여 있는 지점에는 관람객의 시선이 방해받지 않아야 하므로 이 시선을 방해할 수 있는 반사광을

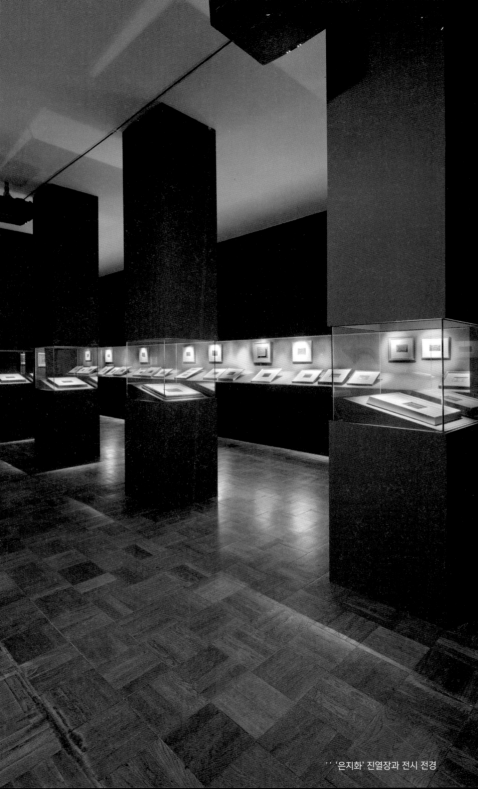

'은지화' 진열장과 전시 전경

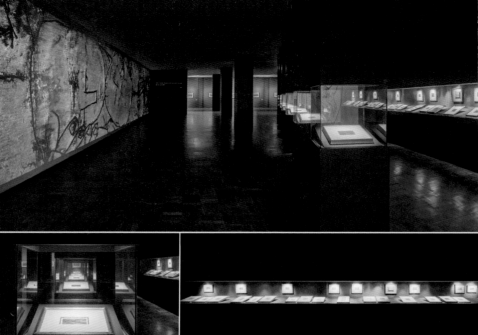

·· '은지화' 전시 전경

다른 곳으로 돌렸다. 작품마다 세밀하게 광원의 각도를 달리하여 우려했던 사항들을 하나씩 정리해 나갔다. 왜 작품의 기울기가 약간씩 다르지? 그렇다. 전시실 진열장 안 작품의 각도가 일률적이지 못했던 것은 이러한 과정에서 빚어진 것이었다. 은지화를 감상하는 관람자들이 작품에만 집중해 주길. 그래서 놓인 각도가 서로 조금씩 다르다는 것을 인지하지 못하길 바랐다.

'문제를 해결하는 나의 역할은 여기까지. 관람자의 눈을 사로잡는 것은 작가의 몫. 함께하는 서로를 믿고 이중섭을 믿고, 가 보자.'

결핍과 희구

이중섭의 소원이 이루어지다

전시를 위해 작가와 작품을 진지하게 연구해 가는 과정에서 나와 그 사이에 특별한 인연이 형성되고 작동된다고 나는 믿고 있다. 누군가의 삶을 그의 시간을 되짚어가며 연구할 때, 때로는 그에게 빙의憑依되었으면 하는 바람이 많다. 작가와 그의 작품에 대한 애틋한 마음은 빙의를 위한 자양분이다. 그는 1916년에 태어났고 100년의 시간이 지난 2016년, 나는 그의 삶을 되짚어 전시실이라는 공간 속에 그를 환생시키려 한다. 슬픈 삶을 살다간 그를 위해 100년 뒤 (그에 빙의된) 나는 과연 무엇을 할 수 있을까?

> 나는 밥만 준다면, 평생 벽화를 그리고 싶어. 그것도 큰 벽화를….

이중섭은 공공장소에 거대한 벽화를 그려 예술이 많은 이에게 향유되기를 바라곤 했다. 은지화는 훗날 벽화를 그리기 위한 밑그림이라고 작가는 말했다. 그의 바람이 이제 나의 바람이 되었다. 작가를 위해 벽화를 만들자. 아주 큰 벽화를. 은지화는 대부분의 사이즈가 고작 16센티미터 안팎이다. 이렇게 작은 은지화를 100년이 지난 지금16미터로 100배 확대하여 벽면에 영사한다면 그의 섬세한 표현이 벽면을 가득 채우리라. 은지화의 반짝이는 물성, 물감이 스며든 선,

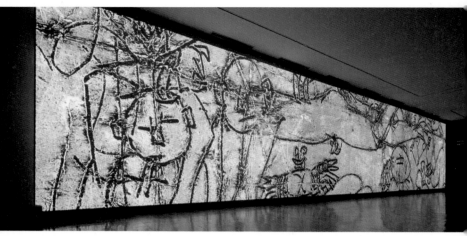
`` 16센티미터 은지화를 16미터로 100배 확대한 벽면 투사 전시 전경

그의 독창적 기법이 다 함께 커다란 벽화로 환생하리라. 때마침 프로젝터를 무상 대여해 주겠다는 업체가 나타나 바람이 성사됐다.

그가 겪은 텅 빈 심연 같던 결핍은 희구를 낳았고 탄생 100주년이 된 해에 충만하게 영글었다.

이중섭의 '소'싸움

반짝이는 은지화 영역을 지나면 2전시실의 후반부가 펼쳐진다. 그의 전성기였던 통영 시절(1953~1954)의 작품들을 선보이는 곳이다. 우

결핍과 희구

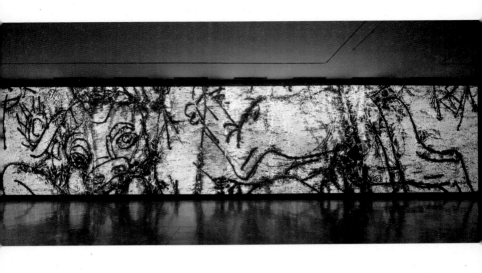

리 모두가 익히 알고 있는 이중섭의 〈소〉는 바로 이 영역에 전시하기로 했다. 대중이 사랑하는 작품인 만큼 작품의 소장가들에게도 자부심 넘치는 애장품이 〈소〉였다. 소장가들은 자신의 〈소〉를 언제 미술관에 (대여)보내야 할지, 자신의 〈소〉를 전시 도록 표지에 사용해줄 수는 없는지, 자신의 〈소〉가 가장 돋보이는 한가운데 자리에 놓일 수는 없는지를 묻고 또 물었다. 할당된 전시 벽면은 하나인데 전시에 데려오는 〈소〉는 넷. '소싸움'이 난 것이다. 돌이켜보면 이제는 웃음 짓는 에피소드이지만 전시를 준비할 당시에는 그것도 다툼 없게 해결해야 할 큰 난관이었다. 넷의 우위를 겨루는 싸움이었으므로 모두가 승자가 되게 하는 방법을 찾아야 했다.

《이중섭, 백년의 신화》

벽을 분할하자! 벽을 네 부분으로 나누고 각 부분을 돌출하게 만들어 '독립'시켰다. 어느 소가 다른 소에 종속되는 것이 아니라 모든 소가 독립하여 우뚝 설 수 있게 했다. 돌출된 네 개의 독립된 면이 세워지고 네 마리 '소'의 얼굴顔을 각각의 영역 한가운데에 불끈 세웠다. 쟁쟁한 소장가들의 체면도 함께 세워졌다. 이렇게 모두가 승리자가 된 '소싸움'은 타협의 산물이었다.

그 사람, 이중섭(1954~1955, 편지화)

궁핍했던 피란 생활 탓에 가족 전부의 영양 상태가 악화되었다. 특히 커나가는 아이들(장남이 1947년생, 차남이 1949년생이다)에게는 어른보다 더 심각한 영향을 끼쳤을 것이다. 여기에 좋지 않은 상황이 하나 더해진다. 아내 이남덕(이중섭이 지어준 마사코의 한국명)의 아버지가 일본에서 돌아가신 것. 불행은 겹쳐서 온다. 1952년 7월에 이중섭은 불가피하게 영양실조 등으로 건강이 좋지 않게 된 여섯 살, 네 살의 두 아이와 아내를 일본으로 떠나보냈다.

홀로 남겨진 이중섭은 사무치는 외로움과 곤궁한 형편 속에서도 가족과의 재회를 위해, 조선의 당당한 화가로 성공하겠다는 자신과의 약속을 지키기 위해 그 어느 때보다 그림 그리기에 치열하게 몰두했다. 이 세상 모든 아버지들처럼 그도 가족을 부양해야 한다는 의

결핍과 희구

무에서 스스로를 놓아주지 않았다. 비록 현실에서는 그가 진 멍에를 소처럼 쓰고 있었을 그였지만 그의 희망은 여전히 기운 센 그림 속 황소에게 닿았을 것이다. 힘차게 논밭을 갈아 '등 따시고 배부른' 때를 가족과 함께 누리고 싶었을 것이다.

이 시기에 이중섭은 아내와 아이들에게 수많은 편지를 보내며 희망의 끈을 놓지 않으려 애쓰는데, 이때 남겨진 그림들이 바로 '편지화Letter Paintings'이다. 글과 그림이 함께한 편지는 이중섭의 삶과 생각이 그의 작품들과 어떻게 밀접하게 연관되어 있는지 연구하는 데 귀중한 자료이다. 편지에 그려진 삽화들은 예술적 가치도 인정받아 오늘날 '편지화'라고 불린다. 이렇듯 피치 못할 상황은 때때로 새로운 예술 장르를 낳는 산실이 되기도 한다.

전시를 위해 편지의 내용들을 살피는 과정은 무척 힘겨웠다. 또 다른 형태의 '감정노동'이었다고 할까. 무성 영화 변사들의 지금은 희화화된 대사 '아, 눈물 없이는 볼 수 없는 거디었던 거디었다'가 오히려 이중섭의 편지로 격해진 우리의 감정을 한 치의 오차도 없이 표현하는 듯했다. 편지 속 이중섭은 거처의 이동과 상황이 변화무쌍했으나, 가족에 대한 절대적 사랑은 한결같았다. 때로는 한없이 다정하지만 때로는 더딘 답장에 욱하고 화를 내며 자신의 근황을 상세하게 전하고, 아이들에게는 씩씩하게 기다려 달라고 당부한다. 아내와 아이들에 대한 그리움이 절절히 묻어나는 이 모든 구절에는 귀엽고 사랑스

런 그림들이 함께한다. 편지는 그의 혼이고 살이었다. 전시를 준비하는 기획자도 전시 도록을 만드는 편집자도 전시를 디자인하는 나도 전시를 준비하는 과정 속에 함께 울었다.

편지는 독자가 명확히 정해져 있으며 내용은 해당 편지를 받아 읽게 되는 당사자를 오롯이 향한다. 이중섭의 편지가 현재 편지를 읽고 있는 나를 향해 있는 듯 몰입된 감정을 자연스럽게 일으켰다. 가족애는 인류공통이기 때문이다. 읽는 동안 이중섭은 우리가 아는 '민족의 화가'가 아닌 사랑과 애틋함으로 가득한 나의 연인이자 내 아이의 아빠가 되어 있었다.

전시를 보며 그의 편지를 읽는 동안 관람자 개개인은 편지의 '수신인'이 되게 하고 발신자 이중섭은 관람자 각자에게 소중한 '당신'이 되게 하자. 발신인 이중섭이 50년 넘는 시간을 훌쩍 뛰어 넘어, 지금 여기 수다한 수신인들의 마음에서 살아나게 하자.

그러려면 상처 난 이중섭의 마음과 그 마음을 읽을 수신인, 둘 모두를 따뜻하게 보듬을 수 있는 공간이 필요했다. 공간의 분위기는 심리적 공감을 이끌어내고 이를 기억으로 자아내는 데 매우 중요한 요소다. 편지를 읽으며 조용히 눈물 흘릴 수 있는, 때로는 혼잣말로 편지에 답할 수 있는 분위기를 만들고 싶었다.

공간의 분위기를 만드는 데는 여러 가지 요소가 있다. 조명(시각), 음향(청각), 냄새(후각), 촉감(촉각), 이 모든 것이 분위기를 만들어 내는 요소다(다만 미각까지 동원되는 미술 전시는 거의 전무하다). 시각예

　　　　　　　　　　　　결핍과 희구

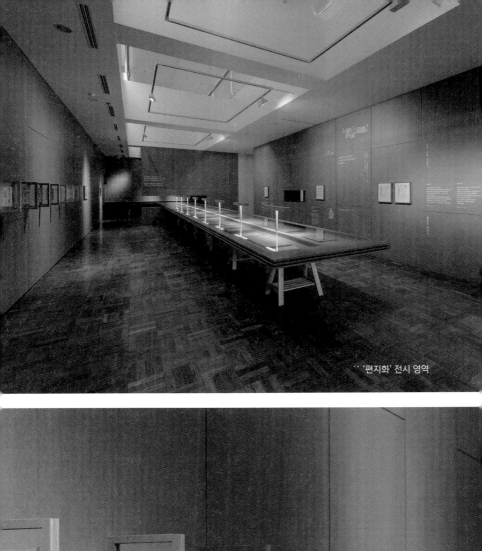

‥ '편지화' 전시 영역

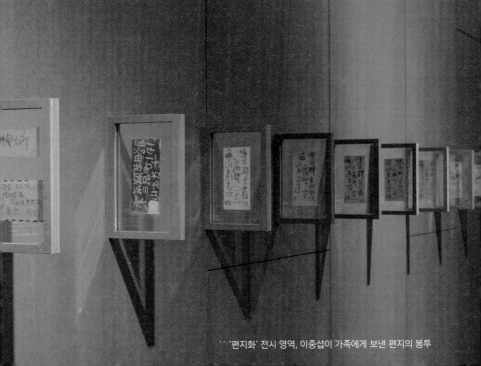

‥ '편지화' 전시 영역, 이중섭이 가족에게 보낸 편지의 봉투

∵ '편지화' 전시 테이블

술이라는 미술의 특성상 아무래도 시각적 요소가 가장 중요하다. 그래서 3전시실 전반부에 해당하는 '편지화' 영역은 따뜻하고 아늑한 분위기를 만들기 위해 도장 마감을 한 다른 영역과는 달리 나무판을 마감재로 선택했다. 나무판은 재질에서 오는 느낌이 차분하면서도 따뜻하다. 덕수궁 전시실 바닥까지 마침 우드블록이어서 편안함과 따뜻함을 배가시킬 수 있었다.

이제 우리가 사랑하는 사람의 편지를 받았다고 상상해 보자. 우리는 그와 나만의 내밀한 사연을 확인하기 위해 아늑하고 편안한 자리

결핍과 희구

.. '편지화' 전시 영역의 '희망의 창'

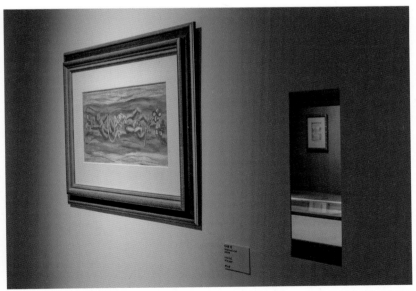

.. '미도파 화랑' 재현 영역에서 바라본 '희망의 창' 너머 '편지화' 전시 영역

《이중섭, 백년의 신화》

를 찾게 될 것이다. 편지를 공공의 벽에 걸지 않고 탁자에 전시해 좀
더 자연스럽게 편지를 읽는 상황을 만들었다. 탁자 길이는 상징성 있
게 16미터로 설정했다(은지화를 확대한 벽화의 길이도 16미터였다). 16
미터는 그의 탄생년도(1916)와 전시로 다시 태어나는 환생년도(2016)
가 공통으로 품고 있는 숫자인 동시에 이중섭이 가족과 주고받은 수
많은 편지의 양을 시각화하는 길이가 되었다.

이중섭의 편지는 봉투 또한 눈여겨볼 만하다. 그는 주소를 쓸 때
붓글씨 필법으로 봉투 한 면을 시원스럽게 가득 메웠고 때로는 채색
하기도 했다. 벽의 재질과 같은 나무로 된 액자에 편지 봉투를 담았
다. 액자는 네 개 모서리 중 한쪽 부분만 벽에 고정시켜 봉투를 담은
액자가 돌출되어 줄지어 보이도록 했다. 편지 봉투들에 적힌 주소는
정처 없이 떠돌며 생활하던 이중섭의 당시 경로를 짐작하게 해주는
귀중한 자료이다.

이번 달(8월18일)부터 백화점 4층 미도파 화랑에서 (1월
27일까지) 작품전을 열게 되었어요. 모든 것이 잘 되고 있
으니 가슴 가득한 기쁨으로 나를 기다려줘요. 태현이와
태성이한테는 아빠가 너무 바빠 편지를 못 보낸다고 잘
좀 전해줘요. 이번 작품전이 끝나면 태현이와 태성이에
게 충분히 자전거를 사줄 수 있으니 씩씩하게 잘 기다려
달라 해줘요. _1955년 1월경 이중섭이 부인에게 보낸 편지 중에서

결핍과 희구

편지에서 언급된 1955년 서울 미도파 화랑 전시는 힘든 시간을 버텨온 이중섭에게는 여러 의미를 갖는다. 그동안 제작한 작품이 대중을 만나는, 예술가로서 설렘의 자리인 동시에 가장으로서 가족에게 제 역할을 당당히 해냈다는 자랑의 근거이기도 했다. 멀리 있는 가족을 만나러 가기 위해 자금을 마련할 수 있는 어쩌면 그에게 남은 유일한 기회이기도 했다.

3전시실의 절반은 '편지화'에 할애했고, 나머지 절반 영역에는 1955년 '미도파 화랑' 전시를 재현했다. '편지화' 영역과 '미도파 화랑' 영역 사이에는 두 영역의 이야기를 하나로 엮는 공간적 장치가 있다. 사선으로 깊이 뚫린 작은 창이다. 나는 창 한쪽에 이중섭이 아이들에게 사주마고 약속한 자전거를 그려 넣은 다음 이 창을 '희망의 창'이라 이름 붙였다. '편지화' 영역에서 이 창을 통해 다음 영역을 바라보면 그가 희망에 부풀어 가족에게 언급한 '미도파 화랑' 전시의 출품작이 보이고, '미도파' 전시 영역에서 이 창을 통해 '편지화' 전시 영역을 바라보면 미도파 화랑 전시를 언급한 그의 편지가 보인다. 전시실을 직접 방문한 관람자들만이 맛 볼 수 있는 콘텐츠와 창이 엮은 스토리텔링이다.

두 영역은 벽을 사이에 두고 인접해 있지만 공간의 분위기는 사뭇 다르다. '편지화' 공간에서 이중섭의 가족이 되어 '인간 이중섭'을 마주하며 감정을 교류한 관람자는 '미도파 화랑'에서는 다시 중립적인

˙˙ '미도파 화랑' 재현 영역에서 바라본 '편지화' 전시 영역

관객으로 돌아와 '민족의 화가' 이중섭을 감상하게 된다. 작가의 편지 속 송수신자로 동화되었던 관람자는 벽을 지나며 중립적 시선으로 돌아온 만큼 두 공간의 분위기를 달리할 필요가 있었다. 작품 전시 공간 마감을 우드패널과 화이트 도장으로 확연한 차이를 둔 이유이다. 전시 구간에 따라 관람자에게 요구되는 역할이 달라진다는 점을 공간적 분위기의 변환을 통해 이해하게 했다.

결핍과 희구

그리움으로··· (1955~1956, 정릉에서)

1955년 서울 미도파 화랑 전시는 비교적 성공적이었다. 전시 출품작 중 스물한 점이 판매되었고 미술 평론가들로부터 호평도 받았다. 그러나 작품 판매 후 수금이 원활치 않았고 이어진 대구 전시는 생각만큼 반응이 신통치 못했다. 설상가상으로 일본에 있던 이중섭의 아내가 가족의 생계를 위해 벌였던 일이 사기를 당하며 큰 빚을 지게 된다. 일본에 있는 가족을 만나러 갈 희망도, 빚을 진 아내의 짐을 덜어주고자 했던 계획도 무산되었다. 견딜 수 없는 좌절의 늪에 빠진 그는 스스로를 자책하기 시작한다. 가족들에게 그리고 동포들에게 위대한 '조선의 화공'이 되겠노라고 한 다짐이 허언이 되어버렸다는 죄책감 때문에 그는 정신이상 증상을 보이며 1년 사이 수차례 정신병원에 들락날락하게 된다. 그는 이 시기 대구, 왜관, 정릉을 떠돌며 파편 같은 소량의 작품만을 남긴다. 정릉에서 남긴 그의 마지막 작품에는 눈이 오는 배경 속 어머니로 추정되는 인물이 등장한다. 한국 전쟁 중 어머니를 원산에 홀로 두고 피란 나온 자신에 대한 책망과 어머니에 대한 그리움이 담겨 있다. 이 작품의 제목이 〈돌아오지 않는 강〉이다. 1956년, 이중섭은 어머니와 가족에 대한 그리움을 안은 채 40년의 짧은 생을 마감한다.

4전시실은 크게 작품 전시 영역과 아카이브 영역으로 나뉜다. 작품전시 영역은 차가운 회색 cool-gray과 버건디 두 가지를 이용해 이야

기를 전개한다. 여기에 사용된 버건디는 2전시실 이중섭의 절정기, 여러 '소' 작품을 전시한 영역과 동일한 색이다. 같은 색일지라도 다른 어떤 색과 이웃하는가에 따라 전달되는 느낌이 전혀 달라진다는 점이 흥미롭다. 절정기 작품 영역에 배경으로 사용한 버건디는 '은지화' 영역의 따뜻한 회색warm-gray과 인접하며 붉은 기운이 더 선명해진다. 혈기 왕성한 열정의 기운이 버건디 색을 통해 공간에 가득 채

결핍과 희구

워지는 것이다. 반면 정릉에서 제작된 마지막 작품이 전시되는 4전시실은 절망적 시기를 나타내는 차가운 회색과 인접되면서 동일한 버건디임에도 온기를 잃고 차갑게 굳은 혈액의 색으로 느껴진다.

작품을 걸기 전 전시실 도색을 마무리했으니 확인해 달라는 요청이 왔다. 조금 늦은 시간이라 사무실에서 하던 일을 멈추고 전시실로 올라갔다. 작업자들은 퇴근하고 전시실엔 아무도 없었다. 텅 빈 전시실. 차가운 회색과 이웃한 버건디 색을 마주하는 순간 나도 모르게 또다시 눈물이 흘렀다. 차가운 회색과 조화된 버건디 색조가 차분해 보이리라 짐작하고 있었지만 이렇게 슬프게 다가올 줄은 몰랐다. 마치 온기를 못내 버리고 떠난 작가의 빈자리를 보는 것 같았다.

버건디로 칠한 두 전시 영역에는 공통적으로 〈소〉 작품이 전시되었다. 그러나 두 영역의 〈소〉는 분명히 달랐다. 작가의 절정기에 그려진 2전시실의 〈소〉는 딛고 있는 땅을 박차고 금방이라도 뛰쳐나올 것 같은 모습이지만, 4전시실에 전시된 〈소〉는 갑자기 걸음을 멈춘 듯 초점 없이 멍하다. 우두망찰. 어쩌면 〈소〉는 이중섭의 페르소나였는지도 모른다.

관람자들은 마지막 작품이 전시된 영역을 돌아 나오며 사선으로 좁게 열린 공간을 발견한다. 이중섭의 아카이브 영역이다. 틈 사이로 그의 사진이 언뜻 보인다. 반갑다. 〈시네마 천국〉처럼 영화에서는 세상을 떠난 주인공과의 추억이나 생전의 모습을 끝부분에 담는 것을 가끔 볼 수 있다. 이런 영화 구성을 모티프 삼아 아카이브 공간

‥ 아카이브 진입부

을 설계했다.

정릉에서의 마지막 작품을 끝으로 그는 역사 속으로 걸어 들어갔

결핍과 희구

지만 우리 중 어느 누구도 그를 떠나보낸 적은 없다. 이 전시를 준비한 전시 팀 모두의 마음은 그를 더 붙잡고 싶었다. 그의 삶을 소재로 소설 또는 연극을 제작해 그를 다시 살게 했던 여러 예술 분야 사람들의 마음과 우리의 마음은 다르지 않았다. 아카이브는 다양한 장르에서 다룬 그의 이야기와 자료들을 선보였다. 아카이브 영역 자체가 큰 액자가 되게 했고 그 액자에 작은 액자를 여러 개 담은 모양새를 취했다. 이중섭이 그의 생애 말년에 그토록 보고 싶어 했던 이남덕 여사는 인터뷰 영상에 담아 전시의 끝단에 놓았다.

전시는 새로움을 발견하는 과정

전시는 30만 명 가까운 방문객 수를 기록하며 성황리에 진행됐다. 무더위에도 불구하고 연일 덕수궁 대한문까지 줄을 서는 관람자들의 발길에 감사하는 시간이었다(2016년은 세계기상기구가 1880년 기상관측을 시작한 이후로 가장 더웠던 해이다). 전시에 대한 호평이 줄을 이었고 그 중에는 진심으로 고맙게도 전시디자인에 대한 것도 몇 줄 포함되어 있었다.

　　…전시장에서 여러 미술관 관장을 만나 중섭의 예술에
　　대한 감상을 교감하였는데 대화 끝에는 이구동성으로

어디까지나 나는 한국인으로서 한국의 모든 것을 전 세계에 올바르고 당당하게
표현하지 않으면 안 되오, 나는 한국이 낳은 정직한 화공이라오.

— 이중섭, 부인에게 보낸 편지 글에서

·· '아카이브' 마지막 영역에 놓인 이중섭의 팔레트

우리나라 전시 디스플레이가 언제 이렇게 발전했느냐는
찬사였다. 정말 환상적이다. 100년 전에 세워진 석조건물
에 백 년 뒤 후손들이 이중섭이라는 '백년의 전설'을 이
렇게 장식하고 있는 것을 천상의 중섭은 지금 보고 있는
지 모르고 있는지. _유홍준, 《조선일보》, 2016년 6월 6일자

결핍과 희구

본 전시의 전시 디자인은 2017년 독일 아이에프 디자인 어워
드iF Design Award에서 수상했다.

콘텐츠는 왕이지만, 맥락은 신이다

Content is King, But Context is God.

미국의 작가이자 사업가인 게리 베이너척Gary Vaynerchuk의 말이다.
이 말을 전시에 적용하자면 이렇게 변용될 수 있을 것이다.

전시는 작품이 같을지라도 기획과 디자인에 따라 다시
맥락화되며 새로운 독창성을 획득할 수 있다.

_디자인 콘셉트 노트 중에서

"관람자가 만나게 될 자료를 배치의 질서와
새로운 형식의 전시 방식을 통해 단위 그룹으로 묶었다. 이와 함께 관람자들이
정기용의 프로젝트 별 자료를 직접 꺼내 살펴볼 수 있도록 했다.
관람자들의 직접 체험이 가능한 구조를 만든 것이다."

실천하는 사람,
풍경이 된 기록

그림 일기: 정기용 건축 아카이브
2013. 2. 28 ~ 2013. 9. 22
국립현대미술관 과천관, 5전시실

스크린 속 그의 이야기를 마주하다

영화 〈말하는 건축가 정기용〉을 본 것은 2012년 3월이었다. 대학 시절부터 나는 정기용(1945~2011) 건축가에 관심이 많았다. 발걸음이 자연스럽게 개봉관으로 이끌렸다. 다큐멘터리 형식의 독립영화, 거기에다 건축이라는 한정된 분야를 다루었음에도 이 작품은 관객 수 4만 명을 기록했다. 이런 관객 수는 나뿐만 아니라 4만 명이라는 숱한 사람들에게 작용한 정기용 건축가의 흡인력이 아니고서는 설명할 길이 없다.

영화 속 시간은 2011년 3월에서 멈춘다. 영화는 그의 일생에서 마지막이 된 일민미술관 회고전 준비 과정을 바탕으로 하고 있다. 제목에서처럼 그는 '말하는' 건축가이다. 사람과 자연에 끊임없이 말을 걸고, 말했던 선생은 생의 최종 단계를 포착한 이 영화에서도 자신의 건축 철학과 한국 공공 건축의 현실, 건축과 소통의 어려움들을 격정적으로 토로한다. 힘겹게 작은 목소리로, 그러나 힘 있게 확신에 찬 목소리로. 영화 속 정기용은 말한다.

이 땅의 건축가가, 정기용이, '이런 사람이다'가 아니라 건축가들을 제대로 봐 달라. 그들은 집을 짓는 사람들이 아니라 문화를 생산하는 사람이기도 하다. 이제 우리도

실천하는 사람, 풍경이 된 기록

문화로 눈을 돌려야 한다. 건축이야말로 미술보다 더 일상적이지 않느냐는 것이다. 또 한 시대를 걱정하는 사람이기도 하다. 또 한 사회의 모순을 지적하는 사람이기도 하다.

건축은 문화예술진흥법상 문화예술의 한 장르로 포함되어 있고(문화예술진흥법 제2조), 문화예술인들에게 수여하는 훈장에도 건축가 영역이 따로 마련되어 있다. 그러나 선생이 왕성하게 활동하던 시기에는 건축가를 개발업자의 하수인 정도로만 생각하는 풍조가 여전했을 것이다. 영화에서 선생은 과거의 이런 세태를 안타까워하면서 이 사회에서 건축가들이 제 역할을 하고 있다는 자부심과 함께, 더 큰 역할을 해내야 한다고 후진들에게 당부하고 있다. 그의 자부심은 사회적으로, 건축사적으로 크고 작은 반향을 일으킨 여러 프로젝트에서 자연스럽게 우러나왔을 것이다.

선생은 노무현 전 대통령의 거처를 설계한 것으로 잘 알려져 있지만, 전북 무주에서 12년 동안 공공 건축 프로젝트를, 서귀포 등 전국 6개 도시에서 어린이도서관인 기적의 도서관 공공 프로젝트를 진행했다. 그는 이런 여러 프로젝트를 통해 건축의 사회적 양심과 공공성을 줄기차게 강조했다. 전북 무주군 안성면 면사무소를 설계할 때에는 봉고차를 빌려 멀리 대전으로 목욕을 하러 나가는 동네 주민들

이 안쓰러워 공중목욕탕을 함께 만들었다. 무주 공설운동장 리모델링 때도 주민을 먼저 생각했다. 행사 때마다 지붕이 없는 관람석 때문에 군민들이 땡볕 아래 고생했는데 여기에 등나무를 심어 그늘을 만든 것이다. 선생에게 건축의 효용은 형상이 지닌 미적 감수성을 도드라지게 강조하는 것이 아니었던 듯하다. 그는 늘 그 건축물을 이용하는 사람들 모두의 삶이 더 나아지는 쪽에 초점을 맞추었다.

영화 중 인상 깊은 그의 말이다.

건축은 결국 사람 안에 있다.

영화 중반, 화면이 천천히 어두워지며 오후의 햇살이 실내 깊숙이 들어온 작은 거실에 정기용 건축가가 앉아 있다. 선생은 거실 한 켠 낡은 소파에 기대어 죽음에 대해 진지하게 이야기했다.

사람은 철학을 공부해야 해. 왜냐하면 죽음을 제대로 마주하기 위해, 나는 누구인지, 왜 사는지, 세상은 뭔지, 어떻게 살았는지, 가족은 뭔지, 또 도시는 뭔지… 이런 질문들을 통해 또렷하게, 그리고 초롱초롱한 눈빛으로 죽음을 준비하고 마주해야 해….

죽음, 삶, 그리고 이 땅에 태어나 어떠한 역할을 하고 돌아갈 것인지

실천하는 사람, 풍경이 된 기록

고민하는 내게 그의 이야기는 깊은 울림을 남겼다. 대학 시절부터 단편적으로나마 알았던 그였으나 나는 이 영화를 통해 정기용 건축가를 더 잘 이해하게 되었다. 그리고 지금까지 다른 이들과 그의 생각을 새기며 그의 가르침을 앞으로도 내내 나눌 수 있음에 깊이 감사한다. 나는 홀로 되뇌었다.

"깨어 있어야 해. 일상 속에, 시대 속에, 우리의 방향을 이야기할 수 있는 사람으로 깨어 있어야 해."

정기용 건축가가 평생에 걸쳐 탐구한 건축 재료는 흙이었다.

> 건축은 영원하지 않거든요. 어느 정도 쓰고 또 사라지고 새로 짓고. 근데 흙 건축은 사라질 때 깨끗해요. 왜? 그냥 흙으로 돌아가 버리니까. 흙은 그런 깨끗한 죽음을 가지고 있어요.

그래서 사람과 자연과 열정적으로 소통했던 선생이 영화에서 마지막 남긴 말에는 사람과 자연, 그에 대한 애절한 고마움이 담겼을 것이다.

> 여러분, 감사합니다. 바람, 햇살, 나무가 있어 감사합니다.

정기용의 건축 전시를 디자인하다니

나는 2010년 10월부터 국립현대미술관에서 근무했는데, 여러 장르 중에서도 특히 건축이 비중 있게 다루어지지 않아 아쉬움이 많았다. 그런데 2012년에 드디어 국립현대미술관 과천관이 그동안 소외되어 왔던 여러 장르를 북돋우기 위해 3, 4, 5, 6전시실을 정책적으로 이들 장르들에 할애했다. 이 중 5전시실은 건축 전시실로 지정되었다. 1972년에 제정된 문화예술진흥법에 예술 장르의 하나로 건축이 포함된 것이 1995년의 일인데, 그로부터 17년이 더 흐른 후에야 건축이 국립 미술관에 전용 둥지를 틀게 된 것이다.

첫 전시는 무엇이 될까. 설렘으로 잔뜩 기대하던 차에 정기용 건축가로 정해졌다는 소식을 들었다. 처음엔 순수한 기쁨이, 그 이후엔 더 큰 설렘이 밀려왔다. '아, 정기용. 내가 선생의 전시를 디자인하게 되다니, 하느님 감사합니다.' 그런데 그 다음으로 당도한 것은 기쁨과 설렘을 압도하는 엄청난 심리적 부담감이었다. 내가 그의 삶과 철학을 제대로 보여 줄 수 있을지 모든 면에서 자신이 서질 않았다.

이 소식은 건축계로 곧 퍼져 나갔고 여러 통의 문의 전화를 받게 되었다. 정기용 건축 전시를 국립현대미술관에서 하게 되었다는 소식에 관심을 가지고 전화한 사람들이었다. 아마도 정기용을 흠모하

실천하는 사람, 풍경이 된 기록

고 존경하는 건축계 사람들이었을 것이다.

"정기용 선생님의 전시를 미술관에서 한다고 들었는데 기획은 어떤 분이 하나요? 그리고 전시디자인은 어떤 분이 맡게 되나요?"

"문의 감사합니다. 전시 기획은 미술관 건축 학예사분이 하시고요, 디자인은 미술관 내부에 디자인팀이 있어 담당 디자이너가 할 예정입니다."

"아?! 내부에서 건축 전시디자인을 하신다고요."

대부분의 전화 통화는 이렇게 전개되다가 어딘지 탐탁지 않은 듯 끝을 맺었다.

국립현대미술관에서 디자인팀이 실질적인 역할을 가지기 시작한 시점은 겨우 2011년에 와서이다. 비록 그때까지 널리 알려지지 않긴 했지만, 문득 자격지심이 밀려들었다. 나는 국가가 설립한 대표 미술관에서 전시를 공간화하는 사람으로서 그동안 제대로 그 역할을 해 왔을까? 정기용 전시를 맡을 자격이 있을까? 새삼 무겁고 어쩌면 진작 스스로에게 물었어야 할 본질적인 질문이 내 안에서 일어나기 시작했다. 다른 이의 삶과 가치관에 어떻게 다가서고 제대로 보여 주고 다룰 수 있을지 고민이 덮쳐왔다.

당신이라면 어떻게 했을까요?

건축가 정기용의 사진을 책상 앞에 붙였다. 영화감독이기도 한 네덜란드인 요한 반 데르 케우켄 Johan van der Keuken 의 사진 작품인

사진 <바깥의 산, 안의 산>과 함께한 정기용 ⓒ 안하진

〈바깥의 산, 안의 산 Bergen buiten, bergen binnen〉이 걸려 있는 그의 사무실도 내 책상으로 함께 들어왔다. 그의 생각과 그가 추구했을 본질적 가치들에 나의 주파수를 맞추기 위한 과정의 시작이었다.

당신의 삶을 어떻게 보여 주면 좋을까요?

나는 기본적으로 사람은 에너지氣로 이루어져 있고, 이 에너지의 움직임이 삶이라고 여긴다. 삶과 죽음을 나누는 기준이 에너지의 유무이지 않겠는가. 우리 각자의 에너지는 매일매일 상대의 에너지와 만난다. 우리가 일상에서 겪는 여러 형태의 만남들을 달리 표현해 보자면 그렇다는 말이다. 그런데 이 에너지들은 각각이 고유의 주파수 영역에 속해 있다고 한다. 내가 특정한 상대와 어쩐지 죽이 잘 맞는다면, 즉 접속과 반응이 원활하다면 주파수 대역이 같다고 말할 수 있겠다. 왠지 함께 있으면 불편해지는 상대라면 주파수의 높낮이가 많이 다르다고 할 수밖에. 이 생각대로라면 우리가 가진 에너지와 그 주파수가 상대방의 그것과 같거나 유사하다면 천만다행이다. 만약 그렇지 못하다면 맞추거나 피해야 한다. 요컨대 에너지와 주파수 대역이(에) 잘 맞는(출 수만 있)다면 상대방을 더 잘 이해 할 수 있게 되고 한 발 더 나아가서는 그와 비슷하게 생각할 수도 있겠다고, 나는 믿어왔다.

그래서 전시를 준비할 때 첫 번째 단계는 늘 주파수 맞추기이다. '그와 같이 생각하기' 위해 '접속contact'하는 과정. 어떤 작가의 삶을 이해하고 다루는 전시에서 공간을 기획하는 여러 과정 중 이 단계가 가장 난이도가 높은 것 같다. 소리의 벽을 돌파할 때처럼 높은 곳에서 다이빙하여 입수할 때처럼. 마음을 졸이면서 상대방(의 사진)을 바라보며 말을 건다.

당신의 삶을 어떻게 보여 주면 좋을까요?

그리스 신화 속 테세우스는 아리아드네가 건네준 실타래 덕분에 미로 속 괴물을 물리칠 수 있었다. 실마리만 확보할 수 있다면 문제는 시간이 해결해 준다. 책상 앞에 붙여 놓은 사진 〈바깥의 산, 안의 산〉이 정기용을 대신하여 내게 말을 걸어온다. 단서(실마리)를 오랜 질문 끝에 마침내 발견한 것이다. 바로 창 너머(밖) 풍경과 여기(안)의 관계. '창' '전망과 시선' '너머의 시간' 등 관계와 소통에 관한 그의 관점을 이번 전시의 공간 디자인에 적용하자!

그가 건축에서 중요시했던 여러 가치는 이를 관객에게 펼쳐 보이는 전시에서도 매우 중요한 지점일 수밖에 없다. 전시는 글자 뜻만으로는 '여러 가지 물품을 벌여 놓고 보인다'이다. 그러나 전시는 작품을 특정 장소에 단순히 늘어놓거나, (작고한) 작가와 지인들로부터 수집한 작가의 몇몇 특징적 자료를 장식처럼 얹어 놓는다고 되는 것이

아니다. 그런 전시는 죽은 전시이다. 전시가 생명력을 갖기 위해서는 관람자들과 소통할 수 있어야 한다. 작가와 작품과 관람자간의 소통을 위해서는 이들 사이를 오고갈 유효한 의미와 가치가 있어야 한다. 관람자들은 현재를 사는 사람들이다. 진행형의 시간 속에 놓인 그들이 정기용이라는 특정인을 소환하고 그의 관점과 삶의 태도를 이해하기 위해서는 장소(전시 공간)라는 매개(또는 매체)를 통해, 그를 기억할 상징과 그를 회자할 메시지를 날라 주어야 한다. 생전의 정기용이 '말하기(소통)'를 통해 그의 건축물(작품)과 그(의 생각)와 건축물의 이용자들을 엮었듯이 전시 공간은 그의 건축물과 그(의 생각)와 관람자들을 엮어 주어야 한다. 안의 산이 창문을 통해 밖의 산과 소통하듯이.

이런 것도 전시가 될 수 있나요?

2011년 초에 정기용은 국립현대미술관에 20,000여 점의 아카이브 자료를 기증했다. 실로 방대한 자료여서 분류하고 정리하는 데 꼬박 2년 가까운 시간이 걸렸다. 이중에서 2,000여 점이 전시에 차출되었다. 그 드로잉을 만나러 3층 5전시관으로 올라갔더니 예상과는 달리 드로잉의 부피가 그리 크지는 않았다. 눈앞에 놓인 것은 라면박스 크기로 열 개 정도. 회화 작품이 2,000여 점이라면 어마어마한 물리적

부피일 테지만 정기용의 드로잉은 건축 과정의 부산물인 바스락거리는 노란 트레이싱페이퍼에 그려진 것들이어서 부피가 클 이유가 없었다. 액자에 넣어진 것 하나 없는 종이 그대로의 스케치. 박스를 여는 순간 꽉 눌려 있던 종이들이 마치 숨을 쉬려는 듯 부풀어 올라왔다. 조심스럽게 스케치를 한 장씩 확인하는 과정 속에서 그의 성격과 스타일을 온전히 느낄 수 있었다. 연필로 겹쳐 그은, 공력이 밴 선들은 반들거렸고 종이 표면은 하나같이 움푹 들어가 있었다. 그의 온기가 전해지는 살아 있는 자료들이었다. 얇은 종이에 그려진 자료들 하나하나는 품고 있던 이야기를 쏟아냈다. 스케치들은 무수히 많은 이야기를 하고 있었다. 그 순간은 마치 그를 대면하고 있는 것 같았고 그 선연한 느낌은 지금도 잊을 수 없다.

종이에 그려진 그림은 그의 생각을 순차적으로 보여주는 다이어그램, 초기 평면도, 빛이 들어오는 각도를 연구한 입면도 등으로 스케치라기보다는 여러 기호와 프로그램 등으로 아이디어들을 시각화한 이미지 지도에 가까웠다. 무주 공설운동장 스케치 한편에는 구조를 세세히 풀어낸 세부도와 인건비, 제작비, 운반비 등 프로젝트를 수행하는 데 필요한 견적까지 자리하고 있었다. 맡게 된 프로젝트에서 무엇을 중시하고 고려해야 하는지 스스로에게 던지는 질문들이었다. 정기용이 남긴 수많은 자료들 속에는 특히 관계에 대한 고민이 공통적으로 진하게 묻어 있었다. 건축이, 안착될 지형과 어떻게 관계하고

실천하는 사람, 풍경이 된 기록

그 장소가 가진 시간에 어떻게 편입될 것인가. 공간을 이용할 사람들이 지어질 건축물을 통해 생성할 새로운 질서는 어떤 것이어야 하는가, 지역사회와는 또 어떻게 상생해 나아갈 것인가가 고민의 주된 내용이었다. 정기용의 여러 프로젝트 중 하나인 〈서귀포 기적의 도서관〉에 대한 그의 말을 들어 보자.

> 나는 늘 땅을 읽습니다. 들어설 장소, 그 땅을 읽고 그 주변 환경이 어떤 곳인가를 읽습니다. 사람들을 읽습니다. 문화를 읽고 역사를 읽고 전통을 읽습니다.

자료들은 그 자체로서는 작품이라고 할 만한 완결성은 부족했으나 정기용 건축가의 건축을 이해하고 그의 가치관을 이해하고 건축가의 사회적 역할과 태도를 이해하고 나아가 한 사람의 삶을 이해하는 데에 더할 나위 없이 중요한 단서들이었다. 이와 같이 아카이브는 여러 측면에서 중요한 의미를 지니고 있는 데 반해, 그 당시까지도 전시에서는 늘 별책부록처럼 다뤄져왔고 작가와 작품을 이해하는 데 도움을 주는 조연 정도로서의 역할에 머물러 있었다. 그래서였는지 전시실에 펼쳐진 정기용의 자료를 보고 미술관 사람들은 걱정 어린 목소리를 냈다. "작품이라고 할 만한 것이 안 보이네요. 이런 자료들로만 전시가 될 수 있을까요?"

때로는 이렇게 주변의 기대가 별로 없는 상황에서 출발하는 것도

나쁘진 않다. 기대가 크면 실망도 크지 않은가. 결과가 좋지 않더라도 아카이브 전시니까 라며 한 수 접어 주는 분위기는 긴장감을 늦춰 줄 수 있다. 그러나 나는 사람들이 가지고 있는 아카이브 전시에 대한 편견을 넘어서고 싶었다. '아카이브 전시의 대표적인 사례로 기억될 만한 전시를 만들어 보자.' 태생부터 작품인 것도 있지만 그렇지 않게 태어났어도 의미를 부여해 가치와 위상이 새롭게 생기는 것도 있다. 이번 전시에서 정기용의 자료들은 한 사람의 사회적 태도와 삶을 증언하는 메타사유의 자료로 폭넓게 다뤄질 것이다. 그리고 '작품'으로 거듭날 것이다.

고비-너머-창-너머-길

전시 공간 기획은 작가와 전시될 작품 분석, 전시가 펼쳐질 공간에 대한 이해 순으로 진행된다. 단순히 물리적 구조를 파악하는 데서 그친다면 공간에 대한 이해는 불충분할 수밖에 없다. 공간이 지닌 인상과 감정까지 읽어내야 한다. 마치 사람을 외면뿐 아니라 내면도 복합적으로 알아 나가듯.

　정기용의 건축 전시가 이루어진 국립현대미술관 과천관 5전시실은 선형적, 즉 길쭉하다. 공간의 축 방향(진행 방향)으로는 칸막이벽이 일정 간격으로 서 있는데, 순차적 병렬 관계를 다루기에는 용이한

구조이지만 리듬감 있게 스토리를 이끌어가기에는 다소 단조로울 수 있다. 흐름이 툭툭 단절될 우려가 크다는 것이다. 이 공간은 '스토리'가 전시에서 중요한 요소가 되기 이전 전시 공간의 벽이 단순히 작품의 지지체로 역할하던 시대에서는 아마도 그 기능을 충실히 수행했을 것이다. 공간은 계획하기에 따라 단점이 오히려 특징적 장점으로 급전되는 경우가 많으므로, 일단은 있는 모습 그대로 공간의 선형적 특징을 최대한 부각하기로 했다. 차분한 듯 진지한 성격인 5전시실 공간은 정기용 건축가의 궤적을 담아내기엔 마침맞겠다는 생각이 들었다. 물론 다소간(!) 성형이 필요했다. 일정 간격으로 배치된 칸막이 벽은 시선의 거리를 짧게 분절시켜 정기용이 걸어간 삶의 궤적과 흔적들을 물 흐르듯 연속해서 보여 주는 데 무리가 있었기 때문이다. 토막 난 공간들을 하나로 이을 수는 없을까?

길쭉한 공간을 깊이 있게 관통하는 긴 테이블의 형상이 내 의식 표면으로 서서히 떠올랐다. 길쭉한 공간에 놓인 긴 테이블 위로 정기용 건축가가 남긴 수많은 자료들을 배치해 그가 건축가로서 걸어간 시간이 상징적 이미지로 변환되기를 바랐다. 그가 일생동안 얼마나 성실히 프로젝트들을 수행했는지, 그리고 그 속에서 건축가로서 추구하고자 했던 가치들이 얼마나 일관성 있고 꾸준하게 실현되었는지, 긴 테이블은 정기용의 입이 되어 관객에게 말해 줄 수 있을 것이다. 관객들은 팍팍한 긴 황톳길을 묵묵히 걸어간 수행자 정기용을

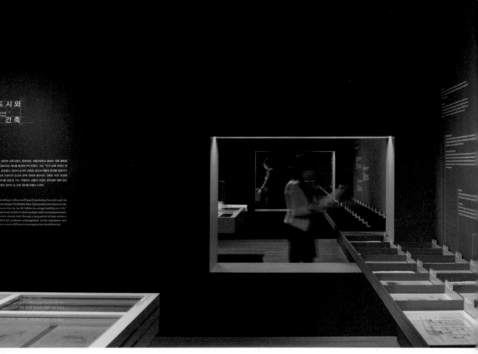

ㆍㆍ《그림일기: 정기용 건축 아카이브》의 연속되는 창과 그 창을 관통하는 아카이브 테이블

따라 걸으며 그가 들려주는 이야기를 머리로 이해하고 가슴으로 공
감하리라.

그러나 이 구상 앞에는 통과하기에 버거운 난관이 버티고 있었다.
미술관 내 여러 관련된 부서들과 상의하고 협력을 이끌어내야 했다.

실천하는 사람, 풍경이 된 기록

공간을 관통하는 자료의 길을 내기 위해서는 그동안(적어도 내가 미술관에 들어오기 전까지는) 멀쩡하게(!) 서 있던 벽을 뚫어야 하는 일이 생긴 것이다. 그것도 총 세 개인 벽을 모두. 벽을 뚫는 것이 기술적으로 그리 어려운 일은 아니었다. 하지만 한시적인 기획전을 위해 벽을, 그것도 연속으로 모두 뚫어야 한다는 것은 시설관리팀 입장에선 가당치도 않은 상황이었다. 다만 천만다행으로 건축 구조를 지탱하는 내력벽은 아니었다. 관문 하나 통과. 문제는 물받이 관이 벽속에 심어져 있어 잘못 건드리면 일이 커지는 상황이었다. 어렵사리 구상한 공간 구성 콘셉트를 접느냐, 위험을 감수하느냐의 기로에 서게 되었다. 나는 고심 끝에 뚫고자 계획했던 창의 크기를 물받이 관을 건드리지 않는 범위로 수정했다. 그럼에도 끝까지 허락하지 않는 시설관리팀에 발생할 모든 상황에 대해 응당 책임을 지겠노라고 읍소했다. 겨우 두 번째 관문도 통과. 그리고 공간을 관통하는 길, 정기용의 길을 위한 성형을 감행했다. 전시에서 볼 수 있었던 연속 창의 위치와 모습은 이런 지난한 과정을 통해 만들어진 결과물이었다.

> 내다보는 창과 전망에 부여한 정기용의 관심은 각별했다. 건축물에서 어떤 전망이 의도적으로 마련되었는지를 통해 그가 각각의 건물에 어떤 의미를 부여하려 했는지 알 수 있었다. _도정일, 국립현대미술관 정기용 전시 도록 『그림일기』 중

길과 풍경 그리고 아카이브

기획자는 2,000여 점의 아카이브 자료를 인간의 삶이 시작되고 끝나는 생의 여정에서 부단히 만나게 되는 공간과 장소에 대한 이야기로 구성하여 여러 파트로 나누어 펼쳐 놓기로 했다. 주제별 섹션을 따라 걸으며 관람자가 자연스럽게 만나게 될 자료를 배치의 질서와 새로운 형식의 전시 방식을 통해 단위 그룹으로 묶었다. 이와 함께 관람자들이 정기용의 프로젝트 별 자료를 직접 꺼내 살펴볼 수 있도록 했다. 관람자들의 직접 체험이 가능한 구조를 만든 것이다. 이를 위해 정기용 건축가의 개념과 사고의 진행 과정을 단계적으로 살펴볼 수 있게 하는 장치로 다중 서랍 진열대를 고안했다.

·· 연속 창과 공간을 관통하는 긴 테이블

실천하는 사람, 풍경이 된 기록

건물이 만들어지기까지 사고한 여러 재현의 과정들이 아카이브로 남는다.

정기용은 끊임없이 자기의 드로잉 자체를 재사유하고, 그것을 다시 반성적으로 검토하는 거름망으로 삼았을 가능성이 있다.

_도정일, 국립현대미술관 정기용 전시 도록 『그림일기』 중

정기용 전시실 초입에는 그의 가치관과 생각의 흐름에 영향을 주었던 책들을 전시했다. 책은 책장에서 선택되어 뽑혀 나온 듯 입면에 입체적으로 배치했다. 관람자들에게 책의 앞면과 뒷면의 정보를 볼 수 있도록 했고 정기용과 책의 인연을 설명하는 문구를 넣어 각 자

《그림일기: 정기용 건축 아카이브》

《그림일기: 정기용 건축 아카이브》
전시 전경

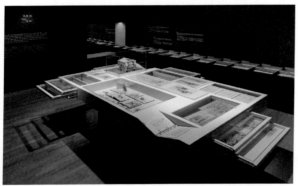

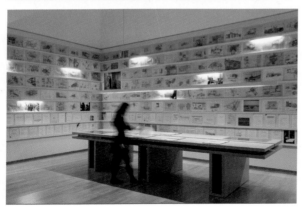

실천하는 사람, 풍경이 된 기록

료가 지닌 특별한 의미가 전달되게 했다.

레드닷 디자인 어워드,
독일 프리미엄 프라이즈를 동시 석권

전시디자인의 처음부터 끝맺음까지의 과정을 별도로 기록하는 시스템은 없다. 도록처럼 남지 않는다. 담당 디자이너의 컴퓨터 하드에 저장되는 것 외에는 전시가 끝나는 동시에 휘발되어 버린다. 어떤 의도로 이러한 형식을 택했는지, 그러한 방식이 관람 환경에는 어떠한 영향을 미쳤는지, 내용과 형식간의 관계는 어떠한지 등에 관하여 아무 기록이 남지 않는다. 이 분야에는 전문적 비평가가 사실상 부재하다. 때론 형식이 내용을 규정하기도 한다는데, 맛난 음식(작품)을 담는 그릇인 전시 공간 디자인을 비평하고 기록하고 전달할 형식 비평가가 부재한다.

전시 공간 디자인의 전모를 많은 사람들과 공유할 방법을 찾으려면 이러한 현실을 우회해야 했다. 어딘가에 인증된 기록으로 남아 커뮤니케이션 디자인(전시디자인) 연구의 자료로 쓰이게 하는 수단으로 우리 미술관 디자인팀은 인지도 높은 국제 디자인 어워드를 택했다. 상을 받게 되면 공식적으로 기록되고 전파될 수 있다.

국립현대미술관 디자인팀은 콘셉트를 정제하고 전시의 주요 장면

들을 신중히 고르며 디자인 어워드 출품 준비를 시작했다. 심사위원 단은 전 세계에서 선발된 유명 디자이너, 학자 들이다. 이들에게 우리가 실행한 내용을 제대로 전달하고 이들의 마음을 사로잡기 위해서는 전시를 준비할 때와는 또 다른 전략과 접근 방식이 필요했다. 콘텐츠의 맥락이 명확히 드러날 수 있도록 최대한 논리적으로 설명해야 했다. 딱 맞는 단어를 고르기 위해 많은 시간이 투입되었다. 이 단어들을 잇는 문장이 논리와 명확성을 갖출 수 있게 하기 위해서는 이보다 더 많은 시간이 들었다. 우리 디자인팀은 돌아갈 집이 없는 사람들처럼 함께 몰입하여 하나된 마음으로 밤을 잊고 준비했다. 만약 수상하지 못해 기록으로 등록되지 못하더라도 이 과정 자체만으로도 나와 우리 팀의 열정은 충분히 증명되고도 남겠다는 심정으로.

밀려드는 다음 전시 준비 업무에 출품 사실을 잊고 있을 즈음 메일이 왔다. 레드닷 디자인 어워드 주최 측이 보내 온 메일이었다. 클릭하기 망설여졌다. 내가 확인하지 않으면 언제까지나 수신되지 않음 표식을 달고 메일함에 있을 터라 두근거리는 마음으로 메일을 열었다. 부디 편지 앞머리가 "Sorry"로 시작되지 않기를. '괜찮아. 괜찮아. 난 최선을 다했어.' 두근거리는 마음으로 확인했던 메일은 "Congratulations!"로 시작되었다. 눈물이 날 것 같았다.

먼저 정기용 건축가에게 감사했다. 그가 남겨준 자료가 있었기에 가능한 결과였다. 전시를 준비하던 순간들이 마음속 스크린을 빠르

실천하는 사람, 풍경이 된 기록

게 스쳐지나갔다. 아무도 기대하지 않던 전시. 그러나 그 결과는 충실했다.

정기용 전시에 대한 낭보는 이것이 끝이 아니었다. 별 중의 별을 고르는 독일의 프리미엄 프라이즈에서 또다시 수상했다. 이 상은 국제 디자인상 수상작들 중 우수한 작품을 선별해 별도의 심사 과정을 거쳐 수상작을 선정한다. 유럽 축구의 챔피언스리그 격이다. 기대 이상의 성과였다. 그해 말 정기용 전시는 미술계 전문가가 뽑은 올해의 전시 1위에 올랐고, 이 전시를 본 뉴욕 현대미술관MoMA 디자인 큐레이터 파울라 안토넬리는 내게 모마로 올 생각이 없는지 물었다.

이렇게 정기용 전시는 내게 새로운 기록과 가슴 벅찬 순간들을 선물했다.

무덤가에 핀 노오란 꽃

정확한 연도는 기억이 나질 않는다. 벚꽃이 필 무렵이었으니 계절로는 4월 초였을 것이다. 나는 정기용 건축가가 잠들어 계신 추모공원을 찾았다. 공원 내 정확한 위치를 알기 위해 안내소에 물었더니 벚꽃이 유난히 흐드러진 나무를 끼고 언덕으로 올라가라고 했다. 추모공원에 도착했을 땐 쌀쌀한 날씨라고 느꼈지만 정기용 건축가가 계신 곳은 양지라서 그런지 포근하게 느껴졌다. '고맙습니다, 선생님.

저 알고 계시죠? 덕분에 제 일과 역할의 의미를 다시 생각하게 되었어요.' 한동안 서서 그를 만난다면 하고 싶었던 이야기를 여쭸다. 주변에 풀들이 아직 초록을 띠지 않았던 때에 유난히 노란 꽃 한 송이가 피어 있었다. 수선화였다. 꽃말은 고결高潔이다.

실천하는 사람, 풍경이 된 기록

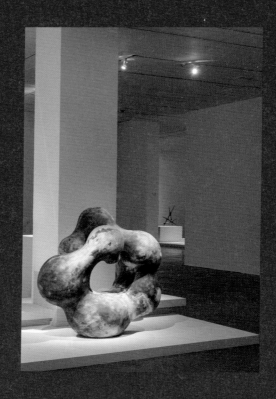

"사람들의 눈앞에 놓인,
어쩌면 지극히 단순해 보이고 비슷해 보이는 작품들이
실은 작가의 치열한 고민의 시간과 실험의 '산물'인 것을 알게 하고 싶었다."

치유의 여정에서
존재의 사유로

한국현대미술작가: 최만린

2014. 4. 8 ~ 7. 6

국립현대미술관 과천관, 1전시실, 중앙홀

부지불식간에 친숙해진 작품의 작가를 만나다

국립현대미술관 과천관에는 야외 조각장이 있다. 1986년에 개관한 과천관은 공간 내부뿐만 아니라 외부까지도 모두 미술관으로 활용하고 있다. 부드러운 곡선의 널찍한 언덕, 사계절에 걸쳐 황색과 녹색 사이를 오가는 잔디밭, 상록의 소나무 숲, 혈관처럼 사람들을 나르는 사잇길. 이 공간 사이 사이에는 국내외 유명 작가들의 조각 작품이 보석처럼 박혀 있다. 과천관 내·외부 공간을 모두 미술관으로 만들겠다는 구상에 따라 개관 초에 '탄생'한 조각 작품들이다.

2010년부터 과천관에서 근무했으니 2014년 최만린 전 디자인은 햇수로 5년이 지났을 무렵 맡게 되었다. 내가 이 야외 조각장을 대공원 벚꽃이 다섯 번 피는 동안 지나다니며 무의식에 각인해 놓은 익숙한 풍경들 가운데에는 (전시 준비를 하며 비로소 알게 된 것이지만) 최만린의 작품도 있었다. 숱한 조각들 중 유난히 눈에 띄었던, 과천관 사무동 가까이에 자리한 꿈틀거리는 듯한 조각. 작품 제목은 〈태胎〉. 이 조각이 최만린의 작품이었다. 문화예술진흥법에 따라 1995년부터 연면적 1만제곱미터 이상인 일정 용도(업무시설, 병원, 위락시설 등)의 건축물에는 미술작품이 의무적으로 설치되었다. (이 또한 전시 준비를 하며 알게 된 것인데) 공공건물, 공원 등에서 그동안 익숙하게 보아온 환경 조각들 중에는 최만린의 작품이 꽤나 있었다.

최만린 전시에 입수하기는 정기용 전시와 결이 달랐다. 최만린은

치유의 여정에서 존재의 사유로

이미 내 안에 부지불식간에 들어와 있었던 것이다. 그의 것인 줄 알고 있었던 작품을 전시한 것이 정기용 전이었다면 최만린은 그러하지 못했다. 이 세상에 부재한 작가의 작품을 전시하기 위해 어쩔 수 없이 사진에다 말을 걸어야 했던 것이 정기용 전이었다면, 최만린 전에서는 그럴 필요가 전혀 없었다. 과천관 〈태〉의 아버지가 누구인지 알게 된 후로는 매일 아침저녁 출퇴근길에 눈인사를 위해 지름길을 마다하고 조금 더 먼 길인데도 기꺼운 마음으로 둘러갔다. 멋진 아버지를 둔 훌륭한 작품이니 더 반갑고 더 친근하게 느껴져서.

내 무의식에 잠재해 있던 많은 익숙한 작품들을 낳은 조각가 최만린崔滿麟(1935~2020)은 일제 강점기와 한국전쟁을 비롯한 한국 근현대사의 격변기를 몸소 겪었다. 한국전쟁에서 그는 가족을 모두 잃고 혈혈단신 의지할 곳 없이 홀로 남겨졌다. 2014년 전시를 하던 무렵 그는 일제 강점기와 한국전쟁을 겪고 생존해 있는 '마지막 세대'로 불렸다. 참혹했던 격변기를 거쳐 그때까지도 건재하다는 뜻에서였다. 그는 결코 짧지 않은 60년 세월 동안 작품 활동을 하면서 드로잉 700여 점, 조각 500여 점을 제작하며 '한국 조각의 정체성 확립'과 '생명', '우주와 자연'이라는 테제를 놓고 일관성 있고도 지속적으로 다양하고 치열하게 실험해 온 작가이다.

때 묻은 석고 원형, 태고의 오리진을 느끼다

본격적으로 전시 준비에 들어가기에 앞서 작품을 직접 보기 위해 파주에 있는 최만린 작가의 작업실을 찾았다. 작업실은 콘크리트라는 재료의 물성이 그대로 느껴지는 무뚝뚝해 보이는 공간이었다. 창을 통해 들어오는 부드럽고 따스한 햇볕이 먼지가 슬며시 내려앉은 선반 위 브론즈 조각들을 툭툭 깨우고 있었다. 실견實見하기 전 최만린 작가의 자료집을 여러 번 본 터라 눈에 익숙한 작품들이 많았다. 도록에서 납작하던 작품들은 입체감이 살아나 다가왔다. 이런 느낌은 실견이 주는 고마운 상이다. 작품들이 실제 전시될 모습을 머릿속에 그리며 조각의 형태와 질감을 천천히 살피던 중 시선을 사로잡는 한 무리가 있었다.

거뭇거뭇 얼룩진 덩어리들이 생명체처럼 유기적 형태로 뒤엉켜 있었다. 기괴했다. 현실의 것이라고는 짐작조차 할 수 없었다. 오래 전 멸종된 동물의 뼈 같기도 하고 미처 품지 못한 채 버려진 시조새의 알 같기도 했다. 원초적 모습을 띤 괴물체의 정체를 작가에게 여쭤 보니 조각 작품의 형태를 결정하기 위해 실험하고 있던 것들이라는 설명이 돌아왔다. 이 설명을 듣자 때 묻은 이 석고 원형이 바로 그의 정체성을 드러내 주는 상징물이 아닐까라는 생각이 들었다. 수많은 연습과 고심의 시간 그리고 치열한 몸부림을 이 석고 원형은 고스란히 기억하고 있었다. 이번 전시에는 꼭 이 미완의 석고 원형을 놓자.

치유의 여정에서 존재의 사유로

.. 최만린 작업실의 석고 원형들

정기용 전에서 보여 준 버석대는 노란 트레이싱 페이퍼와 이 때 묻은 석고 원형은 똑 닮았다. 정기용의 노란 페이퍼와 최만린의 석고 원형은 무대 위 화려한 모습이 있기까지 무대 뒤편에서 흘렸을 배우의 땀과 눈물이었다.

작가는 그 석고 원형을 전시하고 싶다는 예기치 않은 요청에 잠시 동안 말씀이 없으시다가 곧바로 승낙해 주셨다. 작품이 아니라 작업 과정에서 나온 것을 전시에 내보내는 것은 작가로서 그리 쉬운 결정은 아니었으리라.

작가에게 이번 전시에 특별히 강조되어 반영되기를 바라는 부분들이 있는지 여쭤 보았다. 작가는 전시디자인에 관해 나를 전적으로 믿는다고 말씀하셨다. 다만 이번 전시를 디스플레이display가 아니라 설치installation 개념으로 접근했으면 좋겠다고 하셨다. 생각지 못한 말씀에 나는 두 개념의 차이를 설명해 달라고 다시 여쭈었다. 그는 디스플레이는 작품이라는 결과물만 나열되는 방식이지만, 설치는 작품의 완성까지의 과정을 고스란히 드러내는 방식이라고 설명해 주셨다. 회고전을 위해 작가를 찾아뵈면 보통 "전에는 이렇게 했었고, 무엇은 안 되고, 어떤 것은 반드시…" 등 과거의 전시 경험을 바탕으로 구체적 요청을 덧붙여 말씀하시는 경우가 많다. 이와는 결이 다른 조금은 추상적이고 난해하기도 한 '설치 개념의 전시'는 어쩌면 작가가 생각하는 조각 장르의 개념을 함축하는 것은 아닐까? 최만린에게 조각이란 형태를 빚어 나가는 행위들이 모여 최종적으로 이루어낸 결

과물이기보다는 작가의 주제 의식이 깊이 배인 고민의 과정에서 나온 것이라고 이해했다. 지난한 (동적인) 과정을 거쳐 비로소 정물靜物이 된 작품은 그 내면에 치열했던 시간을 여전히 담고 있는 것이라고.

장면으로 이어지는 공간

최만린 전시에서는 60년이라는 오랜 시간 동안 전개된 작업의 흐름, 작품 전반을 관통하는 인간애, 생명 의지에 대한 주제 의식을 관람자가 총체적으로 실감할 수 있도록 하는 데에 가장 집중했다. 주요 작품을 뚝뚝 따로 떼어 놓고 개별적으로 감상하게 하는 방식은 버렸다. 평생을 들인 방대한 작업량이 보여 주는 커다란 흐름과, 치열했을 작가의 고민의 흔적들을 관람자가 전시 공간을 거니는 동안 자연스럽게 느끼고 이해할 수 있게 했다. 동선의 흐름은 연대기를 기본 틀로 하되, 세부 주제별 면적 배분과 배경색 등을 달리하여 변화를 주었다. 관람자의 시선이 개입되는 방식을 다양화해서 연속적인 흐름 sequence 속에서도 각 부분은 어떻게 전체와 분리되고 다시 전체에 융합되는지를 감지하도록 계획했다. 즉 최만린이 생애 전반에 걸쳐 쉼없는 실험에 자신을 내던지면서 이룬 개별과 총체가 유기적 모습으로 잘 얽힐 수 있게끔 말이다.

이제 전시실로 함께 들어가 보자.

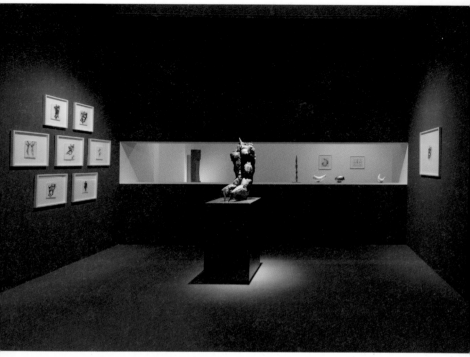

" 전시 도입부 '인간' 영역 작품들과 띠창

섹션 1. 인간Humanity 1958~1965

좁고 어두운 공간. 생명을 잉태한 몸을 그린 그림들이 여기저기 붙어

있다. 공간은 궁핍과 좌절, 옅은 희망이 뒤섞인 시대를 지나는, 고뇌

짙은 예술가의 작업실을 연상시킨다. 정면에는 우리를 마중하듯 조

각 하나가 우두커니 서 있다. 팔다리가 없다. 기괴해 보인다. 작품명

치유의 여정에서 존재의 사유로

은 〈이브Eve〉. 열다섯 나이에 전쟁을 겪은 작가는 끔찍한 기억을, 사지를 잃은 폐허의 육체로 빚어냈다. 그러나 작품의 이름은 인류의 출발, 모두의 어머니인 이브로 했다. '이브'에 삭정이처럼 붙은 수족은 그것의 흔적이 아니라 새싹과도 같이 새롭게 돋아나는 신체로 바뀌었다. 절망 속에 품은 강한 희망의 상징이다. 작가는 감내하기 힘들었을 아픔을 패대기치기보다는 강한 생명에의 의지로 승화시켰다.

죽음을 눈앞에 둔 상황에서 인간은 죽음의 썩는 냄새를 맡는 것이 아니다. 물 한 잔, 햇빛 한 줄기를 갈망하게 된다. 밟힌 풀포기가 일어서려는 몸짓이 바로 '이브'였다.

나는 일어서려는 의지의 이브를 지금 여기에 살게 하고 싶었다. 이러한 의도로 '이브'가 위치한 배경 벽에 가로로 긴 띠창을 냈다. '이브' 섹션의 공간 너머 지나가는 관람자의 모습을 〈이브〉의 배경으로 삼음으로써 움직이지 않는 조각과의 상대적 속도 차이로 작품이 가진 오롯한 삶의 의지를 강조하기 위해서였다. 동시에 배경 속 움직이는 관람자는 수십 년 뒤 작가가 꿈꾸던 살아 움직이는 '이브'가 되는 것이다. 때로는 관람자 또한 하나의 요소가 되어 작품 세계 속에서 살아 움직이는 오브제가 된다.

섹션2-1. 뿌리Roots 1965~1973

이 공간에는 인간의 생존 의지를 담은 '이브' 시리즈 이후 작가가 조

각가로서 자신의 역할과 좌표를 고민하던 시기의 작품을 담았다. 그래서 이 섹션의 제목이 '뿌리'이다. 우리의 뿌리는 어디에 있는가? 조각가인 나의 뿌리는 무엇인가?

그가 한국 조각의 나아갈 방향과 정체성을 고민하며 새로운 성장의 모티프로 삼은 것은 서예였다. 작가는 서예가 서양의 이분법적 사고를 뛰어넘고, 기호의 형태가 곧 의미가 되는 창조적 생명력을 갖는다고 여겼다. 표현에서도 서양 도구인 펜으로 종이 위에 찍은 점은 점으로 고정될 뿐이지만, 붓으로 화선지에 찍은 점은 흡수되면서 선으로 면으로 변화·확장하고, 기호 또한 그 의미를 중첩해 간다는 점을 흥미롭게 보았다. 이 시기에 제작된 〈천天 · 지地 · 현玄 · 황黃〉 시리즈는 문자의 형태를 추상화하며 붓이 지나간 결의 느낌을 테라코타의 거친 질감으로 표현했다. 작품이 놓인 공간은 앞서 지나온 '이브'의 영역

처럼, 짙은 색조를 사용해 고뇌하는 작가의 시기적 행로를 묵직하게 받아내도록 했다. 어두운 공간 속에서 조명의 밝기와 각도를 달리했는데, 작품의 표면이 빛에 반응하는 방식, 빛에 따라 만들어지는 다양한 형태의 그림자들은 각 작품이 지니는 개별성을 돋보이게 했다.

'뿌리' 섹션은 두 시기를 품고 있다. 전반기는 앞서 살펴본 한국 조각의 정체성을 고민하던 문자 추상 시기였고, 후반기는 작가의 미국 유학 시기로 작품의 재질과 구축 방식에 변화를 보인 시기였다. 이러한 변화를 극적으로 표현하여 분위기를 전환하려고 후반부에는 흰색을 썼다. 문자 추상이 단위 공간room 형식이었다면, 유학 시기는 작가의 작품 세계 전과 후를 연결 짓는 뜻이 있어 복도처럼 긴 연결 구간corridor 형식을 부여했다.

∵ '뿌리' 전시 영역 전반부 작품과 드로잉의 배치

섹션2-2. 뿌리Roots 1965~1977

1970년대 중반 작가는 용접봉으로 철을 마디마디 녹여 강렬한 이미지를 구축하는 독창적 방식을 선보인다. 시리즈 〈雅〉의 등장이다. 이 전시 영역의 끝에서 뒤를 돌아보면 '문자 추상' 작품이 저 멀리 그러나 같은 시선 높이에서 보이는데, 여러 작품 간 시기적 관계, 구축 방식의 변화와 흐름을 한눈에 살피도록 의도했던 장치였다.

이 영역이 연결 구간의 성격을 갖는 것에는 또 다른 이유가 있다. 작가의 10년 전(1958~1965년) 작품 〈이브〉를 다시 볼 수 있기 때문이다(앞선 섹션에서 우리가 이브의 정면을 보았다면, 이제 이브의 후면을 볼 수 있다. 조각은 입체이기에 다각도로 감상할 필요가 있다). 〈이브〉를 제작하던 시기, 생존이라는 치열한 주제 의식으로부터 작품이 어떻게 변화했는지 알 수 있다. 시선의 매개자인 '띠창'은 관람자가 어디 위치하느냐에 따라 서로 다른 감상 포인트와 전시 영역 간 시선의 관계를 만들어낸다. "조각의 감상은 관람자의 움직임을 동반한 연속 체험을 바탕으로 한다." 여러 강연에서 지속적으로 언급해오고 있는 나의 확고한 생각이다.

섹션3. 생명Life: 1975~1989

복도처럼 연결된 '뿌리'의 후반부 공간을 지나면 〈胎胎〉와 〈脈脈〉 시리즈의 공간이 펼쳐진다. 이 구간은 작가의 작품 세계에서 하이라이트를 받는 시기이고 본격적으로 '생명'의 근원적 형태를 조형화하는 시

치유의 여정에서 존재의 사유로

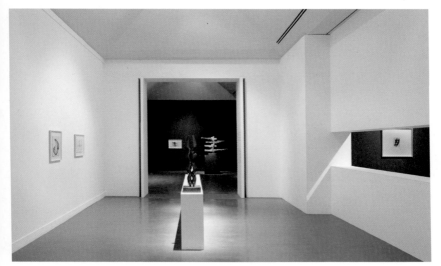

∵ '뿌리' 전시 영역

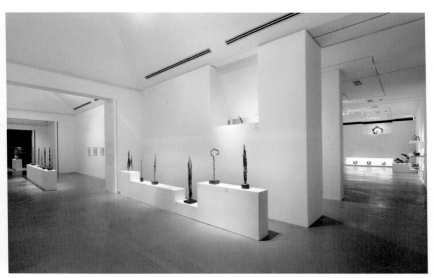

∵ '뿌리' 전시 영역 후반부

《한국현대미술작가: 최만린》

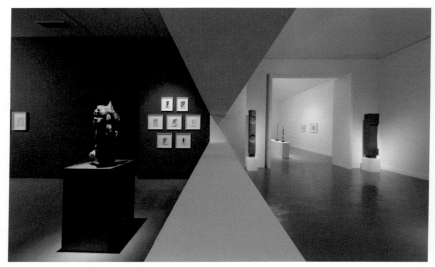

·· 띠창 중앙에서 본 '인간'과 '뿌리' 전시 영역

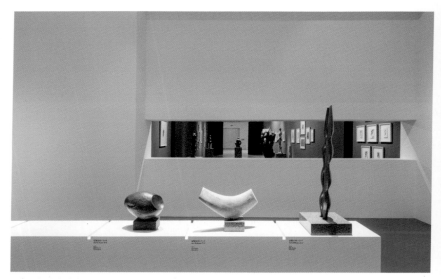

·· '뿌리' 전시 영역에서 띠창을 통해 바라본 '인간' 전시 영역

치유의 여정에서 존재의 사유로

기이기도 하다. 내가 '태' 시리즈를 보았을 때의 첫 인상은 작품 대부분이 비슷비슷해 보일 수 있다는 것이었다. 순간 전시를 감상하는 일반 관람자들이 이 작품들을 보고 "뭐야, 작품들이 다 이 작품이 저 작품 같잖아?!" 하는 실망의 반응이 있을 수 있겠다는 생각이 들었다. 전시를 준비하며 분석한 바에 따르면 이 작가는 적어도 매너리즘에 빠져 자기 복제나 하는 부류가 결코 아님을 확신했기에 우려했을지도 모르겠다.

이번 기회에 그의 작품을 제대로 보게 만들자고 다짐했다. 이 전시 공간을 기획하며 내가 풀어야 하는 숙제도 바로 이 지점에 많이 몰려 있다. 비슷하게 보이지만 결코 비슷하지 않다는 것을 관객이 깨닫는 것. 그것이 이 전시 기획에서 맞닥뜨린 가장 큰 숙제였다.

〈태〉는 단순한 형태이지만 내재된 힘에 의해 자유롭게 꿈틀댈 것만 같았다. 에너지가 밀도 높게 응축되어 뻗어 나갈 빈틈을 찾고 있는 형상이다. 이 형상들을 가만히 들여다보니, 긴장감과 예측 불가능성이라는 측면에서 하나하나가 비슷한듯 보이지만 차이가 있음을 알아챌 수 있었다.

'비슷해 보이는 것들 사이의 미묘한 차이를 극대화하는 방법은 없을까?' 문득 어릴 적 쌍둥이 친구와의 에피소드가 생각났다. 두 번째 만남이라 생각하고 반갑게 인사를 건넸는데 마치 처음 만나는 듯 멀뚱한 반응에 크게 당황했었다. 어느 날 하굣길에 그 둘은 내 앞에 함께 나타났고 그제야 나는 둘이 쌍둥이라는 사실을 알게 되

었다. 처음에 한 명씩 각각 마주쳤을 때는 너무나 똑같은 한 사람이었지만 둘을 함께 보니 제법 다른 모습이었다. 바로 이 지점이었다. 같아 보이는 형상들을 인접하게 놓으면 더 헷갈릴 것이라 생각하지만 오히려 그 차이가 더 극대화된다. 틀린 그림 찾기 문제도 비슷한 두 그림을 같은 지면에서 잇대어 보여 주기에 우리가 차이를 찾아낼 수 있는 것처럼 말이다. 나는 '태' 시리즈의 작품들을 모아 놓기로 했다. 여기에 어렵게 한편으로는 쉽게 허락을 받았던 석고 원형을 함께 보여 주기로 했다. 사람들의 눈앞에 놓인 어쩌면 지극히 단순해 보이고 비슷해 보이는 작품들이 실은 작가의 치열한 고민의 시간과 실험의 '산물'인 것을 알게 하고 싶었다. "자연과 생명의 숨결을 흙에 담아서 마음의 울림을 빚었다." 최만린의 자화상 같은 스스로에 대한 평이다.

'인간(1958~1965)' '뿌리(1965~1973)' 섹션이 시간의 흐름을 따라 동선을 하나로 모았다면, '생명(1975~1989)' 섹션은 광장과 같이 펼쳐진 공간으로 여러 방향에서 진입하고 빠져나갈 수 있도록 다중 동선을 계획했다. 진입로를 다양하게 하여, '생명'이 자연스럽게 모이고 흩어지는 중심 공간으로 기능하게 했고, 진입하는 여러 방향에서 전시물을 감상하게 하여 '태' '맥' 시리즈의 형상을 입체적으로 실감할 수 있도록 했다.

이제 '생명' 영역에서 다방면으로 연결된 '비움' 시리즈로 이동해 보자.

치유의 여정에서 존재의 사유로

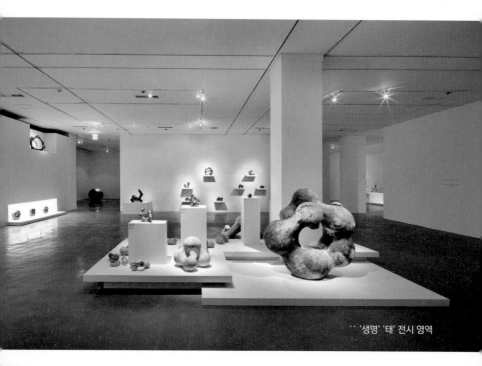

'' '생명' '태' 전시 영역

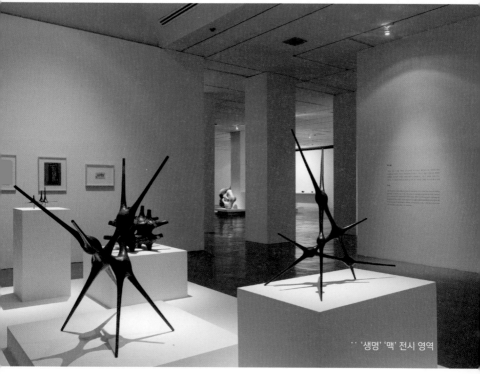

'' '생명' '맥' 전시 영역

섹션4. 비움Void: 1987~2014

우리를 목적지로 이끄는 길이 하나만 있는 것은 아니다. 서울로 가는 모는 무수하다. 여러 갈래길 중에서 선택한 경로를 따라가다 보면 보이는 풍경, 마주치는 장면의 모습과 순서는 달라지기 마련이다. 이러한 과정 속에서 어떤 장면은 여러 길에 함께 등장하기도 하는데, 가령 올라갈 때 못 본 꽃이 내려올 때 보이듯 맞닥뜨리는 각도에 따라 전혀 새롭게 인식된다.

전시실에서 작품을 만나는 경로를 어떻게 선택하느냐에 따라 관람자는 작품을 전혀 다른 관점에서 새롭게 인식한다. 영역을 구획하는 낮은 벽 뒤로 조각의 머리끝만 침침하게 보이다가 전체를 환하게 보게 되는 경우, 가려져 보이지 않아 무엇을 볼 거라고는 생각지도 못하던 지점에서 불현듯 조각을 만나는 경우 등 관람자는 공간이 미리 확정한 질서와 자신의 자유로운 동선 사이에서 예정과 조우가 엇갈리는 경험을 하게 된다. 길을 따라가거나 스스로 길을 찾고 방황하며 하릴없이 거닐고 우연에도 이끌리며 그 사이사이에서 조각들을 만난다.

예술 작품에 생명을 불어 넣는 것은 사물의 실체와 상상력 사이에 존재한다. _디자인 콘셉트 노트 중에서

작가의 치열한 고민이 묻어 있는 그의 '작가 노트'에 적혀 있는 내

·· '비움' 전시 영역-낮은 파티션 너머로 보이는 조각들

용이다.

'점' 'O' 시리즈는 전환, 사이, 경계의 긴장 관계를 의도적으로 배
치해 관람자가 다각도에서, 변화하고 다채로워지는 형상을 감상하
게 했다. 마주한 부분은 전체를 기대하게 만들고 이 전체는 또 다른
작품과의 위치 관계를 통해 새로운 시각적 조화와 이야기를 만들어
낸다. 하나의 점에서 팽창한 우주가 하나의 점으로 환원되는, 응축된

O 14-1
2014
청동 Bronze
35x26x27cm

·· 'O' 전시 영역의 작품과 드로잉

형상의 '점' 'O' 시리즈를 보며 관람자는 자신의 시각을 개입시켜 다채로운 이야기를 만들어 내거나 끄집어내고, 그 이야기들을 이 작품들에 다시 투영할 수 있(으면 했)다. 이 섹션에서 아코디언처럼 응축되었다 부풀어 오르고 또 응축되기를 무한이 되풀이하는 우주의 사이클을, 작품과 관람자가 다방향 동선을 통해 함께 구현하기를 바랐다.

엇갈린 비평

작가는 오픈하기 전날 전시실을 처음으로 방문하셨다. 준비 과정에 대해 어떠한 의견도 보태시지 않고, 기획팀을 믿고 중간 점검조차 요구하지 않으셨지만, 전시 진행 상황과 결과물에 대해서 많이 궁금해하셨을 것 같았다. 실험적인 전시 방식에 작가께서는 어떻게 느끼실지 기대 반 불안한 마음 반으로 작가를 맞이했다. 작가는 그날 휠체어를 타고 오셨다. 말없이 공간을 쭉 돌아보시고는 미소를 띠며 이렇게 말씀하셨다.

"이렇게 놓고 보니 내 작품도 꽤 봐줄 만하지요?"

아니 이게 무슨 말씀이신가요? 최만린 작가는 한국 조각의 아버지와도 같은 분인데 봐줄 만하지 않느냐는 말씀은 당치도 않았다.

"김 선생, 김 선생이 풀어낸 이번 조각 전시의 방식은 앞으로도 좋은 연구 사례가 될 것이라 생각해요. 나는 해외 어디에서도 이런 형

　치유의 여정에서 존재의 사유로

식의 전시를 본 적이 없어요. 내가 참 운이 좋은 사람인가 봐요."

이렇게 말씀하시며 내 손을 꼭 잡아 주셨다. 작가의 말씀에 눈물이 핑 돌았다.

사실 작가가 전시실을 방문하시기 며칠 전 전시실을 찾은 어느 갤러리 대표와 미술관 직원은 전시를 본 후, 나를 불러 이번 전시는 최악이라고 숨김없이 관람 의견을 말해 주었다. 아마도 작품 하나하나에 초점을 두지 못한 데 대한 불만이었으리라. 물론 전시 공간을 기획하며 모두를 만족시키는 정답은 있을 수 없다. 그러나 나의 '무모한' 실험적 방식으로 인해 최만린 작가의 작품과 삶을 돌아보는 데 해가 된다면, 그러한 의견이 다른 관람자에게서도 똑같이 나온다면 내 마음은 팔다리가 상실된 〈이브〉와 다름없을 터. 작가분이 오시면 어떻게 느끼실지, 관람자들은 또 전시실을 돌아보며 어떤 경험을 하게 될지, 하나하나 다른 의견에 신경이 쓰이지 않을 수 없었다. 이건 '프로'답지 않다고 생각하면서도 소용돌이치며 착잡한 마음은 어쩔 수 없었다. 화장실에 들어가 문을 잠그고 한참을 쭈그려 앉아 있었다. 내가 이 자리에 있어도 되는지 생각했다.

그런 일이 있은 직후라서 최만린 작가가 전시실을 보시고 주신 말씀에 눈물이 핑 돌았다. 단지 그의 칭찬 때문이 아니었다. 당장 보이는 결과를 떠나 '믿어 줌'에 대한 감사였다. 누군가를 믿어 준다는 것보다 큰 격려와 응원이 어디 있겠는가? 이 글을 쓰고 있는 지금도 최만린 작가의 믿음에 대해 다시 한 번 깊이 감사드린다.

최만린 전과 함께 일본의 디자인 문턱을 넘다

전시 설치 방식을 공식적으로 기록하며 훗날 연구 자료로 가치를 획득하기 위해 선택한 방법이 앞에서도 밝혔듯이 국제 디자인 어워드에 출품하는 것이었다. 2013년 정기용 전에도 적용한 방식이다. 수상하면 디자인 아카이브에 등록되어 전시 기획자들, 연구자들이 열람 가능한 자료가 되는 것이다. 최만린 전시를 출품하려고 어떤 어워드에 내보낼지 살피다가 일본 굿 디자인 어워드가 눈에 들어왔다. 일본은 조각 전시에 상당한 노하우와 디자인 능력을 보유한 곳이었기에 도전해 보고 싶은 마음이 들었다.

국제 디자인 어워드의 프로세스는 국가마다 조금씩 다르다. 일본 굿 디자인 어워드의 경우 1차로 패널(도면, 전시 장면, 전시 콘셉트를 한데 담은 판)을 제출하고, 패널 심사에서 합격한 작품이 2차에서 발표할 기회를 얻는다. 3차 최종 심사에서는 1차 패널과 2차 발표를 종합하여 심사단에서 수상작을 결정한다. 유럽의 디자인 어워드보다 조금 더 복잡한 과정이 기다리고 있었지만 이왕 도전하기로 했으니 나중에 후회 없도록 최선을 다해 준비하기로 마음먹었다. 1차 발표가 나기 전이었지만 혹시 진행하게 될지 모를 2차 단계를 위해 우리는 미리 영상을 만들었다. 영상이 짧은 시간 내에 전시를 효과적으로 보여 줄 수 있는 방식이기 때문이었다. 영상 장면의 흐름을 잡고 화면에 자막이 들어가는 시간과 구간까지 세심히 맞춰가며 제작에 공을

치유의 여정에서 존재의 사유로

들였다. 배경 음악의 박자와 장면 전환을 맞추는 데는 최소 60번 이상은 녹음한 것 같다. 2차 준비 기간 중에 다행히 1차 통과 통보를 받았다.

2차 발표 장소는 분당이었다. 우리 기업들도 다수가 1차 관문을 통과한 터라 일본에서 심사단을 직접 우리나라로 파견했다. 두근거리는 마음과 함께 2차 프레젠테이션을 하는 당일, 혹시 하는 마음에 현장에 영상을 틀 만한 맥 노트북이 준비되어 있는지 물었다. 불행히도 현장에는 맥 노트북이 없었다. 미리 챙겼어야 했지만 누구의 잘잘못을 따질 시간이 없었다. 맥 노트북이 없음을 확인한 것은 PT 당일 10시경이었다. 발표는 2시! 외부 반출이 어려운 미술관 맥 데스크톱을 주섬주섬 박스에 챙겨 넣고 심사장으로 서둘러 향했다. 데스크톱까지 추가된 짐이 너무 무거워 다른 생각이 들 틈도 나지 않았다. 짐을 옮기는 데에 온 신경과 힘을 집중하기도 버거운데, 전산팀 물품관리 담당자와 맞닥뜨렸다. 우리는 애처로운 눈빛으로 꼭 무사히 제자리로 돌려놓겠노라 약속했다. 담당자의 그 다음 반응은 모른다. 우리는 행여나 붙잡힐까 광속으로 사라졌다.

부랴부랴 발표장에 도착했을 때는 이미 많은 팀들이 발표 준비를 마친 상태였다. 설명에 도움이 되는 제작물들도 제법 많이 준비되었다. 우리의 출품작은 '공간'이었기에 실물은 따로 없었다. 드디어 내 발표 순서다. 일본 심사위원들에게 발표해야 했기에 위스퍼 통역으로 진행됐다. 주어진 시간은 단 5분. 최만린이 겪은 시간, 그의 주제

 ·· 2014 일본 굿 디자인 어워드 시상식 배너와 나

 치유의 여정에서 존재의 사유로

와 관심, 이를 어떻게 전시 공간에 구현했는가. 짧은 시간에 이런 내용을 이해할 수 있도록 설명하는 게 결코 쉽지 않았다. 연습을 많이 했음에도 통역과 순차가 맞는지도 알 수 없었다. 주어진 시간은 도둑맞듯 어느 틈에 사라지고 발표는 그렇게 끝났다. 우린 그 무거운 컴퓨터를 들고 맥이 빠져 쓸쓸히 노을 지는 미술관으로 돌아왔다. 돌아오는 지하철에서 나는 수없이 자책했다. '내가 더 잘했어야 했어. 아까 왜 그 단어를 썼을까? 내가 한 번 더 그 심사위원의 반응을 봤어야 했어. 내가 왜 그랬을까?' 시간을 돌릴 수만 있다면 분명 더 잘할 수 있을 것 같았다.

시간이 두어 달 흘러, 잊고 있을 즈음 일본 굿 디자인 어워드로부터 수상 소식을 받았다. 2차 발표에서 후회가 많았던 터라 너무나 기뻤고, 최만린 작가께 가장 먼저 감사했다. 그가 보여준 믿음으로 이 과정을 굽이굽이 넘어 올 수 있었다고 생각했다. 또한 나를 믿고 함께한 우리 팀에 마음 깊이 감사했다. 이것으로 디자인 어워드 '그랜드 슬램'이 완성되는 순간이었다.

제 발표를 들을 준비가 되셨나요?

2012년부터인가? 나는 대한전시디자인학회 이사로 등록되어 있었으나 바쁘다는 핑계로 제 역할을 못하는 유령 멤버였다. 그런 나를 어

떻게 떠올리셨는지. 어느 날 학회 회장님께서 전화를 주셨다. 일본에서 열리는 국제학술대회에 나가 발표했으면 좋겠다는 내용이었다. 가서 잘 할 수 있을지는 나중 문제였다. 일단 좋은 기회 감사하다는 인사와 함께 잘 해보겠다며 시원스럽게 대답하고는 전화를 끊었다. 국제학술대회 발표에 어떤 사례 자료를 준비할지 고심하다 《최만린》 전을 발표하기로 했다. 일본 어워드에서 수상한 경력도 있으니 여러 상황이 잘 맞아떨어질 것이라 생각했다.

첫 번째 관문은 학회지에 실릴 원고 번역이었다. 번역 전문가에게 맡긴다고 풀릴 간단한 문제가 아니었다. 내 표현이 일본어로 적절히 변환되었는지, 문장에 오해는 없는지 검증이 필요했다. 그때 마침 당시 내가 강의하던 학교의 동료 교수께서 흔쾌히 번역을 맡아주겠다고 했다. 공간 디자인에 대한 이해와 일본어 구사 능력을 겸비하신 분이니 문제를 일거에 해결할 수 있었다. 지금 생각해도 너무나 감사한 일이다. 일하며 강의하며 국제학술대회 발표 준비까지 함께 해야하는 만만치 않은 상황이었다. 근무 시간 후 강의하며 틈틈이 쉬는 시간을 이용해 학교 컴퓨터실에서 원고를 작성하고 번역 원고를 학회에 보내고 확인해야 하는 과정은 꽤나 빡빡했다.

이제는 발표 자료를 만들 순서다. 두 번째 난관이 나를 기다리고 있었다. 통역 문제였다. 다행히 결과는 좋았지만 지난 일본 굿 디자인 어워드 발표 때의 악몽이 떠올랐다. 그래서 이번엔 통역사를 미리 섭외하여 내가 말하는 속도와 간격을 맞추고, 즐겨 말하는 단어

치유의 여정에서 존재의 사유로

와 용어를 적합한 일본어 단어로 번역해 일치시키는 사전 준비 시간이 있기를 원했다. 때마침 친분 있는 사진작가가 한국에 와 있을 때였는데, 그의 아내가 일본분이었다. 나는 그 작가에게 염치없는 부탁을 했고 그가 이 부탁을 흔쾌히 승낙해 주었다. 그러나 문제는 일본인 아내 분이 일본어에는 유창하나 내가 사용하는 한국어 단어의 의미를 정확히 몰랐다. 시간은 다가오는데, 통역사는 찾지 못한 채 발을 동동 구르고 있을 때 일본에 있는 또 다른 지인으로부터 도쿄대 생명윤리학과 박사 과정에 재학 중인 한국 유학생을 섭외했다는 연락이 왔다. 일이 되려는지 생각지도 못한 분들의 도움이 이어졌다.

학회 발표 하루 전날 늦은 오후에 일본에 도착했다. 다행히 통역을 맡아 줄 유학생은 상당히 프로다웠다. 나와 만나기 전에 내가 그동안 진행해 온 전시 기사를 미리 읽었고 어느 정도 내가 하는 일을 이해하고 있었다. 마음이 급한 나머지 만나자마자 두서없이 쏟아내는 내 이야기를 차근히 메모하며 두 번 세 번 이해할 때까지 확인했다. 그날 밤 늦은 시간에 호텔로 돌아와서도 발표 자료를 검토하느라 잠을 잘 수 없었다.

드디어 다음날 아침 우리는 일찍 학회 장소로 이동했다. 앞서 진행되던 세션의 열기가 남아 있는 강의실에서 다음 세션 발표를 준비했다. 마음이 두근거렸다. 국제학술대회 발표는 처음이었고 발표장의 분위기도 좋았기에 더 잘하고 싶은 마음이 생겼다. 어느새 앞선

발표자들의 발표가 끝나고 내 차례가 되었다. 한국 국립현대미술관에서 온 전시디자이너의 발표가 있겠다는 알림 후 내가 강단으로 나아가는데, 몇몇은 강의실을 떠나고 있었다. 청중 대부분은 연령대가 높았다. 의자 깊숙이 몸을 파묻은 채 '우리는 당신의 이야기에는 큰 관심이 없습니다'라고 말하는 듯한 표정을 짓는가 하면 어떤 이는 팔짱을 낀 채 눈을 감고 있었다. 직전까지 본 것과는 사뭇 다른 분위기였다. 떨리는 마음은 오히려 평온해졌고 나는 강의실을 천천히 둘러보며 마음을 굳게 다잡았다. '자, 다들 제대로 들으실 준비가 되었나요?'

나와 통역사는 눈으로 사인을 맞추고 발표를 시작했다. 미리 준비된 자료와는 조금 다르게(미리 준비한 자료로는 이들을 설득하기에 충분하지 않다는 생각이 들었다). 내 생각과 전시 이야기를 마치 이전에 수없이 되풀이한 듯 설명해 나갔다. 통역사는 발표가 계획했던 상황과는 다르게 전개됨에도 혹시 몰라서 함께 준비해 간 참고용 문서들에 적힌 문장들을 재빨리 손끝으로 짚어내며 당황하지 않고 정확하고도 신속하게 통역해 나갔다.

발표가 중반에 접어들 즈음 비었던 강의실 좌석은 다시 모두 채워졌고 심지어 뒤에서는 서서 듣는 사람들까지 생겨났다. 엉덩이를 의자 앞에 걸치고 몸을 부려 놓다시피 파묻혀 있던 사람들도 테이블에 바싹 붙어 경청하고 있었다. 뿌듯함이 몰려왔다. 통역사도 나와 같은 마음이었을 것이다. 발표가 끝나고 많은 참석자들과 인사하며 명함

치유의 여정에서 존재의 사유로

을 교환했다. 일본의 학회 부회장도 내 발표에 감사하다는 인사를 거듭했다. 학회장을 빠져 나오는데, 그제서야 도쿄의 공기가 코끝에 스쳤다.

　최만린 작가의 훌륭한 생애와 작품 덕택에 도전의 관문을 또 다시 넘는 순간이었다.

"직선적 화가라는 것은 작가의 올곧은 성품과 여기에 더해서
그것과 일체를 이루는 그의 화풍에서 비롯된 것일 뿐
그에 따라 그의 작품을 직선적 공간에 담아내야 한다는 뜻은 아닐 것이다."

시대를
인내한 화가,
시간의 흔적

윤형근
2018. 8. 4 ~ 2019. 2. 6
국립현대미술관 서울관, 3, 4, 8 전시실

윤형근은 1928년에 태어나 2007년에 작고했다. 이 땅에 80년간 머물렀다. 사후 11년이 지난 2018년 국립현대미술관 서울관에서 《윤형근 회고전》이 열렸다. 32만 명의 관객이 들어 국현 개인전 사상 최다 관람객을 기록했다. 이 회고전은 국현 개관 50주년이던 2019년에 장소를 옮겨 베네치아 포르투니 미술관Fortuny Museum에서 성황리에 열렸다. "어떤 고요의 순간 숨을 쉴 수 있는 안식처를 원한다면, 포르투니 미술관의 윤형근 전시에서 그것을 찾을 수 있다"는 호평을 받았다.

이처럼 윤형근 전시는 흥행에 성공했지만, 전시를 준비하는 나에게는 17년, 150회 전시 이력을 통틀어 가장 힘든 기억으로 남아 있다. 자신의 시대를 온몸으로 살아내고, 그러한 삶이 작품에 고스란히 밴 만큼 세간의 관심과 애정이 많기 때문이 아니었을까….

윤형근의 작품을 처음으로 마주한 건 2012년 국립현대미술관 과천관의 《한국의 단색화》 전시에서였다. 그의 작품에 대한 첫 인상은 매우 강렬했다. 《한국의 단색화》 전은 모노크롬이라는 영어명이 아닌 '단색화Dansaekhwa'란 고유명을 공식적으로 표기했고 이 전시로 국제적으로 통용될 수 있는 한국 미술의 브랜드가 첫걸음을 뗐다. 김환기, 곽인식, 박서보, 이우환, 정상화, 정창섭, 윤형근, 하종현 등 17명의 전기 단색화 작가와 이강소, 문범, 이인현, 김춘수, 노상균 등 14명의 후기 단색화 작가의 작품 150여 점이 걸린 대규모 기획전이

시대를 인내한 화가, 시간의 흔적

었다. 전시 공간의 콘셉트는 "관객들이 전시실에 전시된 초기 작품들과 작가별 섹션에 전시된 중·후기 작품들을 비교함으로써 단색화의 변천 과정을 한눈에 살펴볼 수 있게" 하는 것이었다.

이 콘셉트에 따라 31명, 150여 점의 작품들을 어디에 어떻게 배치하여 시각적 맥락을 만들지를 고민해야 했다. 난이도 높은 전시였다. 각 작가의 작품이 각자 고유 영역에서 '마디' 지음과 동시에 다른 작가의 작품들과 관계를 맺으며 가지를 형성해 결국에는 '한국의 단색화'라는 커다란 나무(전체)를 볼 수 있도록 해야 했다. 전시 준비를 해나갈 당시 유난히 윤형근의 작품이 눈길을 잡아끌었다. 그의 작품은 보는 이의 마음을 끌어당기는 묵직한 마력이 있었다.

커다란 나무에서 그의 자리는 어디로 해야 할까? 배치도에서 이리저리 위치를 변경해가며 여러 번 설계도를 수정한 끝에 '공간을 관통하는 지점'을 그의 자리로 설정했다. 어떤 위치에서든 한 번의 시선 안에 윤형근의 작품들이 보이게 했다. 물리적으로는 전시실의 시작과 끝 지점에 배치하여 관람객들이 전시를 보는 과정(관람 동선) 동안 다양한 작품들과 시각적 관계를 맺도록 했다. 한국 단색화의 흐름을 이끌어가는 선도자이자 중심축으로서의 역할을 맡긴 것이다. 단순한 듯 보이는 작품의 구도와 색감, 그러나 그 내면에 품은 이야기의 무게와 깊이가 만들어내는 강렬한 아우라는 '한국의 단색화'가 갖는 힘을 상징했다. 처음과 끝의 자리가 윤형근의 차지가 된 것은 자연스런 일이었다. 그의 작품들은 한국 단색화라는 커다란 나무의 뿌

리(시작)이자 나무의 번성을 책임지는 꽃(마지막 정점)이 되었다. 그리고 6년 뒤 2018년 서울관에서 그의 단독 회고전이 열렸다. 그는 그 사이 온전한 거목이 되어 있었다. 벅찬 마음으로 시작한 그의 전시는 작가에 대한 존경심이 없었다면 끝맺지 못했을 것이다.

윤형근의 회화에 적합한 전시 방식을 모색하다

전시 준비의 첫 단계는 전시를 어디서 열 것인가를 결정하는 것이었다. 과천관, 서울관, 덕수궁관 중 어느 관에서 여는 것이 적합한지를 놓고 활발한 논의가 이루어졌다. 전시 장소는 미술관 전시 운영 차원에서 여러 기준을 종합적으로 고려하여 결정된다. 물론 이 기준 중에서 가장 중요한 것은 관별 특성화 정책과 전시 주제가 부합하느냐이다. 윤형근이라는 작가가 차지하는 비중, 관람객 집객 등 여러 상황을 감안하여 일단 서울관을 개최 장소로 잠정적으로 정한 후, 이곳이 적합한지 후속 논의가 이루어졌다. 이 과정에서 회화 작품이기 때문에 다른 관보다 전시실 층고가 높은 서울관은 적합하지 않다는 의견이 나왔고, 만약 여기에서 전시를 하게 된다면 인위적으로 전시실 층고를 낮춰야 한다는 의견도 있었다. 창해일속滄海一粟, 넓고 큰 바다에 떨어진 좁쌀 한 알처럼 서울관의 높고 큰 벽에 걸릴 작품들이 하찮고 초라하게 보일까 염려한 것이다. 휑뎅그레한 흰 벽에 걸릴 검은

시대를 인내한 화가, 시간의 흔적

색의 그림들은 아닌 게 아니라 공간에 압도되어 위축될 수도 있겠다는 생각이 들긴 했다.

그렇지만 대형 설치 미술품이 아니라 납작하고 상대적으로 작은 회화이기 때문에 층고 높은 공간은 안 된다는 의견에 전적으로 동의할 수는 없었다. 전시를 위해 주어진 조건(공간)은 세상 일이 다 그렇듯 장점만으로도 단점만으로도 이루어진 것은 아니기 때문이다. 단점을 보완하고 채워 나가려면 기존의 방식으로는 모자라므로 혁신이 필요하다. 이런 과정을 통해 기존의 것보다 더 새롭고 적합한 전시 방식이 생겨난다. 주어진 조건의 적극적이고 창의적인 변화가 이루어진다는 것이다. 적극적, 창의적 재해석을 통해 《윤형근》 전에 적용된 '회화 전시에 적합한 또 다른 환경'은 이렇게 기존의 틀을 깨면서 등장하게 된다.

> 삶 전체가 가식 없이
> 화면 위에 쏟아져 나왔다. _최종태

전시에 앞서 작가의 작업실 방문은 필수. 윤형근의 서교동 작업실은 번잡한 동네에 조금은 낯설게 자리 잡고 있었다. 마치 화장 짙은 얼굴처럼 보이는 여러 상점 사이에 위치한 그의 작업실은 밖에서 바라보았을 땐 언뜻 내부를 상상할 수 없었다. 분주하게 오가는 사람들과 화려한 주변 풍경 속에서 그의 작업실을 두리번거리며 찾고 있

을 때 차고처럼 보이는 곳의 문이 열렸다. 세월을 오래 탄 나무들과 작은 불상, 각양각색의 돌들이 조화롭게 놓인 소박한 마당이 우리를 맞았다. 질박한 사물들은 마당에 면한 창의 안쪽에서 그림을 그리는 작가를 묵묵히 지켜봐줬으리라. 햇볕이 드리워진 마당은 조용하고 아늑해서 거리를 지나오며 어수선해진 마음을 어렵지 않게 떨칠 수 있었다. 수런대며 번잡한 속세를 걸러 주는 여과 장치 같은 마당을 지나 작업실로 들어갔다. 내 시선은 작업실 바닥에 남겨진 물감의 짙은 흔적에 가장 먼저 닿았다. 물감을 흩뿌리는 잭슨 폴록Jackson Pollock의 작업을 연상하게 하는 물감 자국은 작가가 홀로 수없이 내려 그은 붓질이 남긴 인내의 흔적이며 피와 땀이 녹아든 시간의 기록이었다.

작업실 한쪽 랙에 차곡차곡 세워 보관된 작품들은 캔버스 측면으로 존재를 알리는데, 작가의 눈물인 양 작품이 마르기 전 흘러내린 물감들로 어지러웠다. 보통 사람들에겐 한 번 일어나기도 힘든 고통스러운 일들을 연속해서 겪어낸 그가 작품에다 몰래 쏟아낸 눈물이 아닐까. 내겐 어느 것 하나 인상 깊지 않은 것이 없었다.

도록 등에서 이미지로만 접했던 작품들을 실제로 만나면 평생 잊지 못할 정도로 진한 감동을 받게 된다. 물론 실제로 보는 작품이 모두 감동적인 것은 아니다. 도록을 보며 상상했던 것이 실제로 어떠한지를 확인하는 정도에 그치는 경우도 많기 때문이다. 그러나 윤형근의 작품은 실견으로 인한 감동의 폭이 이전보다 훨씬 컸다.

시대를 인내한 화가, 시간의 흔적

이날 실견 막바지 즈음 나는 작업이 거의 종료되었다는 여유로운
마음에 얼굴 만한 크기의 넙적한 붓과 배가 움푹 꺼진 물감 튜브들,
그가 사용했던 나지막한 나무 의자 등 주변 사물을 느긋하게 살펴보
고 있었다.

윤형근 전시 리스트에 들어간 실견 가능 작품을 대부분 확인하고
마지막 작품만 남기고 있을 때였다. 막이 내리기 전 대반전을 준비
해 둔 영화처럼 느닷없는 충격적 감동이 내게로 왔다. 작업실의 한쪽
에서는 3미터가 넘는 대형 작품을 바닥에 눕혀 포장을 풀고 있었다.

˙˙ 윤형근 작품 캔버스 측면

"용주 선생님, 이 작품 세웁니다." "네." 건성으로 대답하며 여전히 주변 소소한 사물을 살피고 있던 내게 이 작품은 섬광처럼 눈을 찌를 듯 짓쳐들어왔다. 순간 무슨 말을 해야 할지. 일으켜 세운 작품 속에서 나는 작가를 보았다. '작품이 곧 그 사람이다'라는 말은 윤형근의 작품을 두고 나온 말이었을 것 같다.

> 윤형근 선생의 그림은 뜻 그림이다. 삶의 이야기가 그대로 화면에 배어 있다. 그린다기보다 토해내는 것 같은 형국으로 보였다. … 사람과 그림은 서로 닮는다. 윤 선생의 경우처럼 그렇게 빼닮는 수가 또 있을까. 윤 선생의 그림을 볼라치면 그 뒤에 사람이 보여서 놀라는 경우가 있었다. _최종태, 국립현대미술관 전시 도록 『윤형근』 중

오랜 동안 모든 것이 녹아 켜켜이 침전된 모습이랄까. 실제 작품은 면포 또는 마포에 그려진 그림이기에 실제 무게가 그리 무거울 리는 없겠으나 시각적으로 그렇게 묵직해 보이는 그림을 보기는 그때가 처음이었다. 많은 이들이 '윤형근의 작품은 말이 없다'고들 하는데 실은 그의 작품이 말이 없는 것이 아니라 작품을 보는 사람으로 하여금 말을 잃게 만든다는 사실을 실감하는 순간이었다.

그의 그림이 내게로 떴다 (浮, 뜨다).

윤형근 전시는 국립현대미술관 서울관의 3, 4 전시실과 복도 그리

고 8전시실에서 열기로 최종 결정됐다.

압도적이다 못해 때로는 위압적인 백지의 힘

이제 윤형근의 그림을 전시실에 안착해야 할 차례이다. 진실되고 묵직한 울림을 전달하는 그의 작품을 어떻게 전개해 나갈지 고민이 시작됐다. 허허로운 설원 같은 화이트 큐브의 서울관 벽면을 윤형근 작품의 착륙지로 정하긴 했지만 이 설원에는 착륙지가 따로 없다. 텅빈 공간에 만들어야 한다.

매번 전시 때마다 맞닥뜨리게 되는 이 빈 도면은 때로 눈부시게 아름다운 설원으로 다가오기도 하지만 대개 고절감과 공포감을 함께 안겨 준다(눈 덮인 시베리아 벌판에 혼자 버려졌다고 생각해 보라). 이곳에는 추위와 배고픔과 아득함이 뒤섞여 있지만 그 느낌은 아이러니하게도 매번 신선하고 신기하다.

전시디자이너의 길을 걸어오면서 나 스스로를 담금질한 시간이 벌써 17년째다. 전시 건수만으로 따져도 '150'이라는 숫자를 훌쩍 넘겼다. 그럼에도 빈 도면 앞에 서면 막막해지는 건 처음이나 지금이나 매한가지다. 피식 헛웃음이 절로 나올 만큼 허탈해진다. 하지만 곧 그 막막함을 비워낸 공간은 이미 내가 했던 것을 '복사해 붙이기'해서는 결코 얻을 수 없는 값진 선물이라고 여기게 되니, 스스로에

시대를 인내한 화가, 시간의 흔적

게 참 다행스런 일이라고 생각한다. 막막한 마음 후에 자신을 대견스
럽게 생각하는 마음이 일어나는 간격이 점차 좁아져 가는 것이 '17
년-150건' 전시가 이룬 공력이라면 공력일 수도 있겠다. 쌓아온 시간
이 자동적으로 툭툭 설계 아이디어로 바뀌어 떨어지는 법은 결코 없
음을 이제 잘 알게 되었다는 뜻이다. 그럼에도 이 공력 덕분에 이젠
허방 같은 수많은 변수에 쉽게 휩쓸려 들어가지 않게 되었으니 지난
시간이 마냥 허무하게 흩어진 것은 아니리라.

 난이도 높은 점프를 앞두고 속도를 붙이려 아이스링크를 크게 도
는 피겨스케이터의 마음처럼 지금도 여전히 설계를 시작할 때면 겸
허한 마음과 긴장이 어느 겨울 아침에 눈이 쌓인 장면을 본 듯 반갑
게 찾아와 주어서 고맙다. 어제 점프가 성공했다고 오늘도 마찬가지
로 성공하리라는 보장은 없다. 오늘 성공적으로 공간을 설계하려고
나는, 피겨스케이터가 느끼는 압박감에 기꺼이 동참한다.

새로운 관점, 확장된 생각으로

먼저 그동안 있었던 윤형근의 전시 장면들을 살펴보았다. 한결같이
깔끔한 배치와 비슷비슷해 보이는 전시 장면이어서 어느 나라 어디
에서, 언제 있었던 전시인지 구분하기 쉽지 않았다. 각 작품에 담겨
있는 제작 과정에 관한 이야기와 작품이 발산하는 에너지를 잘 읽어

낼 수 없었다. 공간 속에 같은 간격으로 일정하게 배치된 작품들은 1980년대 낡은 사진에서 익숙하게 보았던, 두발 규정으로 비슷한 머리 모양을 하고 교복을 입고 줄지어 서 있는 학생들의 모습을 연상시켰다. 한 명 한 명의 개성은 보이지 않고 무리지어 'OO 학교 학생들'로 통칭되는 상황처럼.

윤형근 전시 공간 설계는 사정상 초반 설계는 한국에서, 중반 설계부터는 베네치아로 장소를 옮겨 진행해야 했다. 당시 나는 베네치아 건축 비엔날레 한국관 공간 디자인도 맡고 있던 터라 윤형근 전시가 코앞으로 다가왔지만 베네치아로 출장을 가지 않을 수 없는 상황이었다. 주경야독(주경야경인가?)하듯 낮 동안은 건축 비엔날레 한국관을 설치하고 저녁에는 숙소로 돌아와 윤형근 전시 공간을 설계했다. 다행히 밤 시간 숙소에 돌아올 때쯤이 한국 시간으로는 낮이었기에 시차 적응이 안 된 상태가 오히려 집중력을 높여 주었다. 게다가 여러 주제와 표현에서 이슈가 분출하고 격돌하는 비엔날레의 난장 같은 공간이 새로운 에너지를 채워 주었다. 보통의 경우라면 낮밤으로 에너지가 고갈될 상황이었을 텐데 윤형근과 건축 비엔날레라는 두 개의 빈 화판은 기를 가득 채워 나를 붕 띄워 올렸다(浮浮, 뜨다). 세계적으로 뜬 윤형근과 물 위에 떠 있는 아름다운 도시 베네치아가 함께 부력으로 작용했달까. 긴장과 바뀐 환경에서 비롯된 신선한 분위기 덕분에 윤형근 전시에 대한 고정관념이 신기하게도 희미해졌다. 대신 그 자리에는 유연한 생각과 선택 가능한 접근 방식이 들어섰다. 내

시대를 인내한 화가, 시간의 흔적

머릿속이 확장되어 나아갔다.

베네치아 수로의 물처럼 붙고 빠지며 부침했던 윤형근의 작품 세계를 회고전이라는 타이틀에 걸맞게 과정적 변화와 흐름을 한눈에 볼 수 있게 하자! 그리고 동시에 개별 작품의 에너지가 충분히 느껴지도록 작품과 작품 사이 여백에도 신경 쓰자!

노老에 이르는 길

관람자들은 윤형근의 생몰연도가 적힌 커다란 문을 통해 전시 영역에 들어선다. 문 너머엔 하얗고 긴 복도가 펼쳐진다. 복도는 다른 전시실에서 먼저 본 작품의 이미지나 미술관에 오기까지 눈에 담았던 여러 시각 잔상들을 정화하는 공간이다. 동시에 이 하얀 복도 공간은 예수의 공생애 이전 삶을 들여다보는 듯한 전시 도입부이기도 하다. 작가는 1973년부터 본격적으로 작품 활동을 시작했는데 그 이전 그가 어두운 시대에 겪었던 울분 쌓이는 여러 사건을 살필 수 있게 했다.

40대 중반이 넘어서야 분출된 그의 대표 작품들을 제대로 이해하려면 젊은 날 그가 겪었던 상황을 안고 작품을 봐야 한다. 그를 지켜본 동료 작가 최종태는 윤형근을 '시대의 반항아이며 항상 의義에 목마른 이'였다고 회상한 바 있다. 몇 가지 그에게 있었던 지울 수 없

는 사건들을 살펴보자.

첫 번째는 국립대학안 반대 운동이다. 윤형근이 대학교 3학년이던 1947년, 전국적으로 국립대학안 반대 운동이 일어난다. 그도 대학들이 통폐합되어 고등 교육 기관이 축소되고 학교 운영 자치권이 박탈될 상황을 우려해 이 운동에 동참한다. 작가는 학교에 구류되었다가 끝내 제적당한다.

두 번째는 한국전쟁이다. 국립대학안 반대 시위 전력이 있던 그는 반동 세력으로 몰려 보도연맹에 끌려간다. 보도연맹은 좌익을 한데 모아 관리하는 게 목적이었는데, 한국전쟁 발발로 이들은 결국 학살 대상이 되고 만다. 작가는 죽음의 문턱에서 가까스로 목숨을 건졌다.

이때부터 윤형근은 죽음 앞에서는 삶의 욕망들이 한낱 부질없다는 것을 깊이 깨닫게 된다. 죽음을 눈앞에서 직접 경험한 적이 있는가? 그러한 상황을 직접 겪어보았다면, 그 이후 주어진 삶과 생각은 사건 전과 절대 같을 수 없을 것이다. 생과 사의 갈림길을 겪으며 윤형근은 20대에 이미 반백이 된다.

세 번째는 1956년 서대문형무소 입감이다. 전쟁 중 미처 피난을 가지 못한 그는 스탈린의 초상 등을 그리는 부역을 했는데 이것이 뒤늦게 문제가 된 것이다. 그리 길지 않게 6개월을 복역했다지만 그곳은 악명 높은 서대문형무소였다.

마지막으로 그는 1973년 숙명여고 미술교사로 재직하던 시절 부정입학 사건에 휘말리게 된다. 당사자는 군사독재 최고 권력자와 관련

시대를 인내한 화가, 시간의 흔적

Exhibition Design - Floor Plan

3. 천지문

2. 검정 빛

4. 진혼곡

5. 심간

6. 영겁

7. 아카이브

1. 초기작품 및 자료 : 노(老)에 이르는 길

.. 윤형근 전시 공간 구성도 ⓒmmca

된 학생이었다. 윤형근은 상황을 바로잡기 위해 거세게 발언하다 반공법 위반이라는 죄목으로 또다시 서대문형무소에 끌려가 옥고를 치렀다. 죄목은 어이없게도 못 쓰게 된 바지를 찢어 레닌 모자 비슷하게 만들어 썼다는 것이 이유였다.

보통 사람들이라면 인생에 한 번이라도 겪을까 싶은, 사선을 넘나든 굵직굵직한 이 네 가지 사건은 역설적이게도 그를 노老에 이르는 '인생 공부'의 길로 인도했다. 노는 단순히 생물학적 연령이 높아진다는 것을 의미하지 않는다. '지혜'가 높아진다는 것이다.

지상의 모든 것이 궁극적으로 흙으로 돌아간다는 것을 생각하면, 모든 것이 시간의 문제이다. 나와 나의 그림

도 그렇게 된다는 것을 생각한다면 모든 것이 대수롭지
않다. _윤형근

전시의 도입부인 '노에 이르는 길'에서는 우리가 익숙하게 알고 있
는 작가의 상징적 색감인 '어두움'은 발견할 수 없다. 다양한 색을 사
용한 스케치와 초기 작품들을 만날 수 있을 뿐이다. 컬러 작품들은
진열대 상자 속에 넣어 전시했는데 관람자들이 고개를 숙여 들여다
보기 전에는 이 복도 공간에서 색채 요소들은 느낄 수가 없다. 긴 복
도에 관람자의 동선 방향으로 전개되는 진열대 속 작품들은 벽을 따
라 흐르는 사건 연표와 연결되며, 왜 그의 그림 속에서 점차 색이 사
라져 갔는지 이해할 수 있다.

직선적 화가, 사선의 공간에 담다

긴 복도를 지나서 만나는 제4전시실부터 전시가 본격적으로 시작된
다. 1970년대 작품부터 2000년대 작품에 이르기까지 크게 다섯 그
룹으로 나뉘어 전시가 전개되었다. '검정빛' '천지문' '진혼곡' '심간心
肝', '영겁'으로 이름 붙인 작품 그룹은 각각 구획된 영역에 펼쳐지며
한 영역이 다음 영역 작품들의 토대가 되었음이 자연스럽게 드러나
게 했다. 전체적으로 유려하게 변화하는 흐름 속에서 각 그룹 사이에

선후 관계가 형성되어 있음을 분명히 한 것이다.

　전시실을 위에서 보면 네모반듯하게 공간을 구획하지 않고 비스듬하게 사선으로 주제 그룹 단위를 분할되게 했다. 사선 분할 평면 시안을 기획자에게 처음 설명했을 때 "윤형근은 직선적 작가인데, 사선 공간에 전시해도 괜찮을까요?"하며 의견을 주었다. 나 또한 그가 (올곧은 성품처럼 화풍 또한) 직선적 화가라는 사실을 모르지 않았다. 사선으로 분할된 공간은 윤형근을 이야기하기에는 분명 낯설고 새로운 시도라는 점은 부정할 수 없었다(대부분의 전시에서는 공간은 반

《윤형근》 125

듯하게 분할된다). 그러나 직선적 화가라는 것은 작가의 올곧은 성품과 여기에 더해서 그것과 일체를 이루는 그의 화풍에서 비롯된 것일 뿐 그에 따라 그의 작품을 직선적 공간에 담아내야 한다는 뜻은 아닐 것이다.

사선으로 공간을 분할한 것은 '직선적 (성향의) 화가 윤형근'의 작품을 펼치기에 더없이 적합하다는 판단했기 때문이었다. 먼저 사선

분할 공간은 시선이 모였다 펼쳐지며 감상에 호흡을 만들어낸다. 또한 사선으로 구획된 벽에 걸린 작품에 다가서는 과정에는 위치 변화에 따라 작품에 닿는 시선의 면적이 달라진다. 감상자의 시선이 작품과 정면으로 마주하게 되는 시선의 이동 과정에서 붓이 지나간 자리, 물감이 스며든 흔적, 캔버스 측면에 흐른 물감 자국들을 새롭게 인식하게 된다. 윤형근의 작품은 정면에서 바라볼 때 느껴지는 화면의 깊이와 측면에서 볼 때 발견되는 시간의 켜를 함께 보아야 하는 '과정의 회화'이기도 하다.

한국 사회의 격변기를 거치며 온갖 고초를 겪는 과정에서 그의 화면엔 유채색이 사라지고 하늘(시원始原)과 땅(현상現象)을 닮은 '블루'와 '엄버' 컬러가 등장한다. 검정빛, 천지문, 작품을 설명하는 텍스트 뒤로 어떤 작품에 대한 설명인지 미리보기를 제시한다.

하늘의 색을 푸르다고 하면 부족하다. 『천자문』에서 처음 나오는 천지현황天地玄黃(하늘은 검고 땅은 누렇다)은 하늘과 땅의 색을 정확하게 표현한다. 하늘의 색은 검다(현玄). 그러나 이는 검정을 뜻하는 흑黑과는 많이 다르다. 신비스러운 궁창 즉 하늘의 색으로 붉은빛(또는 푸른빛)을 띤 검정빛이라고 할 수 있으나 너무 짙어서 무슨 색인지 구별이 안가는 색을 이른다. 윤형근의 생은 다채롭고 강렬한 사건들로 더께더께 덧칠되어 있다. 여러 색의 물감을 바르다 보면 검정에 이른다. 이 복합적인 검정은 단일한 흑색과는 느낌이 다르다. 굳이 '검을 현'자의 예를 찾는다면 덧칠해 생긴 검정이라고 할 수 있겠다. 윤 작

가의 생애에서 전환점이 된 1973년부터 '하늘'을 그릴 때 묘한 검은 색을 쓰게 된 것은 작가가 삶의 정체성 그리고 그것의 상징색을 드디어 발견한 것이라고 볼 수 있겠다.

'엄버'와 '블루' 그림이 '천지문' 작품을 사이에 두고 지나온 영역 너머 보인다. '엄버'와 '블루'를 테레빈유와 린시드유에 섞어 내려 그은 선이 만들어낸 작품 '천지문'. 앞선 영역의 작품들이 현재 바라보는 작품에 어떤 영향을 주었는지 관람자는 작품의 변화와 관계를 만나게 된다.

작품들은 면적이 다르게 분할된 벽에 하나씩 놓이고 작품이 걸린 벽과 벽 사이의 틈을 통해 그 너머로 보이는 다음 섹션의 작품들과 감상의 거리를 달리하며 하나의 장면에 어우러진다.

·· '검정빛' 전시 영역

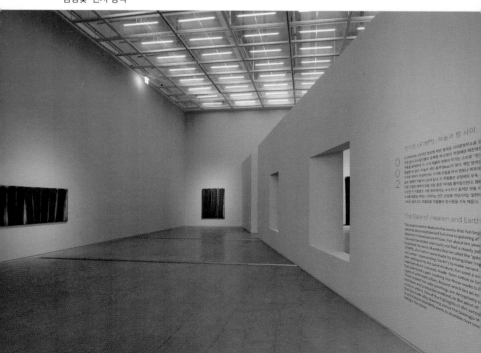

한 이미지의 의미는 바로 그 옆에, 또는 바로 그 다음에 무엇이 오느냐에 따라 변하게 된다. 그리하여 이미지가 간직한 권위는 그것이 속한 전체에 배분된다.

_존 버거, 『다른 방식으로 보기』 중에서

그림의 진리와 삶의 진리가 둘일 수 있는가 _최종태

사람처럼 작품도 제작 당시 작가의 심정 등 여러 요소들과 다양한 배경의 영향을 복합적으로 받고 태어난다. 작품마다 서로 다른 여백을 줘야 하고 마주 대하는 방식도 달리해야 하는 이유이다. 성격이 각기 다른 작품들을 똑같은 간격으로 배열하면 작품이 지닌 고유한

·· '검정빛' 전시 영역에서 창을 통해 바라본 '천지문' 전시 영역

천지문 (天地門) : 하늘과 땅 사이

002

제 2부에서는 1973년 반공법 위반 혐의로 갇혀 온 서대문형무소를 갇다 온 이후 뚜렷한 직업 없이 요시찰인물로 등록된 채 오로지 작업에만 매진하던 100(c)의 시기 제작된 작품을 보여준다. 이 시기 작품에 대해서 작가는 스스로 '천지문(天地門)'이라고 명명한 바 있다. 하늘의 색깔 블루(blue)와 땅의 색깔 엄버(Umber)를 섞어 검정에 가까운 색채가 탄생하는데, 거기에 오일을 타서 면지나 마포에 내려 그으면 '문(門)'과 같은 형태의 작품이 나오게 된다. 이 작품들은 검정색의 무표 선 구조를 사이로 무언가 다른 차원의 세계가 있을 것만 같은 착각을 불러일으킨다. 얼핏 작업과정도 매우 단순한 이 작품들은 서툰 듯하면서도 수수하고 툭박한 멋을 지닌다. 1980년 광주항쟁의 소식을 접할 때에는 쓰러지는 인간 군상을 연상시키는 일련의 작품을 남기기도 했는데, 그러한 슬픔으로 이룩다른 작품들이 전시장을 가득 채운다.

The Gate of Heaven and Earth

The second section features the works that Yun began producing in 1973, when he dedicated himself full-time to painting after having been detained in Seodaemun Prison. For about ten years after his release, Yun was blacklisted and could not find a steady job. During this time, he painted the series of works that he called the "gate of heaven and earth," (天地門), all of which were made by mixing blue (representing "heaven") and umber (representing "earth") to make variant shades of black. After adding oil to the paint mixture, Yun used a wide brush to paint wide bars down canvases made from cotton or linen, creating forms that resembled a gate. Looking into these works is like staring through a gate of solid black pillars, beyond which lies an entirely new dimension. These modest but solid paintings are deceptively simple in terms of both form and production method, to the point of sometimes seeming crude or artless. One of the highlights of this section are the paintings that Yun made after learning about the Gwangju Massacre (May 1980), in which black monoliths seem to stumble over one another, like people falling in the street.

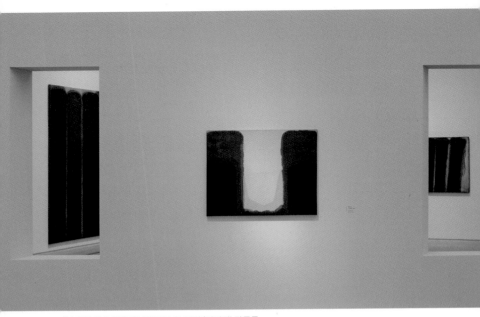

‥ '천지문' 전시 영역에서 바라본 창 너머 '검정빛' 작품들

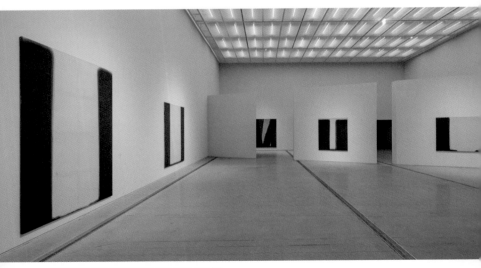

‥ '천지문' 전시 영역 작품과 사이 공간, 그 너머

시대를 인내한 화가, 시간의 흔적

목소리를 듣기가 어려워진다. 크고 강렬한 각각의 목소리를 내는 작품들은 여백을 많이 두는 식으로, 윤형근 전시에서는 작품간 세심한 여백 조절을 통해 작품이 들려주는 이야기를 찬찬히 들을 수 있게 했고 전체적으로 공간의 흐름을 느슨히 계획하여 천천히 그리고 온전히 감상할 수 있게 했다.

그의 작품 앞에 서면, 덜컥 심장이 내려 앉아 꼼짝도 하지 못한 채 우리는 그저 말문이 막혀 버린다. 도대체가 그 서럽고 슬프고 아름다운 그림 앞에서. _김인혜(기획자)

작품 실견을 갔을 때 마음에 묵직한 울림을 남긴 바로 그 작품. 생명과 죽음의 이미지를 동시에 품은 이 작품을 위해 조금 특별한 공간을 계획했다. 생전의 윤형근이 좋아했던 노자老子는 이 세상 만물을 낳고 또 거두어들이는 것을 도道라고 이름 붙였다. 이 도는 검다(현玄)고 하였는데 이 작품은 검다. 생명과 죽음을 동시에 상징할 수 있는 색은 모든 색의 총합인 검정밖에 없을 것이다. 이 그림만을 위한 특별한 공간은 생명이 나오는 '자궁womb'과 생명을 거두어들이는 '무덤tomb'이 공존하도록 꾸몄다. 감싸 안듯 밖에서 안으로 받아들여 작품으로 수렴되고 안에서 밖으로 움트는 이 공간은 생명의 끊임없는 순환을 상징한다. 관람자들은 좁게 모아진 입구를 통해 한두 사람씩 들어가 출구를 통해 나오며, 자궁이자 무덤인 내부에서 작품을

마주한다. 여기에 더해 이 영역에는 작가가 즐겨 듣던 베토벤의 음악을 작품과 함께 들을 수 있게 했다. 장중하고 깊은 베토벤 교향곡은 작가가 신산스럽게 거쳐 가야 했던 생의 고비들을 표현하기에 더 없는 장치였다. 시각(검정)과 청각(묵직한 음악)이 작가의 삶과 교차하다가 결국 수렴되는 공감각 영역은 관람 집중도를 크게 높일 수 있다고 보았다. 출입구를 최대한 좁혀 내부에 울림 공간을 확보하고 소리가 영역 내부로 모였다가 양 날개 벽으로 부딪히게 하여 입체적일 수 있도록 설계했다.

그러나 최종적으로 이 계획은 무산되었다. 소리는 배제되었고 '그 작품'도 유사한 다른 것으로 대체되었다. 전시를 만든다는 것은 한 사람의 기획 방법론이나 취향 그 이상의 문제이다. 전시는 감각과 사유를 달리하는 여러 전문가들이 각자의 전문성을 가지고 서로의 작업을 이해하며 좋은 방향을 잡아 나가고, 구체적인 여러 제안들을 반영 또는 배제하면서 최선의 결과물을 도출하는 과정이다. 그러나 모든 일이 그렇듯 전시를 준비하다 보면 여러 가지 이유로 기획 단계에서 논의되던 내용이 중간에 개입되는 여러 이유들로 인해 최종 단계에서는 반영되지 않고 변경되는 경우가 드물지 않다.

설렘을 안고 시작한 윤형근 전시였는데, 이 전시의 준비 과정은 '17년-150회'라는 기간과 실행 횟수를 통틀어 내겐 가장 힘든 기억으로 남아 있다. 다만 지금 그때 일어난 세세한 일들을 다시 꺼내 되짚는 것은 적절하지 않다. 전시 과정은 나와 같은 한 분야의 전문인이 마

시대를 인내한 화가, 시간의 흔적

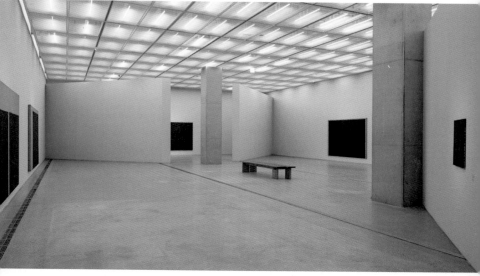

·· '심간' 전시 영역, '움womb'이면서 '툼tomb'인 공간

음대로 좌지우지할 수 없는 복잡계라는 사실을 잘 이해하고 있기 때문이다. 세상을 돌아가게 하는 것은 '합리성'이 아니다. 많은 경우 불합리한 힘이 작용하여 판을 바꾸고 만든다. 기실 윤형근을 내몰아쳐 '작가'로 키운 것은 8할 이상이 당대의 불합리였으니 아이러니가 세상의 본질이며 동력일지도 모르겠다.

전시는 총체적 경험

전시는 다양한 요소들 사이에 의도적 자각 관계를 만들어내는 의미 행위로 점차 발전해왔다. 요소들의 움직임과 요소간의 관계 설정이 지니는 중요성이 날로 커져가고 있다는 뜻이다. 달리 말하자면 전시는 이제 작품들을 맥락 없이 진열하는 단순한 작업에 더 이상 머물러 있지 않다는 뜻이기도 하다.

이와 함께 전시를 바라보고 기대하는 대중의 시선도 변화하고 있다. 21세기에 들어선 최근까지만 해도 대부분의 관람객은 전시를 작품과 작가에 대한 정보를 얻는 창구거나 작품의 시장 순환과 예술인 교류의 장 정도로 생각했다. 그러한 시기를 지나 최근 들어서는 관람자들은 전시를 다양한 요소들 사이에 열려 있는 관계를 만나고 스스로 의미를 구성하는 역동적인 참여의 장으로 여기기 시작했다.

윤형근 전시에서는 하얀 사각 공간, 즉 회화 전시의 전형으로부터 의도적으로 벗어나 작품과 공간 사이, 작품과 작품 사이, 작품과 관람자(시선) 사이의 여러 관계를 만들고 다양한 관계를 엮는 동적인 장으로서 전시의 가능성을 제시해 보았다. 이 또한 정답이 아닐 수 있으므로 그저 전시 형식의 다양한 가능성을 탐구하는 열린 제안 정도로 받아들여졌다면 그것으로 족하다고 생각했다. 그러나 이런 소박한 나의 기대를 훌쩍 뛰어 넘어 윤형근 전시를 관람한 많은 사람들의 전시 리뷰에는 전과는 다른 해석, 어쩌면 낯선 전시 방식에 대한

시대를 인내한 화가, 시간의 흔적

호응이 담겨 있었다. 나의 제안이 무가치하지만은 않았음을 확인시켜 준 것이다. 윤형근 작가의 오랜 지기인 최종태 작가는 전시를 관람한 후, 지금껏 본 윤형근의 그 어느 전시보다 그의 작품을 잘 느끼게 해준 전시 방식이었다는 평을 해주셨다. 덧붙여 고맙다는 인사도 하셨는데 그 인사는 내 몫이 아니라 최종태 작가와 윤형근 작가의 것이었다.

2019년 베네치아 비엔날레 포르투니 미술관의 선택

2018년 8월 3일 윤형근 전시 개막식에는 생각지도 못했던 미술계 인물이 함께했다. 그 사람은 다름 아닌 이탈리아 베네치아의 포르투니 시립미술관 관장 다니엘라 페레티Daniela Ferretti였다. 그는 윤형근의 작품들을 세심히 관람한 후 2019년 베네치아 비엔날레 기간 중 포르투니 미술관 기획전 작가로 윤형근을 선정하겠다고 했다. 포르투니 미술관은 비엔날레를 찾는 전 세계의 관람객들이 비엔날레 기간 중에 꼭 찾는다는 베네치아의 대표 미술관이다. 이 미술관은 이탈리아의 유명 디자이너 마리아노 포르투니Mariano Fortuny(1871~1949)가 자신의 아틀리에로 사용하던 곳으로 이후 베네치아 시에 기증되어 1975년부터는 미술관으로 탈바꿈했다.

　기대하지 못했던 베네치아 전시 계획에 나 홀로 마냥 신기해했던

기억이 지금도 새롭다. 아이를 잉태한 임부가 임신 기간에 무엇을 듣고 먹으며, 어디에서 지내는지에 따라 그 영향을 받은 아이가 태어난다고 했다. 윤형근 전시의 디자인을 베네치아에서 했기에 이런 연이 닿은 것은 아닐까 생각해 보았다. 가느다란 실처럼 연약한 우연이 밧줄처럼 튼튼한 인연으로 바뀌는 상상. 이렇거나 저렇거나 아무튼 무척이나 기분 좋은 일이 일어났다.

시간을 견딘 작가, 세월을 머금은 공간에 스미다

2019년 5월 포르투니에서 개막될 전시를 위해 이 미술관의 전시실 사진과 도면을 받아 설계에 들어갔다. 전시는 작품과 전시가 펼쳐지는 장소가 함께 어우러져 총체적 분위기와 경험을 만들어낸다. 언제, 어디에서, 어떻게 엮어내는가에 따라 같은 작품일지라도 전혀 다르게 느껴진다. 이것이 바로 차이를 넘어선 차별화Difference beyond Difference이며 기획자와 디자이너가 존재하는 이유일 것이다. 포르투니 전시는 전시의 장소성에 대한 탐구이자 모색이었다.

포르투니 미술관의 전시 공간은 오래전부터 사용해온 실내 내장재들이 겹겹이 겹쳐 그 흔적들이 문양처럼 남아 있었다. 붉은 벽돌로 구축된 부분은 벽돌이 마모되면서 자연스럽게 색이 변해 오랜 세월의 흔적이 조화롭게 스며들어 있었다. 인위적이지 않으면서도

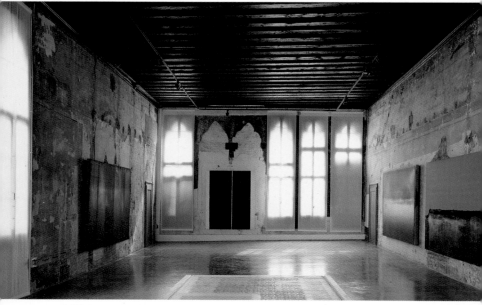

`·· 베네치아 포르투니 미술관 윤형근 전시 전경

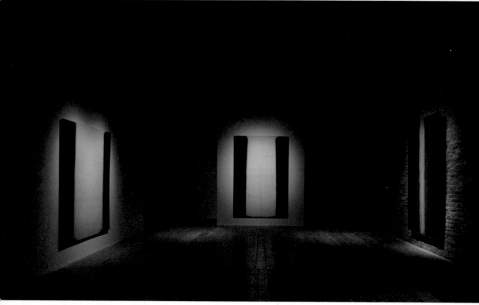

`·· 베네치아 포르투니 미술관 윤형근 전시 전경

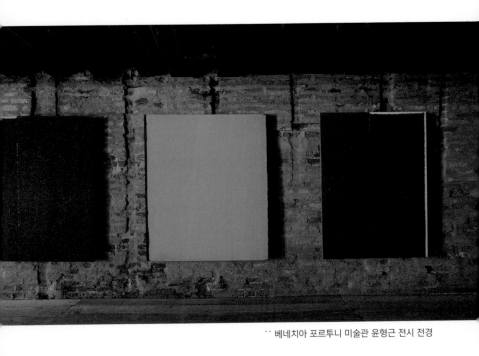

·· 베네치아 포르투니 미술관 윤형근 전시 전경

·· 서울관 8전시실 '아카이브' 전시-윤형근 작업실 바닥 재현 부분

품격을 갖춘 공간은 그 자체로 아름다웠고 같은 결을 지닌 윤형근의 작품에 더없이 멋진 배경이 되어줄 것이라 생각했다. 새롭게 만드는 구획 구조물은 최소화하고 미술관 자체의 분위기에서 느껴지는 색감과 공간감을 그대로 살리기로 했다. 이런 가운데 작품이 걸리게 될 벽과 작품의 색조가 맞는지 면밀히 검토하여 이상적인 조화를

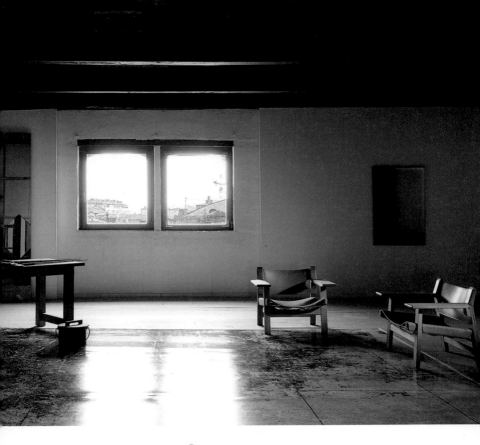

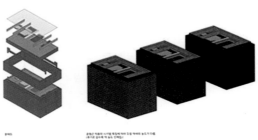

·· 베네치아 포르투니 미술관 전시를 위한 아카이브 테이블 아이디어 스케치©mmca

《윤형근》

만들고자 했다.

윤형근 작품은 작품 그 자체도 중요하지만 작품이 형성된 시기와 작가가 겪은 상황을 알아야 더 깊은 이해가 가능하기에 국립현대미술관에서 전시했던 아카이브 자료들과 윤작가의 작업실 재현 부분을 베네치아에서도 함께 구성하기로 했다.

관건은 작가의 작업실에서 가장 인상 깊었던 얼룩진 바닥을 현지에서 어떻게 구현할지였다. 한국에서는 윤형근 작가의 작업실 바닥을 촬영한 사진을 접착 필름지에 1대 1로 인쇄해 전시실 바닥에 부착했으나, 포르투니 미술관에서는 아카이브 자료를 펼칠 공간이 나무바닥이었기에 직접 붙일 수가 없었다. 롤 형태의 모노륨에 윤형근 작업실의 바닥을 촬영한 이미지를 인쇄해 부착하는 방법으로 이 문제를 해결했다. 모노륨 롤은 서리서리 말려 비행기를 타고 베네치아로 가 굽이굽이 펼쳐졌다. 인상 깊던 서교동 윤형근 작업실이 베네치아 포르투니 미술관에 재현되었다.

다음 난제는 아카이브 자료들과 전시 테이블을 비행기에 실어 보내는 것이었다. 허용되는 부피는 겨우 박스(1500×800밀리미터) 한 개 크기였다. 고민 끝에 켜켜이 쌓아 올리는 뜀틀 구조가 떠올랐다. 자료 진열 상자를 켜켜이 쌓아 하나의 박스 형태로 만들고 그 속에 테이블 다리와 자료들을 넣어 항공 운송이 허용하는 사이즈와 무게를 맞췄다. 현지에서는 최소한의 조립 작업만으로 다량의 아카이브 전시 테이블을 구성할 수 있었다. 해외 전시의 경우 주어진 시간 내에

계획한 수준 높은 전시가 되도록 하는 게 최대 난제인데 기본이 되는 해법은 현지 변수를 최소화하는 것이다. 특히 베네치아 비엔날레 기간 중에는 딱 맞는 인력을 섭외하기가 매우 어렵다. 최대한 한국에서 조립 형식으로 제작해 항공 운송으로 보내는 방법을 선택할 수밖에 없었다.

전시를 준비하고 오픈하는 동안 베네치아에는 비가 잦았다. 그 비처럼, 캔버스에 스며드는 물감처럼 윤형근은 세계인들의 마음속에 스며들어 묵직한 울림을 남겼다. 뉴욕 메트로폴리탄 미술관, 뉴욕 현대미술관, 일본 모리미술관, 벨기에 현대미술관 등 각국의 영향력 있는 미술 관계자들이 전시를 찾았고 『뉴욕타임스』, 『아트인아메리카』 등 주요 외신기자 800명도 전시를 관람했다.

윤형근 전시에서는 '마음고생 총량 법칙'이 무참히 깨졌다. 내가 담아낼 수 있는 양을 훨씬 초과할 정도로 큰 고생을 겪었지만 나는 마냥 기뻤다. 저 멀리 타국에서 연일 화제가 되어 올라오는 그의 전시 기사에 가슴이 뜨거웠기 때문이고 이렇게 그의 젊은 날 짓밟힌 시간이 조금이라도 보상이 되는가 싶어서였다.

> 윤형근은 20세기라는 풍운의 시대를 살다 간 가장 정직한 인간상으로, 가장 확실한 그림의 본本으로 이 땅에 길이 남을 것이다. _최종태

02

내용이
형식이 될 때

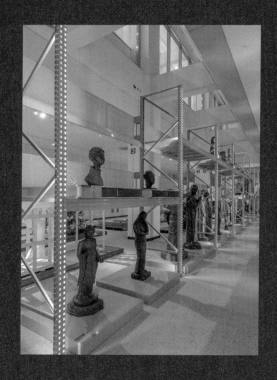

"물류창고나 대형 할인매장에서 흔히 쓰이는 팰릿에
기능 둘을 추가한 것에 불과한데 이것이 지닌 인류 지성사적 의미를
우리나라, 유럽연합, 미국, 일본이 인정해 주었다."

시스템,
형식이 되다

국립현대미술관 청주관— 보이는 수장고
2018. 12. 27~
국립현대미술관 청주관 1층

낡은 산업시설이 예술이 되다

국립현대미술관 청주관은 2018년에 개관했다. 덕수궁관(1973), 과천관(1986), 서울관(2013)에 이어 네 번째이고 수장고형 미술관으로는 국내 최초이다. 청주관 건립의 당초 목적은 미술품의 수장과 보존 처리였다. 「국립현대미술관 미술아카이브 운영 규정」 제26조 '자료의 폐기'에 따르면 "중복 자료, 복제본, 질이 낮은 자료, 소장 가치가 적은 자료는 처분할 수 있다"고 되어 있다. 달리 말하면 그 외의 자료(미술품 포함)는 미술관과 운명을 같이하는 영구 소장 자료가 된다. 국립현대미술관이 소장하는 미술품은 들어오기보다는 나가기가 훨씬 어려운, 신진대사가 잘되지 않는 구조에 갇히는 운명을 타고 난다. 총 네 차례에 걸쳐 소장 여부를 판단하는 엄격한 심사를 거치며, 최종적으로 소장 가치가 있는 자료만 엄선되기 때문에, 위의 처분 사유에 해당하는 미술품 되기가 오히려 더 어렵다.

이로 인해 해가 갈수록 수장고는 차게 되고 급기야 넘쳐나기 때문에 이들 소장품 중에서 비교적 가치가 덜한 것은 불가피하게 미술관 밖 민간이 운영하는 특수 창고를 얻어 따로 보관한다. 이 특수 창고가 '특수'한 것은 일반 창고와는 달리 항온, 항습 기능이 있어서이다 (항온 항습은 미술관 수장고의 제1요건으로, 청주관 전시실 작품 배치에도 결정적 요소로 작용했다). 그러나 아무리 항온 항습이 되어도 미술관 영역을 벗어나 있으면 완벽한 관리가 어렵다. 물가에 내놓은 아이처럼

시스템, 형식이 되다

늘 불안하다. 국립현대미술관이 수장 공간을 시급히 확충해야 했던 이유이다.

한편 미술품들도 나이를 먹어 가고 병들고 망가지므로 고쳐야 한다. 병원 역할을 하는 보존처리 공간도 국립현대미술관의 소장품 수가 늘어나는 데 비례해서 부족해졌다. 살아 있는 생명체처럼 신진대사를 해야 하고 생로병사도 함께 겪는 미술품을 위해서는 과천관, 서울관 이외의 제3의 장소가 절실히 필요했다. 수장고와 보존처리 시설의 확충! 국립현대미술관 제4관, 청주관의 탄생 배경이다.

모든 일이 그러하듯 현재의 청주관도 당초 계획대로 짓지 않았다. 수장과 보존 기능에 미술관 본연의 기능 중 가장 중요하다고 여겨지는 전시 기능이 더해졌다. 수도권 밖 문화 시설이 턱없이 부족하다는 점과 함께 당시 청주시장이 어차피 국립현대미술관의 부속 시설을 지을 거라면 전시도 함께하는 전통적 의미의 미술관으로 건립하여 줄 것을 적극 어필한 것이 주효했다. 이런 경우엔 동일한 또는 유사한 사례가 있는지가 결정적으로 작용한다. 특히나 '국외'의 '선진' 사례가 있으면 일은 일사천리로 진행된다.

2000년대 이후 많은 해외 유명 박물관·미술관이 수장고에 전시 기능을 더하는 시도를 했고 대부분 성공을 거두었다. 이중 가장 유명한 사례가 스위스 바젤에 있는 샤울라거Schaulager이다. 바젤은 바젤 아트페어, 바이엘러 미술관, 팅겔리 미술관 등으로 이미 유럽을 넘어 전 세계의 미술 중심지로 자리매김한 곳이다. 이 바젤에 영국 테

이트 모던 미술관을 리모델링했던 스위스 건축가 헤르조그와 드 뫼롱Herzog & De Meuron이 2003년에 샤울라거를 지은 것이다. 독일어로 '보이는 창고(수장고)'라는 뜻인 샤울라거는 바젤 미술관에 들어찬 방대한 미술품을 더 이상 모두 다 보관할 수 없다는 고민 끝에 만들었다. 청주미술관의 경로를 십 수 년 앞서 걸어간 곳이라고 할 수 있다. 청주관에 더할 나위 없이 맞춤한 '선진 국외 사례'였다.

미술관으로 탈바꿈한 담배 제조 공장의 본래 이름은 '청주 연초 제조창'이다. 1946년에 문을 열었고 한때 노동자 2,000여 명이 한해 100억 개비(이것을 일렬로 늘어놓으면 지구를 몇 바퀴 돌고 달과 지구를 몇 번 왕복할 수 있다는 계산은 너무 상투적이어서 생략하기로 한다)를 생산한 국내 최대의 담배 공장이었다. 이 공장이 들어선 안덕벌에는 월급날이 되면 임시 장마당이 들어서서 장관을 연출했고 우리나라에서 최초로 에베레스트 등정에 성공한 고故 고상돈 대원도 이곳에서 근무했다고 한다.

청주는 물론 충북 전체를 먹여 살렸다던 이 거대한 산업시설은 담배 산업이 위축되면서 2004년 폐쇄되었고 일대는 어쩔 수 없이 쇠락의 길로 들어선다. 그러나 철거냐 재개발이냐 기로에 섰던 도심의 거대한 흉물 옛 연초제조창은 철거도 재개발도 아닌 리모델링의 길을 택했다. 옛 건물들을 활용해 문화산업단지를 만들게 된 것이다. 2011년 국내 첫 '아트팩토리형 비엔날레' 개최를 시작으로 문화체육관광부와 국토교통부는 2014년부터 이곳에서 문화적 재생사업을 본격적

시스템, 형식이 되다

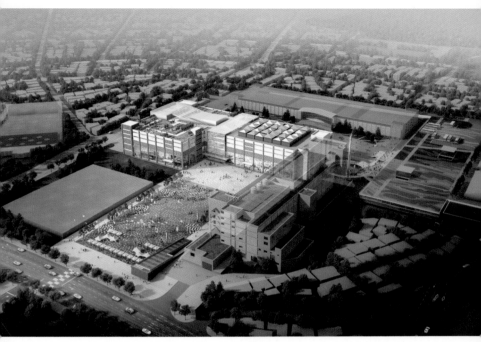

으로 추진했다. 국토부는 국가 시책으로 추진하는 도시재생 선도지역 공모 사업에서 청주를 도시경제기반형 선도지역으로 선정하고 문화부와 함께 옛 연초제조창과 상당구 우암동 중앙동 등 11개 동을 '옛 연초제조창을 활용한 창조경제타운 조성', 창작 제조(동부창고), 전시 프로모션(국립현대미술관 청주관), 문화예술산업 가공(청주문화산업단지), 문화산업생산물 유통체험(옛 연초제조창)의 종합 문화예술

산업단지로 변모시켰다. 10년이 지난 2023년 이곳은 '핫플'로 전국적
지명도를 획득하게 된다. 그야말로 흉물이 예술이 된 이곳의 중심에
는 국립현대미술관 청주관이 있다.

5층으로 이루어진 '속 보이는 미술관'

영국의 테이트 모던처럼 산업시설을 미술관으로 리모델링한 대표적
사례가 된 청주관의 수장 규모는 약 1만 1,000여 점이다. 개관일 기
준으로 6,000여 점을 우선 수장했는데, 국립현대미술관 소장품 중
절반인 4,000여 점과 정부 미술품, 미술은행 작품 2,000여 점을 합
친 결과다. 청주관의 큰 특징 중 하나는 그동안 출입제한 구역이었던
수장고와 보존 과학실을 일반인에게 개방한 것이다. 유물이나 작품
을 보관하는 박물관, 미술관의 수장고는 일반인의 출입이 제한된다.
이 금단의 영역을 두르고 있던 견고한 담장을 청주관이 허문 것이다.
누구나 들어와서 볼 수 있는 개방 수장고가 만들어졌고 들어가지 못
하면 밖에서라도 볼 수 있도록 수장고 내부 일부를 훤히 공개했다.
유화 보존 처리, 유기 무기 분석 등을 진행하는 보존 과학실도 개방
하여 '속 보이는 미술관'이 되었다. 국내 유일 미술품 종합병원 기능
이 크게 강화되었고 청주와 충북 입장에서는 "지역민과 소통하는 미
술관이자 청주를 비롯한 인근 지역의 문화생활을 책임지는 중심 기

시스템, 형식이 되다

관"이 되었다. 당시 국립현대미술관의 서울관, 과천관, 덕수궁관의 디
자인 업무를 총괄하고 있던 나는 근무 시간 중 화장실에 다녀올 시
간조차 없을 정도로 바쁜 상황이었기에, 청주관이 새롭게 건립된다
는 사실이 그다지 반갑지 않았다. 더욱이 2013년 서울관 개관 디자
인을 담당하며 고생했던 기억이 생생했기에 또다시 다가올 개관 업
무를 피하고 싶었는지 모른다.

　그 무렵 현장 답사를 위해 마지못해 청주를 방문했을 때 일이다.
고속버스에서 내려 택시로 청주관이 들어설 연초제조창을 찾아가고
있었는데, 택시 기사님은 내가 청주관 건립과 관련된 사람인 줄 모
르고 자랑스러운 목소리로 "손님, 그거 아세요? 여기에 글쎄, 국립미
술관이 생긴데요. 그러니 손님도 자주 오셔서 미술작품도 보고 문화
생활하세요. 아무튼 청주가 아주 근사해질 겁니다." 나이가 지긋하
게 보이는 기사님은 언뜻 보아도 청주 지역 토박이셨다. 그분이 느끼
셨을 기대와 설렘은 지역민의 기대와 바람의 목소리였을 것이다. 기
사님의 기대에 찬 눈빛을 본 순간 그저 과중한 업무로 여기며 피하고
싶어했던 안일한 내 모습을 돌아보게 됐다. "김용주! 정신 차려! 이
런 일을 귀찮아하면서 이 자리에서 국가의 세금으로 월급 받으면 안
되는 거야!" 최선을 다해 잘 해보자는 외침이 마음속에서 일었다. 그
러면서 국립현대미술관 청주관, 수장고형 미술관을 위한 특화된 디
자인을 하기로 결심했다.

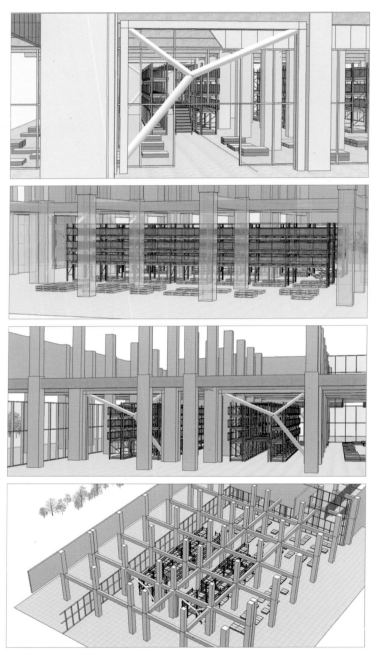

`` 청주관, 보이는 수장고 – 건축 조건을 이용한 수장고형 전시디자인 시뮬레이션 ⓒmmca

시.스.템.을. 디.자.인.하.자!

수장고와 전시의 기능을 동시에 충족하며 모듈처럼 활용할 다기능 팔릿을 개발해 국내외 특허를 보유해 보자. 의욕은 결과를 낳는다고 했던가?

　1층은 로비와 상설 수장전시실, 수장고, 조각 보존 처리실, 대형 작품 처리실로 이루어졌다. 청주관의 상징적 공간인 상설 수장 전시실은 '국립현대미술관은 왜 소장품을 수집, 보존, 연구하는가'라는 물음에 답한다. 이곳은 한국 근현대 조각품과 대형 설치 작품 코너로 1971년 이래 수집된 조각 소장품 중 하이라이트 작품 170여 점을 전시(그리고 수장)한다. 팔릿 영역에는 대형 조각과 설치 작품 약 40~50여 점이, 진열대 영역에는 1930년대부터 1990년대까지의 중소형 조각 작품 약 120여 점이 관객들을 맞이한다. 대표 작품으로는 김복진의 〈미륵불〉(1935, 청동), 최만린의 〈천지 73-6〉(1973, 동합금, 좌대: 나무), 백남준의 〈데카르트〉(1993, LDP, TV모니터, 전자회로판), 니키 드 생 팔Niki de Saint Phalle의 〈검은 나나〉(1964, 폴리에스테르, 유리섬유, 에나멜, 좌대: 대리석), 서도호의 〈바닥〉(1997~2000, PVC 인물상, 유리판, 석판산판, 폴리우레탄 레신), 이불의 〈사이보그〉(W5, 1999, 플라스틱에 페인팅) 등이 있다.

　수장고가 전시실이 되고 전시실이 수장고가 되는 이 보이는 수장

고는 수장, 전시, 학습이 동시에 기능하는 새로운 형태의 미술 향유 방식이라는 점에서 우리나라 미술사에서 차지하는 의미가 크다. 작품이 수장된 모습과 관람객 참여가 또 하나의 전시로 투영되는 이 공간은 물류창고 시스템을 적용하여 진열대, 구조물, 팰릿을 적절히 배분하여 구성했다. 작품의 카테고리별 분류 시스템을 도입, 관리의 용이성을 꾀한 것이다. 팰릿 즉 적재용 산업재인 팰릿랙(받침대)을 진열대로 사용하고 진열대 사이를 관객이 걸어 다니며 관람할 수 있게 했다. 바닥은 물류창고의 바닥 동선처럼 분류 체계를 잘 알 수 있도록 돕는 라인 그래픽을 활용했는데, 이는 수장품 관리의 용이성을 향상하고 관람 동선을 효율적으로 유도하도록 한 것이다.

2층은 관람객 쉼터와 수장고 2, 3이 차지했다. 1층 보이는 수장고와는 달리 직접 들어와 작품을 보지 않고 시창視窓을 통해 관람하는 구조이다. 3층은 정부·미술은행 작품으로 구성되었다. 회화, 조각, 사진, 뉴미디어 등 여러 장르의 작품으로 이루어진 정부·미술은행의 대표작 100점 내외가 '보이는 수장고'라는 메인 콘셉트에 맞춰 제작된 수장형 가구에 놓였다. 전시대(이자 수장대)는 일반 수장대의 기능과 역할을 기본으로 수장대의 재질과 규모, 디자인 등에 변화를 주었다. 새 부대인 청주관에 맞춤한 새 술이었다.

정부·미술은행이란, 정부미술은행과 미술은행 두 개가 결합된 구조다. 정부미술은행은 예술적 가치가 인정되는 회화, 조각, 사진, 공예품 등 정부 소유의 미술품을 체계적으로 취득 관리하고 국가 기관

시스템, 형식이 되다

에 빌려주거나 전시하기 위하여 2012년 10월 10일 출범한 문화체육관광부 산하 기관이다. 이와 달리 미술은행은 공공기관(이 역할은 현재 국립현대미술관이 맡고 있다)이 미술품을 직접 구입하여 정부 기관 혹은 지방자치 단체에 전시하거나 빌려주는 제도로 미술 대중화와 미술시장 활성화를 목적으로 마련되었고 영국 프랑스 등에서 시행하여 좋은 평가를 받고 있는 제도이다. 한국도 침체된 미술 시장을 활성화하고 작가들의 창작 의욕을 높이기 위해 문체부를 주관 기관으

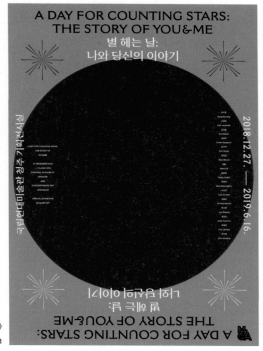

《별 헤는 날: 나와 당신의 이야기》
전시포스터 ⓒmmca

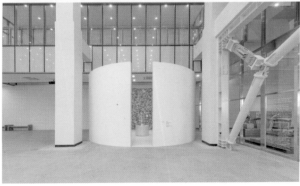

ᆞᆞ 청주관 개관 기념 특별전 《별 헤는 날: 나와 당신의 이야기》 전시 전경

시스템, 형식이 되다

로 2005년 3월부터 운영하기 시작했다.

4층은 특별 수장 전시실이 들어섰는데, 작품을 공공재로 사회에 환원한 다수 작품 기증 작가들의 고귀한 뜻을 기리고 이들의 작품을 연구하는 역할을 맡았다. 서세옥, 김정숙, 임응식, 곽인식 등 30점 이상을 기증한 작가들의 작품을 집중적으로 관람할 수 있다. 일부분이 아닌 전체(에 가까운)를 보게 됨으로써 그 작가의 작품 세계에 한 발짝 더 들어가 이해할 수 있는 기회이다. 여러 작가가 내놓은 많은 수의 작품들을 한곳에서 동시에 보는 것은 덤으로 얻는 매우 진귀한 경험이다. 4층 특별 수장고는 원래 연구용 공간으로 실제 수장고와 가장 유사한 형태이다. 미술품의 전문적인 보존 처리, 검사 과정은 보이는 보존 과학실에서 관람객에게 공개한다. 소장품을 효율적으로 관리하면서도 미술관 문턱을 낮추고 접근성을 높이기 위해서이다.

5층은 기획 전시실이다. 개관을 기념하여 소장품 특별전 《별 헤는 날: 나와 당신의 이야기A Day of Counting Stars: A Story about You and Me》가 열렸다. 기획 의도는 "청주 구도심에 위치한 조건을 감안, 일반 관객들과 정서적 소통을 유도하는 대중적 주제 선정과 시각적으로 흥미로운 소장품들을 선별하여 전시 구성한다"이다. 소장품 중에서 선별한 열다섯 작가의 20여 작품으로 구성하였는데 자신과 세상을 바라보는 예술가들의 시선을 보여 주는 작품들이었다. 작품 하나하나가 하늘의 별과 같이 빛남을 상징적으로 표현했고 평범한 관객들이 이 세상에 존재하는 작은 별과 같이 빛나는 존재임을 은유했다.

항온 항습, 보존과 개방

1층의 수장고형 전시실에는 관람객이 작품 사이를 오가며 가까운 거리에서 작품을 감상할 수 있다. 그러나 2, 3, 4층의 수장고는 투명한 유리창을 통해서 멀리서 작품을 볼 수 있다. 이렇듯 '항온 항습'과 '미술품 종류'를 연동 감안하여 작품 감상을 각기 다른 방법으로 하게 했다.

이 세상에서 가장 힘이 센 것은 물이다. 물은 만물을 있게 하는 동시에 해체한다. 토목 기법에서 바위를 깨뜨리는 방법은 이러하다. 큰 바위에 구멍을 뚫는다. 그 구멍에 나무를 박아 넣는다. 나무에 물을 준다. 물을 머금어 불어난 나무는 바위의 틈을 벌리고 깨뜨린다. 태산준령, 청년기의 삼엄한 지형도 오랜 세월을 겪으면 밋밋해진다. 이 또한 물의 작용이다.

미술 작품도 물의 작용에서 예외일 수 없다. 마른 수건에도 수분이 있다. 우리가 맨눈으로는 볼 수 없는 공기 중에도 물은 있다. 미술 작품 또한 물을 품고 있다. 물은 추우면 얼고 뜨거워지면 기체가 되어 부풀어 오른다. 그림이 품고 있는 물도 그러하다. 한데다 놓아 두면 그림이 얼고 뜨거운 곳에 놓아두면 흐물흐물해져 버린다. 바탕과 일체를 이루었던 안료는 뒤틀어지고 뭉개진다. 울산 반구대에 선사 시대 사람들이 바위에 새겨 그려 놓은 고래, 호랑이, 소, 사슴은 이젠 형체가 아련해졌다. 1965년 상류 쪽에 사연댐이 들어서 바위그림

시스템, 형식이 되다

이 물에 잠기게 되면서부터이다. 암각화의 제작 연대는 지금으로부터 5,000년 전쯤인 신석기 후기에서 청동기 시대로 짐작하고 있다. 5,000년 세월을 거치며 비바람쯤은 거뜬히 견뎌오던 국보 제285호 반구대 암각화는 물에 잠긴 지 불과 60년도 되지 않아 희미해졌다.

미술 작품에 가하는 물의 난폭성을 제어하기 위해서는 안팎으로 재갈을 물려야 한다. 작품이 자체에 품고 있는 수분을 순하게 해야 하고, 작품으로 침투하려는 수분은 막아야 한다. 그림을 북극이나 사막에서 그리지는 않는다. 20도 내외의 실내나 실외가 작품이 탄생하는 곳이다. 작품은 이 기온에 있을 때 온전하므로 사는 내내 이 기온에 맞추어 주어야 무병장수한다. 항온이 필요한 이유이다. 만물은 밀도가 높은 곳에서 낮은 곳으로 흘러간다. 그림 바깥의 습도가 높으면 상대적으로 습도가 낮은 그림 안으로 수분이 파고든다.

그 반대도 마찬가지다. 너무 건조하면 그림의 수분이 빠져나가 푸석해진다. 습도는 공기가 최대로 품을 수 있는 수증기 양에 대해 현재 실제 포함된 수증기 양을 비율로 나타낸 것이다. 습도가 50퍼센트라면 공기 중에 있을 수 있는 수증기 양의 절반만큼만 현재 들어 있다는 뜻이다. 습도는 30~60퍼센트 범위 내에서 작품에 따라 달리 적용된다. 수분이 많은 작품은 습도를 높이고, 그 반대는 낮춘다. 금속, 도자기, 유리 등은 40~50퍼센트, 종이, 천, 나무는 50~60퍼센트, 필름 류는 30퍼센트 정도로 습도를 유지한다. 사람의 숨결이 가까이에서 닿는 청주관 1층을 차지하는 작품들이 비교적 온도와 습

도, 빛에 덜 민감한 조각, 설치 미술품들로 이루어진 이유이다.

수장·이동·좌대가 되는 다기능 팰릿 개발

청주관에는 수장(전시)되는 작품들의 이동과 전시를 용이하게 하기 위해 물류창고 시스템에 적용되는 팰릿을 전시디자인에 적극적으로 활용했다.

팰릿으로 수장과 이동을 편리하게 하고 전시 좌대로서의 심미적 성격도 함께 수행하게 하기 위해 다기능 팰릿 개발을 위해 많은 날들을 고민했다. 즉 팰릿에 수장 기능은 물론 또 다른 전시로 이어 주는 매개체로서의 역할을 부여한 셈이다. 물류 적재를 위해서 규격화가 필수적이기 때문에 팰릿 국제 규격에 맞게 1,100×1,100×150밀리미터와 900×900×150밀리미터 두 가지 크기로 제작했다. 그리고 여기에 두 가지 기능을 부가하고 재질에도 변화를 주었다.

첫째 기능은 팰릿의 안전성과 확장성이다. 작품의 크기나 형태에 맞게 팰릿을 위로 쌓거나 옆으로 늘려야 하는데 이때 안전성 확보가 매우 중요하다. 이를 위해 팰릿의 상하단과 측면에 버튼형의 이음쇠를 만들어 여러 개의 팰릿을 상하좌우로 견고하게 체결할 수 있게 했다. 옷을 여미는 똑딱 단추로 구실하게 한 것이다. 이로써 관객들의 눈높이에 맞게 좌대(팰릿)의 높이를 조정하여 놓을 수 있게 되었고

시스템, 형식이 되다

덩치가 큰 작품도 팰릿 여러 개를 병렬로 결합하여 쉽게 놓을 수 있게 되었다.

둘째는 팰릿의 레이블 기능이다. 관람객이 작품명 등 개요를 쉽게 볼 수 있도록 팰릿 측면에 작품 소개 레이블을 붙일 수 있게 했다. 관객의 시선에 가장 적합하게 다가갈 수 있도록 이 부분은 각도를 조정할 수 있고 평소에는 팰릿 안쪽에 숨겨 놓았다가 필요시에는 언제든 노출할 수 있다.

셋째는 팰릿의 소재를 알루미늄으로 바꾸었다. 기존 팰릿이 플라스틱 또는 나무인데 비해 알루미늄은 가벼우면서도 재활용률이 높은 금속이며, 빛을 반사하는 반사판 역할도 하여 작품을 돋보이게 하는 장점을 지니고 있다. 또 일체형이 아닌 조

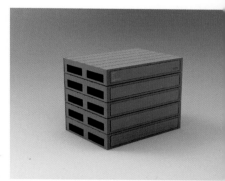

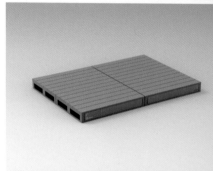

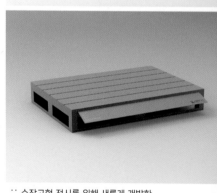

·· 수장고형 전시를 위해 새롭게 개발한 다기능 전시 팰릿 ⓒmmca

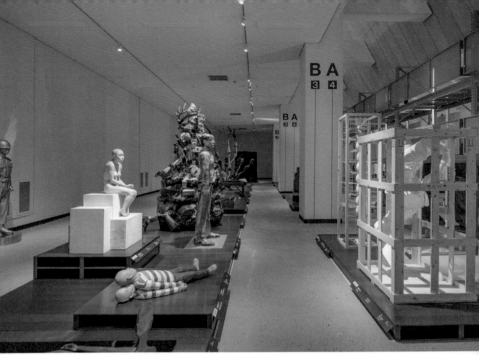

^{··} 보이는 수장고 1층 조각 전시실의 다기능 팰릿과 기둥 열을 활동한 정보 그래픽 디자인

립형으로 팰릿을 만들어 상판이 손상되면 언제든 갈아 끼울 수 있게
해 자원의 낭비를 막았다.

　구글의 학술 검색 엔진인 '구글 스칼라'에는 "거인의 어깨에 올라
서서 더 넓은 세상을 바라보라"라는 금언이 새겨져 있다. 이 말은 이
렇게 변형되어 사용되기도 한다. "거인의 어깨 위에 선 난쟁이는 거인
보다 더 멀리 본다." 현대 인류의 지적 능력은 크로마뇽인과 별반 다
르지 않다고 한다. 생각하는 사람, 호모사피엔스인 현생 인류의 지식
이 지금에 이른 것은 전대의 지식 위에 사소한 것이나마 하나를 더

보태고 보태서이다. 청주관 '물류'의 혁신을 이룬 팰릿도 동일한 맥락에서 볼 수 있다. 물류창고나 대형 할인매장에서 흔히 쓰이는 팰릿에 기능 둘을 추가한 것에 불과한데 이것이 지닌 인류 지성사적 의미(!)를 우리나라, 유럽연합, 미국, 일본이 인정해 주었다.

기능이 더해진 청주관 팰릿은 우리나라 특허청으로부터 디자인등록증(제 30-1058564호)을 2020년 5월에, EU지적재산국EU Intellectual Property Office으로부터 디자인등록증(006649778-0001)을 2019년 7월, 미국 특허상표국US Patent and Trademark Office으로부터 2020년 10

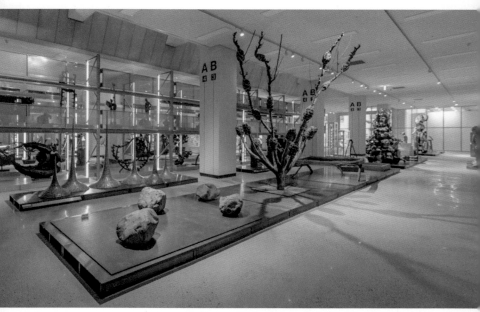

‥ 보이는 수장고 1층 조각 전시실의 다기능 팰릿과 수장고형 전시대

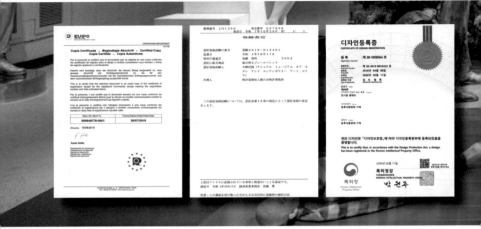

.. 다기능 팰릿의 유럽연합, 일본, 한국 디자인 특허증

월, 일본 특허청特許廳으로부터 디자인 등록증을 2019년 10월29일
자로 각각 획득했다. 제안자의 이름을 딴 디자인 등록이지만 나 또한
기존의 팰릿 위에 올라선 난쟁이에 불과하기에 이 등록의 소유는 국
립현대미술관으로 돌렸다. 특허청은 그에 대한 보답으로 내게 감사
증서 격의 공문(특허청 발신, "공무원 직무발명에 대한 등록보상금 지급")
과 10만원을 보내왔다.

166

시스템, 형식이 되다

보이는 수장고, 빛과 형상의 조화

청주관 1층 전시장 공간을 구성할 때 나는 조명에 특별히 신경 썼다. 콘서트, 연극, 음악회 등의 각종 무대에서는 조명이 큰 역할을 한다. 조명의 기본 중 기본은 무엇일까. 조명이 갖추어야 할 제1요소는 관객이 무대에 놓인 것들을 볼 수 있게 하는 가시성可視性 확보다. 금의야행錦 衣夜行, 비단옷을 입고 깜깜한 밤길을 걸으면 누가 그 가치를 알아줄 것 인가. 제2요소는 무대 위 주인공을 극적으로 돋보이게 하는 스포트라 이트이다. 관객의 시선을 끌어들여 극의 흐름에 올라타려면 어디에 시 선을 두어야 할지를 연출자가 의도적으로 정해 줄 필요가 있다.

·· 1층 보이는 수장고, 외부 유리 영역 시뮬레이션 ⓒmmca

청주관은 연초제조창을 개조했는데 이 연초제조창의 1층은 짐을
부리고 싣는 하역 공간이었다. 트럭이 드나들 수 있게 트였고, 군데군
데 서 있는 기둥이 위층의 하중을 지탱했다. 요즘 우리가 쉽게 볼 수
있는 다세대주택의 필로티 구조이다. 이 개방적 공간인 1층을 전시관
으로 바꾸기 위해서는 우선 트인 곳을 가려야 한다. 청주관은 자연
채광의 맛을 살리기 위해 1층을 벽으로 가리는 대신, 통유리창을 두
르는 방법을 택했다. 1층에는 온도, 습도, 햇빛 등 외부 요인에 영향
을 덜 받는 조각 작품들만 전시한다는 점도 통창으로 결정하는 데
일조했다. 물론 이 통창을 통해서 햇빛이 고스란히 쏟아 들어오게
하지는 않았다. 강렬한 자외선은 차단해 주는 특수 유리는 햇빛을
순하게 했다.

유리창을 통해 들어오는 자연 채광으로 관람객들은 1층의 전모를
어렵지 않게 볼 수 있다. 조명의 제1요소인 가시성 확보는 이렇게 이
루어졌다. 다음 순서는 1층의 주인공인 조각 작품들을 어떻게 돋보

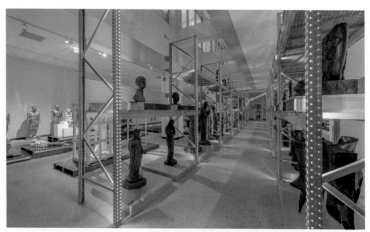

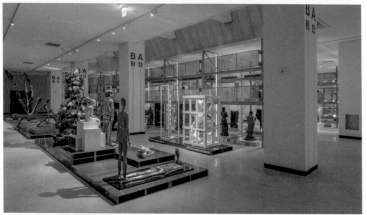

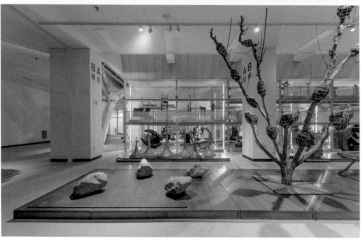

·· 보이는 수장고 1층 조각 전시실 전시 전경

.. 보이는 수장고 - 전시대의 펀칭메탈을 통해 들어오는 빛과 종합된 작품의 실루엣

이게 할 것인가였다. 우선, 천장에 각 조각 작품을 오롯이 돋보이게 하는 스포트라이트를 설치했다. 무지개색 같은 현란한 색이 아닌 자연광에 가까운 주백색 LED 조명으로 작품을 은은하게 비추게 했다. 조각 작품을 놓는(또는 얹는) 전시대이자 선반인 랙은 3단 구조인데 이 랙의 수직축에도 작품을 향해 길쭉한 조명을 설치했다. 상부와 측면 조명으로 조각품의 존재는 부각되고 배치된 수직열이 강조되었다.

2단과 3단에 놓인 조각품들은 넘어질 우려가 있어 안전을 위해 책

시스템, 형식이 되다

장 뒤판과 같은 판을 대야 했는데, 이 판이 막혀 있을 경우에는 작품 감상에 지장을 줄 수 있었다. 각 랙의 옆과 뒤에 있는 조각 작품들도 시야에 들어오게 하기 위해 고안했던 것이 바로 펀칭 메탈의 사용이었다.

이 얇은 판들 위에 어떤 것에는 아주 작은 구멍을, 어떤 것에는 그보다 더 큰 구멍을 뚫어 햇빛이 투과되는, 그리고 관객들이 보게 되는 정도를 다양화했다. 이 구조물은 자외선 차단 유리를 뚫고 들어온 순한 햇빛을 한 번 더 걸러 주었다. 보드라워진 햇빛은 이렇게 조각품들 사이로 내려앉았다.

시간의 힘으로 청주 외곽의 벌판은 연초제조창이 되었고 그 공장은 예술의 터전으로 바뀌었다. 아스라이 멀어져 보이는 다음의 어느 시점에 있을 국립현대미술관 청주관의 모습을 그려 본다.

"이번 전시는 2차원 회화 작품을 관람하는 차원을 넘어
3차원 공간 경험으로 만나게 될 것이다.
한 작가의 작품을 한 섹션에서 보고 지나가기보다는
이동하는 관람자의 동선을 통해 다음 작가의 작업과 마주하고
그런 가운데 물성을 달리한 작가들의 작품을 함께 관람할 수 있다."

움직이는 시선,
보행이 맺는 관계

한국의 단색화

2012. 3. 17 ~ 5. 13

국립현대미술관 과천관, 1, 2 전시실, 중앙홀

한국의 단색화 열풍이 시작되다

국립현대미술관 과천관에서 2012년 3월부터 5월까지 열린 《한국의 단색화》 전은 1970년대 이후 현재에 이르는 한국의 단색화를 집중 조명했다. 그리고 그 영문 제목을 모노크롬이 아닌 '단색화 Dansaekhwa: Korean Monochrome painting'로 달았다.

국립현대미술관은 이 전시의 기획 의도를 다음과 같이 밝혔다.

첫째, 단색화에 대한 동시대적 가능성과 한국미술의 독자적 우수성을 드러내고자 한다. 둘째, 국내외의 미술 사학자, 미술평론가들을 초청, 학술 심포지엄 개최를 통해 단색화에 대한 연구의 붐을 진작시키고자 한다. 셋째, 밀도 있는 출판물(도록) 발간 및 배포를 통해 단색화에 대한 구체적이고 적극적인 홍보로 국내외 미술계 관심을 유도하고자 한다. 《한국의 단색화》 전은 한국적 정서와 미감을 동시대적 감각으로 풀어내어 작업한 작가들의 작품세계를 조명하고자 한다. 그간 한국의 단색화는 아시아와 유럽 등 세계 유수의 미술관 전시를 통해 그 가치가 이미 검증된 바 있으나 본격적인 프로모션이 필요한 상황이다. 최근 국내외 미술관들이 단색화 작가와 작업을 조명하고 있는 이 시점에 발맞춰 한국의 단

움직이는 시선, 보행이 맺는 관계

색화라는 브랜드 창출을 위한 명확한 계기를 마련하고
자 한다. 국제화 시대에 부응하여 한국의 현대미술 조
류 가운데 대표적인 사조를 발굴하여, 우리 미술도 국
제화하는 '브랜드화' 노력이 요구된다. (예: 일본 미술의
구체具體: Gutai, 모노하物派: Monoha). 《한국의 단색화》 전은
로버트 모건이나 미네무라 도시아키 등 외국의 전시 기
획자 및 비평가들로부터 지속적으로 높은 평가를 받고
있는 한국의 단색화를 보다 적극적으로 소개하고 공감
할 수 있는 계기를 만들고자 함이며, 국내외 평론가 및
기획자가 참여하는 대대적인 학술행사를 통해 한국의
단색화에 대한 활발한 공론의 장을 마련하고자 한다. 이
를 위해 오랜 기간 한국의 단색화와 관련해 깊이 있는
연구와 조사를 진행해온 전문가(윤진섭 교수)를 초빙하여
국립현대미술관 학예사와 함께 전시를 기획, 보다 밀도
있고, 깊이 있는 관점을 수용하고자 한다.

미술사 사전에 따르면

서양의 단색화monochrome는 다색화polychrome와 대칭되는
개념이다. 다양한 색채를 통해 배어나오는 인간의 감수성
을 모두 배제한 모노톤 페인팅이나, 형태와 색채의 극단
적인 절제를 표명한 미니멀 아트minimal art 등이 대표적

인 예이다. 무채색이 기하학적으로 화면을 메워 승화된 감정의 극치를 보여 주거나, 무의미한 단색 화면을 통해 무념무상의 경지를 개척하는 등의 완벽하게 감정이 여과되었다는 평을 받았다. 이에 대비하여 한국의 단색화는 1970년대 한국 현대미술의 중심을 이룬 단색조의 미니멀리즘계 추상회화 작품들을 아우르는 말로 쓰이고 있다. 당시에는 '한국적 미니멀리즘' 혹은 '한국 모노크롬 회화'로 불렸다.

1970년대 당시 한국 미술계에는 서구에서 들어온 미술 사조들을 우리 것으로 만들어보자는 움직임이 있었다. 사회 전반적으로 진행된 '한국적 OOO'이 현대미술에도 수용이 되었는지 단색화에는 '한국적 미니멀리즘', '한국적 모노크롬 회화'라는 말이 붙여졌다. 서구의 모노크롬이 1950~60년대에 불거졌고 우리의 단색화가 1970년대에 하나의 추세로 자리했으니 시기적으로도 순차적이다. 엄혹한 군사정권은 정통성 획득의 방편으로 민족주의를 이용했는데, 문화예술계에도 예외 없이 민족주의의 바람이 거세게 불어왔다. 서구의 민주주의는 '한국적 민주주의'로 변형되었고 심지어 대중음악을 하는 당시 가수들의 영문 이름도 '어니언스'는 '양파들'로 '펄시스터즈'는 '진주자매'로 개명해야 했다. 장발도 서구 문화로 치부되어 무참히 잘려나갔다.

움직이는 시선, 보행이 맺는 관계

시대의 흐름 속에 한때 서구 문화를 쫓던 우리가 불과 30~40년 후에는 서구 문화를 따라잡고 어떤 경우에는 선도하는 상황이 되었다. 현대미술도 서구를 극복하고 있다고 보는 것이 맞는데, 2012년 《한국의 단색화》전을 기획한 윤진섭 기획자의 말에 이러한 자신감이 고스란히 잘 묻어나 있다. 국립현대미술관의 초빙 큐레이터로 전시를 기획한 윤진섭 교수는 서양의 모노크롬과 단색화는 별개의 것이라는 점을 분명히 했다.

서양의 모노크롬이라는 것은 근대의 시각성이 극한에 달한 것이다. 근대 미술의 끝물이 바로 미니멀아트이고 그 대표적인 것이 모노크롬이다. 그래서 그들 작품은 대부분 기하학적인 도형이나 모듈의 운용 같은 것으로 드러난다. 그런데 우리 단색화는 촉각성과 몸의 철학성이 두드러진다는 점에서 다르다. 서구작가들이 그리드(격자)에 기반한 논리적 작업을 했다면 한국 작가들은 반복 작업을 통해 정신적이고 초월적인 상태를 지향한 것이다. 가령 정창섭 작가는 한韓지를 한寒지라고 불렀다. 차가운 겨울날 만져야 제 맛이 난다는 것이다. 입체성을 만지고 느끼는 이 개념이 서구에는 없다. 이우환의 구겐하임 전시 때 탄색화Tansaekhwa라는 표현을 썼다. 한국의 작품들을 단순히 서양적인 의미에서 모노크롬이라고 하기에는 애매하다는 것이 이유였다. 정작 서양 사람들도 (한국의

단색화를) 열심히 공부하다 보니까 표현 못지않게 수양과 자제를 엿볼 수 있다고 한다. 그런데 우리가 왜 스스로 그들 밑으로 들어가려 하는가?

단색화, 자기 성찰과 몸의 노동

2015년부터 단색화에는 가히 열풍이라고 할 만한 국내외의 관심이 불어 닥쳤다. 위에 언급한 국립현대미술관의 이 전시회 기획 의도에는 마치 곧 올 미래를 예견한 듯한 말이 포함되어 있다.

2015년부터 본격적으로 시작된 '단색화 열풍'은 잠시 숨고르기를 하였지만 여전히 뜨겁다. 이와 함께 단색화에 대한 비판적 시각도 만만치 않게 등장했다. 2010년대 중후반 갑자기 미디어를 통해 작품 거래와 가격 상승과 관련된 소식이 연일 들려왔는데 이러한 단색화 열풍을 이끄는 동력은 그저 시장으로부터 왔다는 견해가 대표적이다. 단색화 열풍은 2010년대 중후반 '단색화'라고 새롭게 이름 붙인 작품들이 국내외 미술시장에서 갑자기 매매가 늘며 단기간에 가격이 급증한 현상을 가리켜 언론 매체와 대중매체에서 붙인 이름일 뿐이라는 것이다. 이들은 2008년 이후 계속된 한국 미술시장의 침체를 타개하고자 화랑과 경매회사들이 단색화를 발굴하여 탈출구를 모색한 마케팅 전략이 기타 여건과 맞아 떨어지면서 효과를 발휘한 것에

불과하다고 본다. 또한 '단색화'란 용어가 미술사적 적절성에 관한 학문적 논의를 순차적으로 거치지 못하고 곧장 관례적으로 사용되어 버렸다는 의견도 있었다. 한국 명칭을 쓴 것은 의미가 있고 필요성이 언급되어 오긴 했지만, '단색'이 여전히 색의 문제를 가리키기 때문에 서구 모노크롬의 흐름에서 어떤 고유성을 드러내기 어렵다는 의견도 비판적인 쪽에서 나왔다.

그러나 1970년대 한국의 모노크롬 계통의 작가들은 자연과 세계에 대한 한국적 정서와 동양적 태도를 공통되게 강조하고 있고, 조형 형식이나 방법론도 서구의 것과 다르다. 이 점은 윤진섭 기획자의 생각에서 보듯이 여전히 한국적 단색화의 독특성과 독자성과 관련해서는 유효하다고 할 수 있다. 어느 것이든 하나의 측면만 있겠는가? 평면이 아닌 다면적 입체로 이루어진 이 세상에서 말이다.

3년 후 뜨거운 바람으로 바뀔 단색화에 세찬 풀무질을 하게 된(미술사 사전에서도 '단색화'가 공식 명칭으로 자리 잡게 된 계기를 2000년 광주 비엔날레와 함께 2012년 국립현대미술관이 개최한 《한국의 단색화》 전을 꼽고 있다) 《한국의 단색화》 전은 국립현대미술관 과천관의 제 1, 2 전시실, 중앙홀에서 열렸다. 참여 작가로는 '전기 단색화' 작가로 곽인식, 권영우, 김기린, 김장섭, 김환기, 박서보, 서승원, 윤명로, 윤형근, 이동엽, 이우환, 정상화, 정창섭, 최명영, 최병소, 하종현, 허황 등 17명, '후기 단색화' 작가로 고산금, 김춘수, 김태호, 김택상, 노상균, 남춘모, 문범, 박기원, 안정숙, 이강소, 이인현, 이배, 장승택, 천광엽

등 14명으로 회화 및 평면 작품 등 총 31명, 150여 점의 작품이 전시되었다. 국립현대미술관은 크게 세 가지 범주로 이 작품들을 나누고 이렇게 나눈 데 대한 설명을 덧붙였다.

첫째는 1970년대를 중심으로 한국 단색화라는 토양을 만든 대표작가 17명의 작품을 통해 단색화의 태생과 의미의 단초를 구하고자 한다. 둘째는 1970년대 단색화 작업이라고 할 수는 없으나 김환기 작품 등 한국의 단색화를 생성할 수 있는 자양분이 된 앞선 시기의 작품 또는 동시대 유사 맥락의 흐름을 보이는 작가의 작품을 살펴보고자 한다. 셋째는 1970년대 단색화 작가들을 전기 단색화 작가라고 한다면, 그 이후부터 단색화의 맥락에 속하는 작가들을 후기 단색화 작가들이라 할 수 있다. 이들을 살펴봄으로써 '한국 단색화'의 지속 가능한 가치 창출의 지점을 발견하고자 한다.

2차원 평면 회화, 3차원 공간 경험

전시 작품들은 일체의 구상성을 배제한 순수한 단색의(또는 단색 계열의) 추상화만으로 이루어졌다. 전시 공간은 1970~80년대의 초기

움직이는 시선, 보행이 맺는 관계

단색화 작품들을 모아 하나의 섹션으로 특별 영역을 꾸몄고 초기 작품과 작가별 섹션에 전시된 중후기 작품을 비교함으로써 단색화의 변천 과정을 한눈에 살펴볼 수 있게 했다.

당시 내가 메모해 둔 공간 기획 콘셉트이다.

한국의 단색화. 서양의 모노크롬, 미니멀리즘과는 접근방법 자체가 다르다. 서양의 모노크롬이 모듈 안에 논리적으로 진행되는 작업이라 하면 우리의 단색화는 몸에서 나오는 수고로운 반복과 자기 성찰의 개념을 갖는다. 재질의 물성과 반복되는 몸의 노동을 일생의 시간을 통해 캔버스 위에 토해낸 작업들이다. 그러하기에 작품을 보여 주는 전시 방식도 달라져야 한다고 생각했다. 평면 회화이지만 이 작품들은 단순한 평면이 아니다. 이번 전시는 2차원 회화 작품을 관람하는 차원을 넘어 3차원 공간 경험으로 만나게 될 것이다. 31명의 작가 150점의 작품. 한 작가의 작품을 한 섹션에서 보고 지나가기보다는 이동하는 관람자의 동선을 통해 다음 작가의 작업과 마주하고 그런 가운데 물성을 달리한 작가들의 작품을 함께 관람할 수 있다. 미술계의 한 그루 한 그루 나무가 더불어 숲이 되기를 바라면서….

이 전시 큐레이터인 윤진섭 기획자의 단색화에 대한 애정 어린 평에서도 잘 나타나 있듯이, 단색화는 서양의 모노크롬과는 '정신'과 '태도'에서 확연히 구별되는데 단색화 작가들의 정신은 태도에서 나왔고 태도는 표현과 기법에서 나왔다고 보아야 할 것이다.

한국의 단색화 작가들이 하나의 풍경, 즉 자기의 표현술을 찾아간 도정은 끈질긴 자기와의 싸움이었다. 그것은 서구의 미니멀리즘이 1970년대에 종언을 고한 것과는 달리 아직도 현재 진행형이다.

정신과 태도라고 큐레이터가 단언한 데에는 바로 작품들의 '물성'에서 기인했다고 생각한다. 내 전시 공간 콘셉트도 평면을 넘어 3차원을 획득한 이들 작품을 공간화하는 데 맞춰졌다.

단색화 작가들에게 보이는 또 하나의 특징은 '촉각성'이다. 권영우의 화선지를 이용한 구멍 뚫기와 겹침의 기법, 손의 감각을 통해 형성되는 정창섭의 두꺼운 닥의 질감, 스프레이를 이용해 두꺼운 물감층을 형성하는 김기린의 검정색 그림들, 한국의 전통 기와지붕을 연상시키는 박서보의 두꺼운 수직적 골이랑, 캔버스의 뒷면에서 걸쭉하게 갠 유성 물감을 마대 사이로 밀어 넣은 하종현의 '접합' 연작들, 뜯어낸 물감 층의 사이에 새로운 물감을 집

움직이는 시선, 보행이 맺는 관계

어넣어 두꺼운 살을 만드는 정상화의 작품들, 신문지 위에 볼펜과 연필을 반복적으로 그어 마치 허물 벗은 뱀의 껍질처럼 물질 자체를 전성展性시키는 최병소의 작업, 되게 갠 검정색 안료를 사물의 표면 위에 덕지덕지 바르는 김장섭의 오브제 작업, 물감을 두껍게 반복적으로 쌓아 올린 다음 대패로 밀어 단면을 드러내는 김태호 등의 작업이 여기에 속한다. 한국의 단색화가 지닌 이러한 특징은 평면적이고 깔끔한 시각적 특징을 보이는 서구의 미니멀 회화가 지닌 시각중심적인 입장과는 크게 차별되는 부분이다. 이것은 근본적으로 '몸' 중심적이며 '촉각' 중심적 세계이다. 이와 같이 한국 단색화의 특징은 반복과 촉각이다. 한국의 단색화가들은 반복적인 행위를 통해 정신적이며 초월적인 상태를 지향했다.

2012년 당시 국립현대미술관은 과천관, 덕수궁관의 2관 체제였고, 2013년 서울관 개관 전까지 과천관은 국립현대미술관의 중심이었다. 내가 국립현대미술관에 들어온 때가 2010년 가을이었는데 2012년 봄에 이렇듯 중요한 전시를 맡았으니 나로서는 엄청나게 큰 기회를 빨리 접한 셈이다.

파란색의 의미와 우리 전통 건축의 배치 구조

과천관 1, 2 전시실은 31명 작가들의 작품으로 빼곡히 채워졌다. 1, 2전시실은 직사각형의 널찍한 공간인데, 작가들의 요청에 따라 각 작가들에게 독립 영역을 배정하는 것을 원칙으로 했다. 31명 작가들은 한결같이 자신의 작품에 대한 자부심이 대단했다. 그도 그럴 것이 2012년은 국내외적으로 단색화에 큰 반향이 있을 무렵이었고, 국제적으로 대대적 비상을 도모했던 때였다. 득도의 경지에 올라서려는 구도자 같은 작가 개개인의 지난하고도 고통스런 반복적 작업은 그들 스스로가 정신적이며 초월적인 상태에 들어서기 위해 치열히 노력했던 시간이었음에 자부심을 더하기에 충분했다.

이 전시의 공간 디자인은 몇 가지 세부사항에 중점을 두었다.

첫째는 단색화의 흐름을 물 흐르듯이 보여 주기이다. 관람객이 이 흐름을 행여나 놓칠세라 출발점과 결승선을 의도적으로 만들었고 전시실 바닥에는 그림의 '보는 방향'을 붙여 관람객의 동선을 이끌었다. 파란색이 가진 좋은 의미를 활용한다는 측면에서 처음과 끝에는 파란 그림을 놓았다. 큰 포부를 뜻하는 '청운靑雲의 꿈'에는 이제 막 세상에 첫발을 딛는 설렘이 있다. 출발점에 선 첫 주자인 김환기의 작품은 단색화의 세계로 이끄는 안내자 역할을 맡았다. 결승선은 김춘수의 〈수상한 혀 9651, 9652, 9653〉가 끊었다. 후대에 남는 일을 '청사靑史'라고 하듯 한국 단색화가 오래오래 기억되기를 바라는 뜻을

《한국의 단색화》전시 공간 평면도 ©mmca

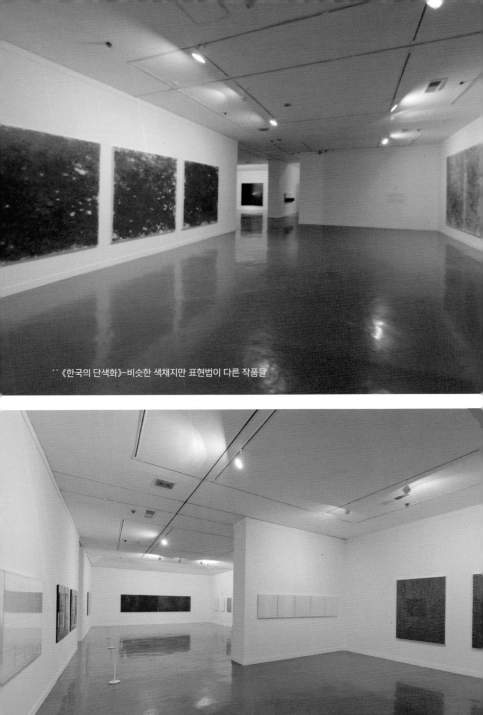

‥《한국의 단색화》-비슷한 색채지만 표현법이 다른 작품들

‥《한국의 단색화》-비슷한 색채지만 표현법이 다른 작품들

담았다. 전시장의 출발점이 된 김환기의 작품 제목은 공교롭게도 〈어디서 무엇이 되어 다시 만나랴〉이다. 1970년 작품이다. "…언젠가 우리 다시 만나는 날엔 빛나는 열매를 보여 준다 했지…" 그룹 동물원의 노래 '시청 앞 지하철 역에서'에 나오는 가사이다. 앞날에 대한 희망은 생을 추동한다. 김환기의 미술, 동물원의 대중음악은 장르를 달리하며 생의 불투명한 전반부에서 빛나는 희망을 노래했다.

둘째는 작가들이 원하는 대로 작가별 전시 영역을 독립성 있게 구획했다. 작은 문을 지나면 본채와 안채, 별채를 만날 수 있는 우리 전통건축 배치 구조를 차용했다. 이와 같은 전시 공간 분할은 한국 전통 건축의 배치만 따왔지 사랑채, 안채, 별채 등의 공간적 위계까지 따온 것은 아니었다. 입구로 들어가면 첫 작품 영역인 김환기의 방을 만나는데 벽으로 구획된 김환기의 방을 정면으로 보면 오직 김환기만이 보이도록 했다. 그러나 오른쪽으로 몸을 돌리면 이우환의 작품이 눈에 들어온다. 작가들의 영역을 연결하는 목을 좁히고 좁아진 영역으로 진입하기 전까지는 관람자가 서 있는 공간이 오롯이 그 작가의 영역으로 보이도록 설계했다. 관람객은 좁은 목을 지나면 다시금 펼쳐지는 공간을 마주하고 이 공간이 또다시 관람객에게는 독립된 공간으로 인식되는 구조였다.

셋째는 특정 영역에 서면 유사한 색감이지만 다른 표현법을 동시에 볼 수 있게 했다. 단색화의 국한된 색을 다양한 질감과 표현으로 '다채롭게' 하려는 의도였다. 노상균의 시퀸sequin: 스팽글과 같은 의미로 옷에 다

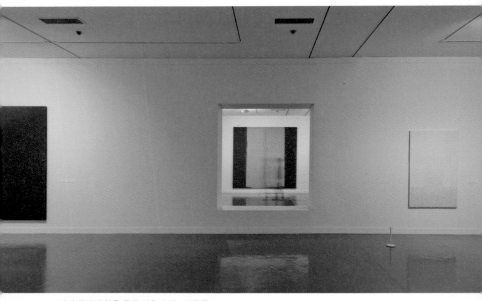

·· 전시 공간의 창을 통해 어우러지는 작품들

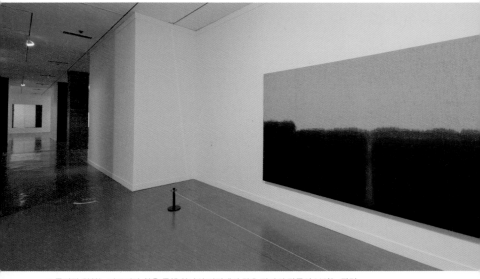

·· 물리적 위치는 다르지만 창을 통해 하나의 지점에서 같은 작가의 작품이 보이는 장면

는 작은 금속 편으로 이루어진 푸른색 작품과 김춘수의 붓 터치가 흩날리는 푸른색 작품을 마주하게 한 것이 대표적인 예이다. 검은색 계열 작품들, 붉은색 계열의 작품들 등으로 묶어 관객이 시점을 두었으면 좋을 여덟 곳을 설정했다. 소위 '한국 단색화 8경'이다.

넷째는 따로 구분된 공간이 전적으로 폐쇄되지 않도록 했다. 전통 건축 공간에서 볼 수 있듯이 내부의 작은 문 너머로 다음 공간을 엿볼 수 있게 했다. 작은 게이트는 닫혀 있는 것이 아니라 열려 있다. 한 공간에서 흐름이 느려졌던 발걸음은 작은 통로를 통해 여울지듯 다음 공간으로 빨려 들어간다. 빨라진 흐름에 자칫 어지럽지 않게 열린 틈을 통해 다음 공간을 미리 살피도록 했다. 세포cell 단위 공간들은 작은 통로로 연결되어 연속성을 가지면서 펼쳐졌다. 어느 신문 기사의 구절이다.

> 이번 전시장은 입체적으로 꾸며졌다. 마치 한옥에서 보는 것처럼 이곳과 저곳, 저 너머 그림까지 바로 보고 감상할 수 있다. 그림과 그림을 이어 주는 '순환되는 공간'으로 구성됐다. 순수한 단색 추상화로만 이뤄진 전시장이지만 화려하고 웅장하다. 《아주경제》, 2012년 3월 15일자

다섯째, 내가 자주 활용하는 '뚫린 창 기법'이 이 전시에서 최초로 등장한다. 칸막이로 나눈 작은 방들로 이루어진 공간에서 어

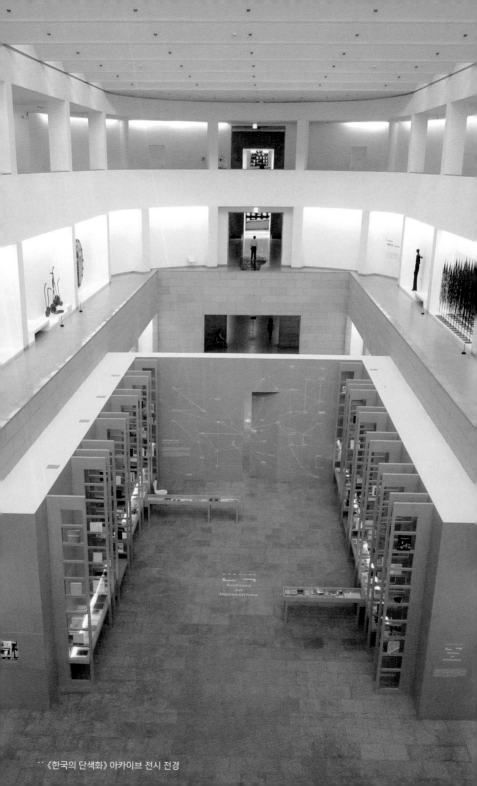

·· 《한국의 단색화》 아카이브 전시 전경

떤 작품(들)이 여러 방의 작품을 아우르며 시각적 내러티브를 엮는 역할을 해야 할 때, 이 필요를 창을 뚫어 해결했다. 윤형근의 작품은 이 전시에 조금 늦게 합류하게 되었다. 시기적으로 전시 공간 설계를 마쳐 30명의 작가 영역은 다양한 시각적 관계를 형성하며 이미 견고하게 자리 잡고 있는 상황에서 윤형근의 작품 설치 공간을 만들어야 한다는 현실적 문제가 있었다. 꼭 넣어야 하는데 넣을 자리가 없다는 이 두 개의 문제를 윤형근의 작품을 뚫린 창으로 몇 개의 방을 가로질러 마주 보게 연결하는 것으로 해결했다. 즉 물리적으로는 떨어져 있으나 시각적으로 한 영역에서 보이게 된 것이다. 사고가 한없이 유연한 기획자의 바람과 나의 한없이 과감한 벽 뚫기가 행복하게 결합한 셈이다. 윤형근의 2004년 작 〈엄버와 블루Burnt Umber & Ultramarine Blue〉는 1970년대 한국의 단색화 방, 김장섭, 정창섭, 정상화를 아우르고 하종현, 권영우를 창으로 관통하여 윤형근의 또 다른 작품 〈엄버와 블루〉(1986)에 이르렀다. 이 두 개의 작품은 윤형근의 세계를 대표한다 해도 과언이 아니다.

자료 하나하나, 더불어 숲이 되기를

중앙 홀에는 한국 단색화의 형성 과정을 한눈에 볼 수 있는 단색화 아카이브를 마련했다. 아카이브는 전시에서 작품이 생산된 배경과

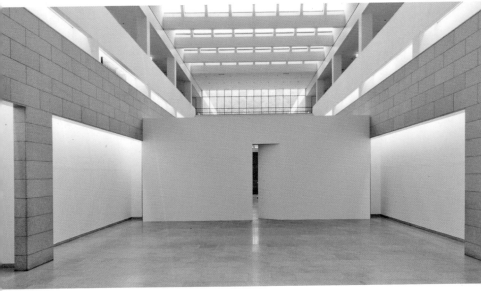

·· 《한국의 단색화》 전시 아카이브 영역 진입부

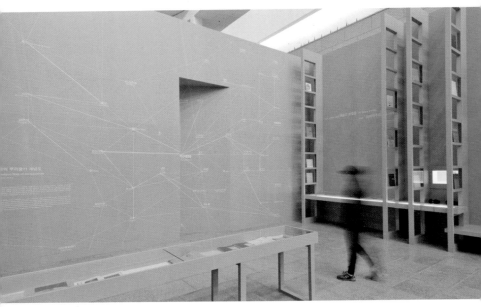

·· 《한국의 단색화》 전시 아카이브 출구 벽면 단색화 관계망 다이어그램

연유를 파악할 수 있게 하는 매우 중요한 부분이다. 단색화와 관련된 각종 도록, 서적 잡지, 일간지 기사 드로잉 공문 등 약 300여 종에 이르는 자료가 전시됐다. 단색화에 대한 관객들의 전반적인 이해도를 높일 수 있도록 작가와 이론가들의 생생한 인터뷰 영상도 함께 제공했다.

중앙 홀의 아카이브는 1, 2 전시실의 가운데에 자리 잡았다. 31명 작가들의 작품들이 어떤 맥락에서 나오게 되었는지를 알 수 있게 자료 선정에 신중을 기했다. 대표적인 예가 최병소 작가의 방대한 양의 볼펜 모음이다. 작가는 볼펜과 연필을 신문지 위에 반복적으로 그어 최종적으로는 신문지가 마치 허물 벗은 뱀의 껍질처럼 보이게 했다. 이 작업에 쓰인 잉크가 모두 닳은 무수한 볼펜을 작가의 상징물로 전시한 것이다.

이와 함께 크게 신경 썼던 것은 아카이브 구조물과 전시 방식이었다. 〈다다익선〉이 놓인 램프 쪽에서 중앙홀로 접근하면 2개층 규모의 흰색 구조물을 마주하게 된다. 이 구조물에는 살짝 열린 듯한 흰 벽이 있다. 이 열린 문틈으로 관람객은 아카이브 영역으로 진입한다.

반쯤 열린 문이 있는 내부에는 리좀 구조rhizome structure의 단색화 관계망을 그렸다. 벽의 중앙에 '단색화'를 가장 큰 글씨로 놓고 이 단색화에 이르는 여러 개념들이나 미술의 사조들을 중요도에 따라 가까이에서부터 멀리로 배치했다. 살짝 열린 문 때문에 일부 단절된 그물망 구조의 상태가 관점을 문 왼쪽에 두면 온전히 연결될 수 있도록

했다.

　도서관의 큰 책꽂이처럼 생긴 좌우 날개를 구성하는 전시대는 해인사의 팔만대장경고庫를 모티프로 삼았다. 대장경고가 균일한 모양인데 비해 이 전시대는 도록, 리플릿, 볼펜 등 각양각색의 전시물의 성격에 맞게 달리 구성할 수 있게 했다. 가장 하단의 수평 부재는 관람객이 앉을 수 있는 의자 높이 450밀리미터로 원하는 위치에 가변 설치할 수 있게 했다. 그 위단인 허리 높이 800밀리미터 정도의 가로 부재는 자료 테이블로, 어깨 높이 1,200밀리미터 이상의 수평 부재는 선반으로 쓸 수 있게 했다. 선반과 테이블에는 오브제와 도구 등 실물 아카이브를 배치했다. 아카이브 공간에 필요한 책꽂이, 테이블, 선반, 의자를 수직 사다리 구조와 수평 가로 부재가 맞물려 연결되는 시스템으로 계획하여 제작과 설치에 필요한 기능과 제작 시간을 효율적으로 단축할 수 있도록 계획했다.

　이 전시의 공간 디자인에는 '벽 뚫기' '한국 단색화 8경' '전통 건축 공간 배치 원용' '시스템 가구 형식의 아카이브'가 새롭게 시도되었는데, 이런 노력이 평가 받아 나와 우리 디자인팀은 레드닷 수상이라는 영광을 안게 되었다. 내 기억으로는 공공 박물관, 미술관을 통틀어 국내 전시디자인으로는 첫 수상이었다.

　이전과는 확연히 달라진 전시 공간을 보며 내부의 평가도 나쁘지 않았다. 그도 그럴 것이 2010년 이전까지는 전시 콘셉트에 따라 작

품을 적절히 배치하는 정도였으니 공간 디자인이라고 할 거리 자체가 없었다고 할 수 있다. 이렇게 《한국의 단색화》 전이 있던, 2012년 3월은 국립현대미술관에 몸을 담으며 내가 세웠던 목표 지점으로 가는 사실상의 첫 출발점이 되어 주었다.

"나는 모든 생명체는 아주 작은 원형 단세포에서 출발한다는 것에 착안하여
공기막 구조를 구형으로 계획했다. … 공생 관계와 연결, 균형의 메시지를 둥글게 손잡고
함께 가는 너와 나 그리고 우리로 시각화한 것이다."

지구를 구하자

대지의 시간

2021. 11. 25 ~ 2022. 3. 27

국립현대미술관 과천관 1전시실, 중앙홀

팬데믹 시기에 생각하는 공생과 연결, 균형의 회복

2021년 11월 25일부터 다음해 2월까지 국립현대미술관 과천관에서 "생명 가치의 사유와 실천으로서 생태미술을 향하여"라는 부제를 달고《대지의 시간》 전이 열렸다. 전시 기획의 의도는 기후 변화와 팬데믹 등 전 지구적 위기의 시대를 맞이하여 새로운 시대정신으로 떠오르고 있는 '생태학적 세계관'을 탐색하는 장으로서 '공생' '연결' '균형의 회복'을 지향한다는 것이었다.

지구 온난화라는 전 지구적 재앙은 이미 우리 곁에 당도했다. '지구촌 한 식구'를 향해가던 인류의 왕성한 활동력은 코로나19로 급제동이 걸렸다. 호모 사피엔스의 탐욕은 불과 몇 세기 전 유럽에서 발화된 산업혁명과 자본주의의 등을 타고 자제력을 상실한 지 오래이다. 전 인류가 부자가 되기를 작정한 듯 무한 생산을 향한 행진이 멈출 줄을 모른다. 꽝꽝 얼어 있던 극지방은 흐물흐물 녹기 시작했다. 시베리아의 영구 동토층은 더 이상 영구하지 않다. 동결되어 있던 작은 생명체들이 꿈틀대며 제2, 제3의 코로나를 준비하고 있다. 과학자, 환경운동가 등이 이미 수십 년 전부터 절규해온 '지구 온난화'에 대한 경고는 이제 종교인, 청소년의 목소리를 타고 사방에서 울려 퍼진다. "지구를 살리자!"

위기의 시대에 다급하게 떠오르는 화두는 지극히 당연하게도 '생태학적 세계관'이다. 인간만이 이 지구의 주인이 아니라는 '공생'의 정

지구를 구하자

신, 미생물에서부터 고등 생명체에 이르기까지 모든 생명은 하나라는 '연결'을 인식할 것, 생태학적 세계관은 인간에 치우쳐 재편된 지구를 모든 존재가 균등하게 나눠 쓰자는 '균형 회복'을 주장한다.

미술계도 함께 움직였다. 이것의 일환으로 생태학적 세계관을 지향하는 국내외 작가 16명의 작품과 아카이브를 모아 선보인 것이 바로 《대지의 시간》 전이다. 이 전시는 김주리, 나현, 백정기, 서동주, 장민승, 정규동, 정소영 등 한국 작가들의 신작과 올라퍼 엘리아슨Ólafur Elíasso, 장 뤽 밀렌Jean-Luc Moulène, 주세페 페노네Giuseppe Penone, 크리스티앙 볼탕스키Christian Boltanski, 히로시 스기모토Hiroshi Sugimoto 등 해외 작가들의 작품으로 구성했다. 전시 기획자는 "국내외 작가들의 작품이 어우러져 인간과 자연의 관계를 상호 존중과 교감 속에서 파악하고, 균형과 조화를 추구하며 공진화供進化, co-evolution하는 열린 공감대를 형성한다"고 밝혔다. 즉, 미술을 통해서도 우리 모두 다함께 생각과 힘을 모아 지구를 살려 나가자는 것이었다.

전시디자인에 어떻게 생태적 가치를 구현할 것인가

이 전시의 특징 중 하나는 비단 작품 내용뿐만 아니라 제작 과정과 전시장 구성에서도 생태학적 가치를 구현하고자 한다. 그렇다면 거대 담론인 '공생, 연결, 균형'의 생태적 세계관을 제작 과정과 전시장

구성 과정에서는 어떻게 녹여낼까? 이것이 내가 풀어야 할 숙제였다. 다소 소박하게 접근해야 했다. 과거 수십 년간 전 세계적으로 전개된 지구 온난화와 관련된 환경운동의 모든 국면을 느닷없이 한 전시에다 모두 다 쏟아 부을 수는 없으니 말이다. '아나바다' 곧 아껴 쓰고 나눠 쓰고 바꿔 쓰고 다시 쓰자를 차용하기로 했다.

아나바다 운동은 1997년 외환위기를 극복하기 위한 하나의 방편으로 펼쳐진 정부 주도의 캠페인이었는데 지금껏 가장 성공한 캠페인 중의 하나로 손꼽힌다. 대부분의 사람들이 이 운동의 존재를 알고 있을 정도이니 말이다. 자본주의는 브레이크 없는 폭주 기관차와 같다. 끝없는 신제품 생산이 이 기관차를 움직이는 연료이다. 아나바다 운동은 자본주의라는 폭주 기관차 앞을 막아 선 '당랑거철蟷螂拒轍' 곧 거대한 마차를 막아선 한 마리 사마귀이다. 바퀴에 깔려 납작해지겠지만 혹시 뜻을 같이 하는 사마귀가 백만 마리가 된다면 제 갈 길 가려던 마차가 잠시 멈추는 시늉이라도 하지 않을까. 지구 생태계의 당당한 일원인 사마귀. 인간과 공생, 연결, 균형을 이루는 그의 정신이 이 전시의 방향을 잡아 주었다. 진정 다행스러운 일은 이제는 사마귀의 크기와 숫자가 현실적으로 어마어마하게 커졌고 실체적 힘을 갖추게 되었다는 사실이다. 그간 결집된 사마귀의 정신은 탄소 배출을 제로로 만들겠다는 '탄소중립 2050'으로, 자본주의의 토대인 기업을 환경에 기여하게 하는 ESG(environment, social, governance의 약자로, 기업 활동에 친환경, 사회적 책임 경영, 지배구조 개

지구를 구하자

a

Air Rubber

Air In-gate

Air Pressure Autoregulation System

Double Membrane Structure

b
Over the course of the exhibition, the amount of air in the balls will be gradually reduced, representing the changes in form that organisms undergo. Despite have lighter physical mass due to being filled with air, the globes ironically carry the heaviest weight in terms of meaning, forming a three-dimensional landscape in the exhibition space.

c
This structure consists of a thin, elastic membrane filled with air. Once the exhibition is over, the air ball can be deflated, allowing the structure that served as the exhibition's space configuration to be entirel stored inside a small box measuring 1.5 cubic meters.

b 1 month 3 month **c** 1.5m 1.5m 1.5m

공기막 구조 개념 다이어그램 ©mmca

선 등 투명 경영을 고려해야 지속 가능한 발전을 할 수 있다는 철학을 담고 있다)로 모습을 드러냈다. 환경을 우선시하지 않는 기업은 이제 설 자리를 잃게 되었다. 우리 미술관도 예외는 아니다. 생태적 세계관은 이제 소수의 외로운 행보가 아니라 거대한 흐름이다.

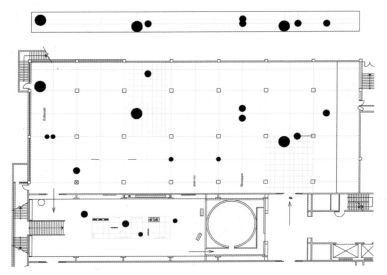

‥《대지의 시간》평면 계획도 ⓒmmca

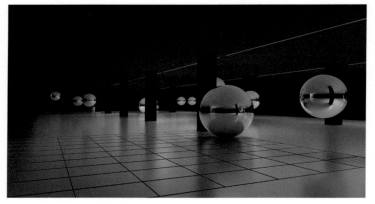

‥《대지의 시간》공기막 구조 배치 시뮬레이션 ⓒmmca

지구를 구하자

공기막 구조, 우주의 씨앗

공간을 구성하는 자재들의 일회성 사용을 막고, 폐기물을 재사용했지만 전시가 끝나면 사용된 자재가 고스란히 폐기물이 되는 안타까운 상황을 되풀이하지 말아야 한다. 그러려면 아예 출발점에서부터 전시에서 생성되는 폐기물의 양을 줄이는 방식으로 접근해야 했다. 어떻게 해야 할까? 고민은 깊어갔다. 이제껏 모든 구상 과정이 그러했듯 이번에도 내 머리는 여러 아이디어의 파편들로 복잡했다.

하지만 머리는 고통으로 터지는 대신 기발한 발상이 불꽃놀이처럼 터졌다. 어릴 적 마냥 행복했던 소풍, 운동회 때 걸려 있던 풍선! 다시 말해, 공기막 구조를 파티션으로 이용하면 어떨까 하는 생각이 떠오른 것이다. 공기막 구조는 표피를 형성하는 얇고 늘어나고 줄어드는 게 자유로운 탄성 재질과 내부를 채우는 공기로 구성되어 있다. 전시가 끝나면 공기를 빼고 1.5×1.5×1.5미터 작은 입방체 상자 안에 모아서 오롯이 담을 수 있었다. 나는 모든 생명체는 아주 작은 원형 단세포에서 출발한다는 것에 착안하여 공기막 구조를 구형으로 계획했다. 표피는 거울과 같은 반사 재질을 사용하여 너, 나 그리고 우리 서로를 반사하고 비추게 했다. 공생 관계와 연결, 균형의 메시지를 둥글게 손잡고 함께 가는 너와 나 그리고 우리로 시각화한 것이다.

전시장에 배치된 구형 반사체들은 작품과 관객을 한데 묶어 비춰

《대지의 시간》 공기막 구조와 작품

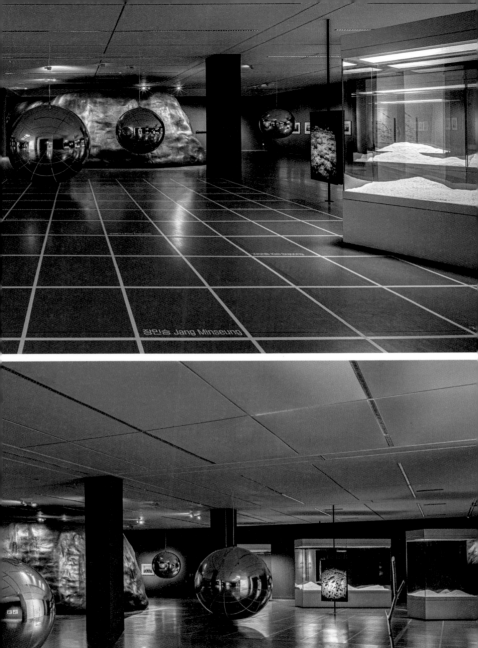
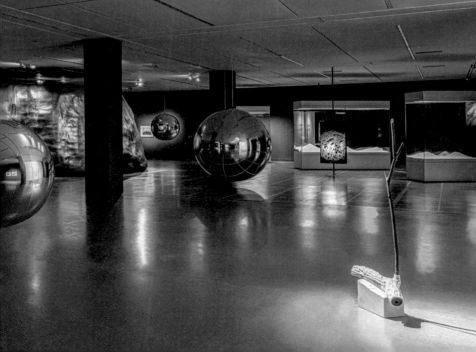

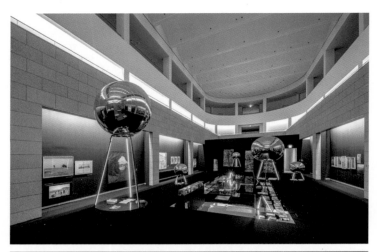

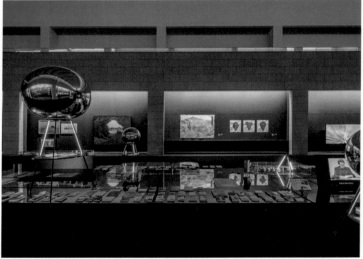

〈대지의 시간〉
제로 레벨
아카이브 전시 전경

줌으로써 관객 스스로가 생태의 한 부분이며 작가와 같은 발화의 한 주체임을 인식토록 했다.

이러한 전시 방식은 작품과 전시디자인이라는 영역의 전통적 경계를 허무는 파격적인 일이었다. 큐레이터, 참여 작가들과 사전 논의와 토론을 거쳐 서로의 동의가 있었기에 가능했다.

나는 전시 평면을 그리드 좌표를 통해 작품이 놓이는 위치와 면적을 배분하고, 작품 사이사이에 문장에 쉼표를 찍듯 공 모양 공기막 구조를 배치했다. 공기막 구조로 인해 공간은 물리적으로 분절되지 않으면서도 다양한 크기의 단위 영역과 흐름을 만들어냈다. 구형 공기막 구조의 높이는 3단계로 나누었다. 그라운드(0) 레벨에 위치한 공(지름 1.2미터)은 공간에서 동선을 구획하는 역할을 해냈다. 레벨 1미터 높이의 공(지름 1.2미터, 0.8미터)은 작품과 작품 사이를 시각적으로 분리하고 연결하며 흐름을 만들었고, 레벨 2미터 높이에 있는 공(지름 0.8미터)은 반사체 역할을 하며, 직접 조명이 아닌 반사광을 통한 간접 조명으로 주변에 조도를 확보하는 부가적 역할을 했다.

각각의 공기막 구조는 공기압 자기 제어 장치를 통해 전시 동안 부피를 점차 줄여 나가도록 했다. 그럼으로써 생명체가 겪는 형상의 변화, 곧 팽팽하던 기운이 쭈글쭈글해져 가는 생로병사의 과정을 자연스레 표현했다.

공기로 가득 채워져 가벼운 물리적 질량을 갖는 이 구체

들은 역설적이게도 가장 무거운 의미적 질량을 내포하며 전시장에 입체적 지형을 형성했다. _서현(디자인 비평가)

열린 개념, 제로 레벨 아카이브

과천관 중앙홀에 위치한 아카이브는 '한국 생태미술의 흐름과 현재' 를 보여줄 수 있도록 계획되었다. 아카이브 구역에도 생태적 관점을 불어 넣었다. 전시 종료 후 폐기물이 되는 좌대나 전시 가구를 따로 제작하지 않은 것이다. 대신 '펼치고 보다'라는 아카이브 전시에서의 기본 행위를 자유롭게 행할 수 있도록 공간을 열린 개념의 동적인 장 으로 설계했다. 기존 방식인 구조물이나 가구로 공간을 구획하지 않 고 인간의 행위로 공간을 구획했다. 즉, 공간의 재질이 다르면 인간의 행동은 달라진다는 데 착안해 장소의 개념을 부여하는 것이 구조물 이나 가구가 아닌 인간의 행위임을 설계의 출발점으로 삼았다. 이를 위해 중앙홀 바닥 영역에 반사도가 전혀 다른 두 재질(광택 없는 재질 의 폭신한 카펫과 매끄러운 블랙 미러 스테인리스 스틸 패널)을 높이 차이 가 없는 바닥 레벨 상태로 시공했다. 재질의 반사도 차이로 영역의 성 격이 구분되는 '제로 레벨 아카이브' 전시 방식을 새롭게 도입한 것 이다. 미러 패널과 같이 반사도가 높은 재질로 마감된 영역은 심리적 집중도가 높아지고 접근하는 데 조심하게 되므로 이 영역에는 자료

지구를 구하자

와 아카이브 작품을 배치했다. 이에 반해 반사도가 낮고 폭신하며 광택 없는 카펫 영역에는 낮은 방석을 배치해 자료를 살펴보는 관람자의 영역이 되도록 했다.

구조물이나 가구라는 물리적 경계 없이 펼쳐진 제로 레벨 아카이브는 지난 전시에서 사용했던 패널을 재사용했다. 이와 함께 아카이브 영역에서 쓰인 재료를 전시 이후 재활용센터로 보내는 것을 계획했다. 국립현대미술관은 이 전시를 기점으로 전시에 쓰인 자재 보관 장소를 따로 지정하고, 재활용 계획을 세워 한 번 사용한 자재를 거듭해 이용할 수 있도록 재료의 순환을 꾀하고 있다. 공공미술관 전시에서 어딘가로부터 온 존재들이 잠시 머물고 또 어딘가로 떠나게 하는 생태적 순환의 실천은 과천관 한편에서 이렇게 시작되었다.

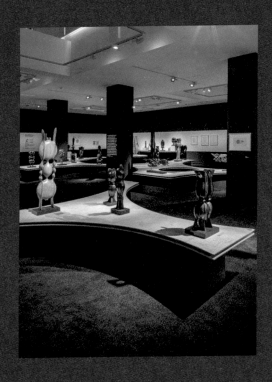

"문신을 구성하는 여러 양태가 두 개의 중심을 축으로
어느 것 하나에도 치우치지 않고 균형을 획득한 것을
타원 아닌 다른 것으로 표현할 방법이 없었다."

다양한 경계를
넘나들며 이룩한
조형 세계로의 여행

문신: 우주를 향하여
2022. 9.1 ~ 2023. 1. 29
국립현대미술관 덕수궁관 1, 2, 3, 4 전시실

문신, 삶과 예술의 경계를 넘나든 자유로운 예술가

"덕수궁관에서 문신전이 열립니다."

"예? 근엄한 국립 기관에서 타투전이 열린다고요?"

문신 탄생 100주년을 기념하는 특별전 《문신文信: 우주를 향하여》가 2022년 9월 1일부터 이듬해 1월 29일까지 국립현대미술관 덕수궁관에서 열렸다. 많은 이들이 문신을 문신文身. tattoo으로 오해할 만큼 문신은 성취에 비해 저평가되었거나 덜 알려진 작가이다. 그가 어느 장르에 속하는 작가인지는 더더욱 모를 일이다.

"국립현대미술관 덕수궁관에서 조각가 문신 탄생 100주년 특별전이 열린다." 어느 유력 일간지에서 뽑은 표제이다. 문신을 '조각가'로 불렀지만 실은 그는 조각뿐만 아니라 회화, 공예, 건축, 도자 등 다방면에 걸쳐 폭넓은 예술세계를 구현했다. 조각, 회화, 드로잉, 도자, 건축, 영상, 아카이브 등 총 250여 점으로 구성된 이 전시는 문신이 여러 다양한 형태의 조각 작품에 붙인 제목을 인용하여 부제를 "우주를 향하여"로 달았다.

그의 말 "인간은 현실에 살면서 보이지 않는 미래(우주)에 대한 꿈을 그리고 있다"에서 알 수 있듯 작가는 평생 '우주'를 탐구했다. 기획자는 다음과 같이 밝혔다. '우주'는 '생명의 근원'이자 미지의 세계, 그리고 모든 방향으로 열려 있는 '고향'과도 같다. 이러한 의미에

다양한 경계를 넘나들며 이룩한 조형 세계로의 여행

서 '우주를 향하여'는 생명의 근원과 창조적 에너지에 대한 그의 갈망과, 내부로 침잠하지 않고 언제나 밖을 향했던 그의 도전적인 태도를 함축한다." 지역적이거나 '글로벌'한 수준을 한참 뛰어 넘어 시공을 초월한 우주적 관점으로 낙착된 그의 '유니버설'한 관심을 끌어낸 연원은 무엇이었을까?

문신의 프로필을 보자. "문신은 1922년 일본 규슈九州의 탄광지대에서 한국인 이주노동자와 일본인 여성 사이에서 태어났다. 운명이든 우연이든 그의 이방인으로서의 삶은 이렇게 시작되었다. 다섯 살에 아버지의 고향 마산 땅을 밟은 그는 조모 슬하에서 유년기를 보내고, 열여섯의 나이에 회화를 공부하기 위해 다시 일본으로 떠났다. 해방과 함께 귀국한 그는 마산과 서울을 오가며 화가로서 활발하게 활동하던 중 마흔 무렵 파리로 향했고, 프랑스에 둥지를 튼 지 20년 만에 고향으로 돌아왔다. 이때 그는 화가가 아닌 '조각가 문신'으로 명성을 떨치고 있었다."

그의 혈통은 한국인이자 일본인이다. 그의 족적은 이동이 자유롭지 않던 고립의 시대, 20세기의 초중반임에도 일본-한국-일본-한국-프랑스-한국을 오가며 이어진다. 일제 강점기에 반은 일본인으로 태어난 그가 처했을 상황은 짐작하기 어렵지 않다. 아버지의 고향인 한국이 그를 온전히 반기지도 않았으리라. 기획자인 박혜성 학예사는 '우주'를 탐색한(또는 탐색할 수밖에 없었던) 그의 현실적 토대와 행로를 담담하면서도 침착하게 풀어냈다. "인생 대부분을 이방인으로 살

왔던 그의 삶은 그가 감수해야만 했던 불운이 아니라, 그로 하여금 시시각각 변하는 유행, 편협한 당파와 민족주의를 넘어 진정한 창작을 가능하게 만든 동력이었다. 이방인은 고향이나 정착지 어느 하나에 얽매이지 않고, 낯선 땅에 적응하기 위해 다양하게 접촉하고 주변을 면밀히 탐색한다. 그 결과 민족적 경계 개념으로 규정하기 어려운 혼종성을 지닌다. 문신이 초월한 경계는 비단 지리적, 민족적, 국가적 경계에 한정되지 않았다. 그는 회화에서 조각으로 영역을 이동했을 뿐만 아니라, 공예, 실내디자인, 건축에까지 영역을 확장하며 기성의

장르 개념을 벗어났고 삶과 예술의 경계를 자유롭게 넘나들었다. 또한 그는 동양과 서양, 전통과 현대, 구상과 추상, 유기체적 추상과 기하학적 추상, 깎아 들어감(조彫)과 붙여나감(소塑), 형식과 내용, 원본과 복제, 물질과 정신 등 여러 이분법적 경계를 횡단했고 이들 대립항 사이에서 절묘하게 균형을 찾아냈다." 그는 생의 불리한 조건들을 위대한 성취로 승화시켰다.

문신 예술을 총체적으로 보여 주는 회고전

문신 탄생 100주년을 기념하는 전시인 만큼 그의 삶과 예술을 총체적, 입체적으로 조명하는 쪽으로 전시 방향이 잡혔다. 창원시립마산문신미술관, 숙명여대 문신미술관이 그간 취해 왔던 전시 콘텐츠, 전시 기법과 차별화할 필요가 있었다. 이런 필요에 따라 조각(나무, 브론즈, 돌, 석고, 스테인레스 스틸), 드로잉, 유화, 도자화, 판화, 친필 원고, 편지, 체불 시절 사진 및 전시 관련 자료 등 다양한 장르, 재료, 기법을 보여 주는 작품과 아카이브가 총망라되었다. 문신 예술의 독창성, 다양성, 확장성, 동시대성을 역동적으로 보여 주는 데에 초점을 맞추었다. 전시는 1부 '파노라마 속으로', 2부 '형태의 삶: 생명의 리듬', 3부 '생각하는 손: 장인정신', 4부 '도시와 조각'으로 구성되었다.

두 개의 중심, 타원의 공간

이 전시는 회화에서 조각으로 옮겨 간 그의 발자취를 따라간다. 따라서 회화(1940년대~1995)가 전시의 도입부, 1전시실 차지가 되었다. 또한 그의 회화는 구상에서 출발하여 추상으로 변화했는데 이 과정을 흥미롭게 펼쳐 보이고자 했다. 1전시실이 '파노라마 속으로'로 명명된 이유이다.

회화에서 그의 족적을 요약하면 이러하다.

- 1938년부터 광복으로 귀국하기 전까지 문신은 도쿄의 예술인촌에 거주하면서 화가로서 갖춰야 할 기본적인 소양을 다졌다.

- 광복과 함께 귀국한 문신은 마산의 풍경과 평범한 주변 사람들의 소박하고 거친 삶, 그리고 향토성 짙은 정물을 화폭에 담았다.

- 1957년 문신은 서울을 활동의 장으로 삼고 시선을 도시 풍경으로 이동했다. 이 무렵 당시의 흐름을 반영하여 평면화, 단순화 등 추상적 요소가 접목된다.

- 1961년 프랑스 시절부터 문신의 회화에서 구상 이미지가 완전히 사라지게 된다. 외부 세계를 재현하는 대신

다양한 경계를 넘나들며 이룩한 조형 세계로의 여행

점, 선, 면 등 순수 조형 요소와 마티에르를 실험하기 시작했다.

1전시실에 걸린 대표 작품들은 〈고기잡이〉(1948), 〈닭장〉(1950), 〈선인장이 있는 정물〉(1957), 〈서대문에서〉(1958), 〈무제〉(1963), 〈무제〉(1966)이다. 작품 제목과 창작 연도만 봐도 한국에서 작품 활동을 벌인 1950년대는 구상, 프랑스로 옮겨간 1960년대부터는 추상이었던 그의 변화가 여실히 드러난다.

나는 관람객이 문신의 회화를 입체적으로 경험할 수 있도록 두 개의 타원을 이용해 전시 공간을 양분했다. 동선은 좌측에서 시작한후 안으로 진입했다가 우측으로 돌아나오게 했다. 타원은 좌측에 하나 우측에 하나를 배치했다. 타원은 수학적으로 정의하면 "평면상의두 정점으로부터 거리의 합이 같은 점들의 집합"이다. 두 개의 원이중첩된 형태여서 중심이 두 개인데 이들 중심에서 테두리 쪽으로 직선을 그으면, 어떻게 긋든 간에 두 직선을 합한 값은 같다. 미국 백악관의 대통령 집무실Oval Office은 이름에 나타난 것처럼 타원형이다.역대 대통령 중에서 특히 오바마의 경우 이 집무실에서 참모들과 격의 없이 국정을 논했다고 하는데, 대통령을 단일의 중심으로 두지 않고 참모들도 중심으로 동등하게 두겠다는 상징적 의미가 이 방의 모양에 들어 있다.

나는 의도적으로 중심이 두 개인 타원으로 공간을 기획했다. 문신

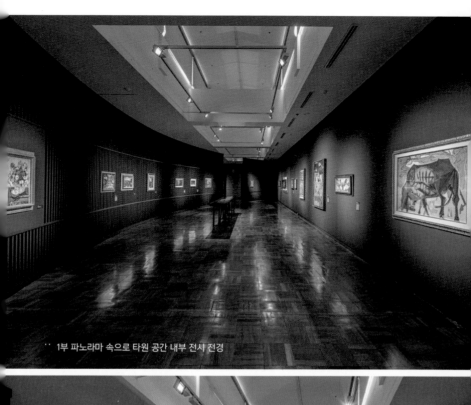

`` 1부 파노라마 속으로 타원 공간 내부 전시 전경

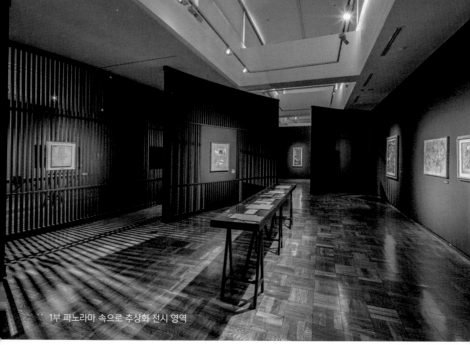

`` 1부 파노라마 속으로 추상화 전시 영역

이 넘나든 여러 이분법적 경계들과 마침내 그가 이룬 통합적 대칭을 그의 작품을 앉히는 공간으로 온전히 구현하려 했다. 문신을 구성하는 여러 양태가 두 개의 중심을 축으로 어느 것 하나에도 치우치지 않고 균형을 획득한 것을 타원 아닌 다른 것으로 표현할 방법이 없었다. 타원은 좁은 부분부터 점차 넓어지는 형태를 띠는데, 전시장 초입의 좁은 부분에는 문신의 초창기 작품을 놓고 진입할수록 넓어지는 안쪽에 기량이 익어갈 때의 작품을 놓아 매우 자연스럽게 '파노라마'가 되게 했다.

전방을 등지고 앉아 노를 저어 나가는 조정 경기가 가끔씩 힐끗 보면서도 시선은 계속해서 앞을 주시하듯이, 앞선 시기는 다가올 때를 예비하는 것이고 현재는 과거를 돌아보게 되어 있다. 입구를 기준으로 전시실 왼쪽의 일본·한국-구상, 오른쪽의 프랑스-추상은 시간의 흐름을 따르되 서로가 영향을 주고받았음을 시각적으로 표현할 필요가 있었다. 이를 위해 수직의 나무 발vertical louver을 썼다. 두 개의 타원으로 펼쳐진 각기 다른 시간과 공간은 루버의 틈을 통해 서로를 간섭했다. 왼쪽 방에서 오른쪽 방으로 시선을 던지면 다가올 세계가 펼쳐지고, 오른쪽 방에서 왼쪽 방을 보게 되면 지나온 시간이 쌓여 있다. '관람객들이 문신의 회화를 입체적으로 경험할 수 있게' 하는 디자인 의도는 이렇게 구현되었다.

형태의 삶, 조각의 서식지

문신은 도불 이후인 1960년대 중반부터 화가에서 조각가로 변모하는데 깊은 광택이 나는 흑단을 조각 재료로 주로 사용했다. 열대 지역에서 서식하는 흑단은 조직이 치밀하고 윤기가 나서 아프리카를 비롯한 여러 적도 지역의 조각에서 많이 사용된다. 그리고 아프리카에 프랑스의 식민지가 많았다는 것도 문신이 이 재료를 사용하는 데 영향을 미쳤으리라 짐작해 본다.

그의 조각들에는 원圓과 선線, 구球 등 기본 '추상' 형태가 반복, 변주된다. 그는 조각을 위해 무수히 많은 '설계도'를 그렸는데, 그 시작은 우연에서 비롯되었다고 한다.

> 우연히 종이 위에 커다란 원 두 개를 그리고 이를 두 줄의 선으로 연결시켰더니 기묘한 형태가 되면서 조형 감각을 자극했다. 가장 기본적인 형태인 원과 선을 다양한 방식으로 연결하는 과정에서 우주가 원과 선으로 이루어져 있다는 사실을 새삼 깨달았다. 만물은 이 기본적인 형태에서 출발하여, 미세한 차이 혹은 변화를 통해 다양한 형태를 지니게 되는 것이리라 생각했다. _문신의 회고담

문신의 조각은 크게 두 가지 형태로 분류되곤 한다. 〈태양의 인간〉

다양한 경계를 넘나들며 이룩한 조형 세계로의 여행

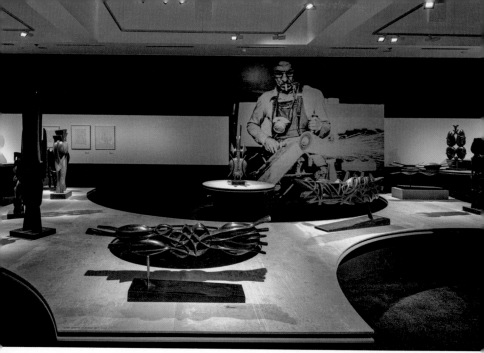

·· 2부 형태의 삶: 생명의 리듬 전시 전경

처럼 구 또는 반구가 구축적으로 배열되어 무한히 확산되는 듯한 기하학적 형태와 〈개미〉처럼 생명체를 연상시키는 생명주의적 또는 유기체적 형태로 나눌 수 있다. 2전시실을 구성한 대표적 작품들은 〈무제〉(1968, 아까시나무), 〈개미〉(1968, 참나무), 〈무제〉(1973, 흑단), 〈무제〉(1972, 흑단), 〈무제〉(1979, 흑단)이다.

흑단이 주된 재료인 그의 작품들은 마치 우주 곳곳에 두루 깃들어 있을 생명체를 상상하게 만든다. 문신의 조각은 언뜻 보면 좌우 대칭이지만 자세히 들여다보면 비대칭이다. 자연에 실재하는 모든 생명

《문신: 우주를 향하여》

체는 비대칭이므로 그의 조각은 자연 상태를 그대로 옮겨 놓은 것이라고 할 수 있다. 우리가 익숙하게 접하는 '완벽한' 대칭은 오히려 상상의 산물이고 문신이 구사한 불완전 좌우대칭이 현실이라는 것이다.

문신은 작품을 통해 기계적(이며 완벽한) 좌우대칭이 아닌 자연 상태에서의 좌우(비)대칭을 추구하였으므로 이런 상황을 관객에게 제대로 전달하기 위해서는 공간 구성에서도 의도적으로 비대칭을 강조할 필요가 있었다. 조각전 공간 구성에서 통상적으로 취해 오던 대칭적, 나열 방식을 어떻게 피해나갈 수 있을까? 문신이 조각에 들어가기에 앞서 수없이 많은 드로잉을 했다는데 착안하여 이를 오마주하는 차원에서 그가 했던 드로잉 작법을 공간 구성에 차용하기로 했다.

문신의 드로잉에 나타나 있는 원과 선은 흑단 등의 원재료에서 있어야 할 부분과 없어져야 할 부분을 표시하는 경계선이다. 있어야 할 부분은 남아 작품이 된다. 나는 문신의 드로잉 방식을 거꾸로 적용했다. 내 2전시실 설계 드로잉에서는 문신의 드로잉에서는 있어야 할 부분으로 표시된 것이 없어져야 할 것으로 뒤바뀌었다. 문신의 작품을 앉히는 좌대는 이렇게 완성되었다. 예전 인형 오리기 놀이에서처럼 오려진 인형이 문신의 작품이라면, 인형이 없어진 자투리의 종이들이 좌대가 되어 준 것이다. (한편으로는 문신의 작품과 '자투리' 좌대가 시간을 거슬러 올라가 합체되어 시원의 원재료로 환원되었다고도 볼 수 있겠다) 따라서 관람객들은 원래 이 작품이 있어야 할 주인공 격의 가상 공간을 산책하듯 여유롭게 거닐며 작품을 감상할 수 있게 했

다양한 경계를 넘나들며 이룩한 조형 세계로의 여행

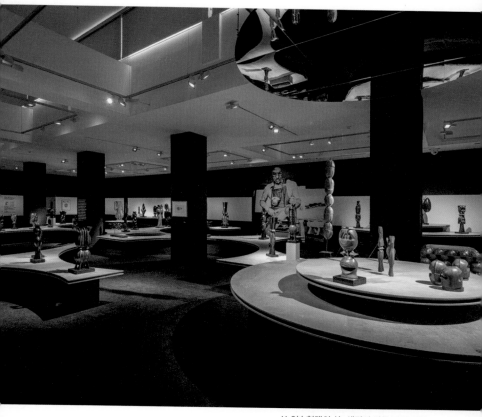

다. 여기에 더하여 좌대는 문신의 조각을 눈높이에서 볼 수 있도록 높이를 맞추었다. 조각할 때의 문신의 눈높이에 맞추어야 온전한 감상이 될 것이므로.

《문신: 우주를 향하여》

자투리 좌대는 인형이 오려진 자리처럼, 직선의 사각형이 아닌 자연스럽게 유려한 곡선을 띠게 되었다. 작품들은 여느 조각 전시와는 달리 앞, 옆, 뒤를 구분하지 않아서 관람객의 여유로운 동선과 시선에 자유롭게 노출되었다. 구불구불한 산책로를 따라 공원에 심어진 나무와 꽃을 보듯, 관람객들이 조각 전시의 '선형적 나열 동선'에서 풀려나게 했다. 조각과 조각 사이에서도 옆과 뒤의 조각이 겹쳐보이게 하고 마주할 작품과 마주한 작품이 연속해서 관계망을 형성할 수 있도록 했다. 이처럼 입체적 감상이 가능하도록 좌대는 벽에 붙이지 않고 아일랜드형으로 꺼냈다.

바닥에는 폭신한 카펫을 깔았다. 재질이 치밀한 조각품의 물성에 닿는 시선을 더 강고하게 만들어 온전하게 작품을 감상할 수 있게 하기 위해서였다. 발에 닿는 재질의 촉감과 눈으로 보는 시각적 재질을 대비시켜 조각품의 재질적 감각을 극대화한 셈이다. 전시실을 공원처럼 여러 번 돌면서 작품을 감상하게 한 만큼 관람객의 발소리가 방해가 되지 않도록 하려는 의도도 있었다. 좌대를 제작할 때에는 물자 절약도 비중 있게 고려했다. 합판에 재단 선을 그릴 때 버려지는 재료가 최소화되도록 빈틈을 최대한 줄였다.

문신의 나무 조각 좌대 합판 재단도 ⓒmmca

《문신: 우주를 향하여》

225

다양한 경계를 넘나들며 이룩한 조형 세계로의 여행

‥ 문신의 브론즈 조각 좌대 철판 재단도 ⓒmmca

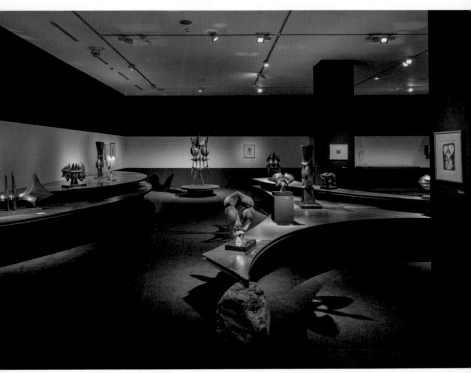

`` 3부 생각하는 손: 장인정신 전시 전경

손끝으로 빚은 우주의 생명체, 관계와 시선

이곳에서는 1980년에 귀국한 후 본격적으로 제작한 브론즈 작업을
보여 주었다. 꿈틀대는 듯한 브론즈 조각은 생명체의 진화와 약동을
연상시킨다. 당시에는 브론즈를 제대로 다루는 국내의 조각가가 부재

《문신: 우주를 향하여》 227

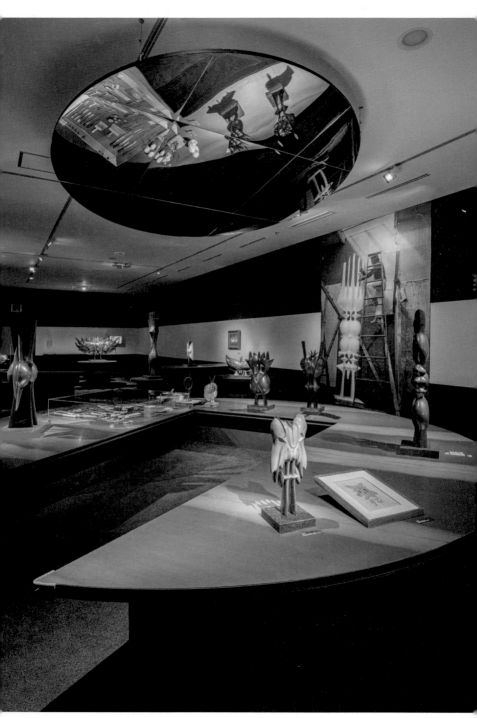

ˮ 3부 생각하는 손: 장인정신 조각 도구들과 작품

하다시피 했다고 한다. 이런 토양 아래에서 자신의 의지와 노력으로 새로운 분야를 개척한 것이다.

> 문신은 다양한 재료와 기법을 능숙하게 구사하며 창조의 고된 물리적 행위를 즐겼고, 감상자는 그의 작품에서 강인한 체력과 인내심, 그리고 부단한 노동의 흔적을 발견할 수 있다. 그의 작품은 근대 이후 만들어진 예술가와 장인의 구분, 즉 독창성과 상상력, 자유를 지닌 전자와 기술, 노동, 서비스를 중시하는 후자의 구분을 무의미하게 만든다. _박혜성, 국립현대미술관 『문신: 우주를 향하여』 도록 중

3전시실의 제목을 '생각하는 손: 장인정신'으로 붙인 이유이다. 〈무제〉(1977, 브론즈), 〈개미(라 후루미)〉(1985, 브론즈), 〈해조海鳥〉(1989, 브론즈), 〈우주를 향하여 3〉(1989, 브론즈), 〈무제〉(1988, 브론즈), 〈무제〉(1990, 브론즈) 등이 전시되었다.

3전시실은 2전시실과 공간 구성 콘셉트는 동일하다. 다만 2전시실의 흑단 조각보다 브론즈 조각은 좌대 구성을 위한 드로잉에서도 훨씬 더 큰 원을 사용했다. 2전시실 드로잉에서는 아홉 개의 원을 그리고 이들을 잘라내어 '유기적 형태의 좌대'를 만든 반면, 3전시실 드로잉에서는 세 개의 큰 원을 그렸다. 브론즈 조각이 나무 조각보다 크고 무거워서 절단면을 크게 하여, 잘라내고 남겨진 좌대의 면도 크게

분배될 수 있도록 한 것이다. 브론즈 조각은 무게가 80~160킬로그램 정도였고 가장 큰 것은 300킬로그램까지 나갔다. 통상 덕수궁관은 관람객들의 편의와 동선을 고려하여 로비층이 1, 2전시실로 할당되는데 이 전시에서는 로비층이 3, 4전시실로 되었다. 무거운 브론즈 조각을 실어 나를 화물 엘리베이터가 없어서였다. 무거운 조각에 맞추어 좌대의 상판은 2중으로 튼튼하게 하였고 속은 격자형 짜임구조로 하여 무게를 분산했다.

사라진 조각, 행위를 감각하기

마지막으로 문신 조각의 공공조각으로서의 확장성과 건축으로서의 조각을 조명하는 부분은 4전시실에 마련되었다. 그동안 주목받지 못했던 제2차 도불전(1967) 발표작, 〈사람이 살 수 있는 조각〉(망실되었다)을 가상현실VR로 재현했다. 도불 후 도시환경단체 회원으로서 공원 모형 제작(3D 프린팅 구현)에 참여한 이력과 영구 귀국 후 직접 미술관 건물을 짓는 그의 행적이 나타나 있다. 프랑스 체류 시절 문신은 도시와 환경이라는 좀 더 넓은 관점에서 조각을 바라보게 되었고, 그의 조각은 지하철역, 공원, 광장 등 미술관을 벗어나 도시인의 삶 속에 자연스럽게 녹아들었다. 이런 경험이 바탕이 되어 1980년에 영구 귀국한 문신은 아시안게임과 올림픽을 앞두고 대대적으로 벌어

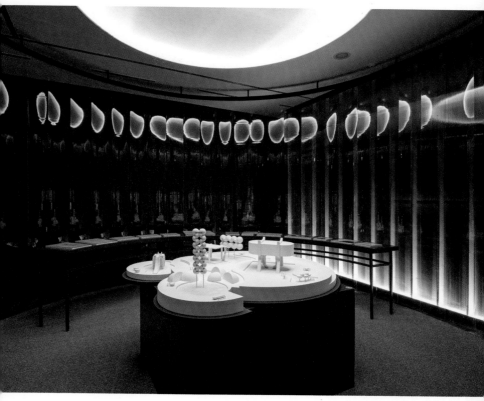

진 도시 미관 정비에 참여하게 된다. 작가는 나무와 브론즈를 넘어 빛을 흡수하기도 하고 반사하면서 보는 이를 포함한 주변 풍경을 반영하는 스테인리스 스틸 조각이라는 새로운 영역을 개척한다. 1988년 서울올림픽을 기념하여 올림픽공원 자리에 세계 유수의 작가들

《문신: 우주를 향하여》

이 야외에 조각품을 설치했는데 지금도 그의 작품은 빛나고 있다. 작가는 영구 귀국 후 그간에 쌓은 모든 역량을 동원하여 14년이라는 긴 시간 동안 직접 산을 깎고 돌을 쌓아 옹벽을 만들고 나무를 심고 연못을 만들어 그의 미술관을 지었다.

4전시실에는 〈무제〉(1966, 종이에 펜), 〈무제〉(1988, 종이에 펜), 〈우주를 향하여〉(1985, 스테인리스 스틸), 〈우주를 향하여〉(1989, 브론즈), 〈하나가 되다〉(1989, 브론즈), 〈무제〉(1995, 종이에 펜)가 전시되었다.

환경 조각(야외에 세워지는 큰 조각의 일부)은 사진으로만 남아 있고 현재는 부재하는 작품들로 채워진 4전시실은 사라진 것들을 만나게 하기 위해 기술과 예술이 접목되는 방식을 선택했다. 인큐베이터 모양의 투명한 플라스틱 커튼의 원통형 실린더를 구축하여 이 안에서 VR, AR을 사용한 이예승 작가의 작업을 통해 문신의 사라진 작품들을 경험하게 했다. 환경 조각이 놓인 사각형의 팔레트에는 조경용으로 쓰이는 흰모래를 깔았다. 이 작품도 너무 무거워서 이동 중에 쓰인 팔레트를 전시 때는 치웠다가 전시 후에 다시 작품을 올려놓기가 만만치 않았다. 팔레트를 그냥 두자니 흉하기도 해서 흰 조경용 모래로 덮자는 아이디어가 나왔다. 원래 야외에 놓였던 환경 조각에 모래를 덮으니 야외 분위기는 절로 나왔고 제자리를 찾은 듯했다.

다양한 경계를 넘나들며 이룩한 조형 세계로의 여행

윤범모 전 국립현대미술관장은 이 전시의 의의를 다음과 같이 말했다. "이번 전시를 통해 문신만의 독창성에도 불구하고 대중들에게 잘 알려지지 않은 작가의 삶과 예술에 대한 관심이 촉발되고 삶과 예술이 지닌 동시대적 의미를 재고하는 계기가 되기를 기대한다." 정부는 1995년 타계한 문신에게 금관문화훈장을 추서한 바 있다.

03

걸림돌이
디딤돌이 되다

"논리적으로 모순이지만 현실에서는 가능했던
'열린 미로' 구조는 이렇게 탄생했다.
작품을 설치한 가설 벽에 거는 방식이 아니라
폴대에 매달아 놓음으로써 시선이 개방감을 가지면서도
미로의 무수한 개별 벽처럼 많은 수의 작품을 전시할 수 있게 했다."

시간과 면적의
제약을 넘어

문명-지금 우리가 사는 방법
2018. 10. 18 ~ 2019. 2. 17
국립현대미술관 과천관, 1원형 전시실

난맥상의 홍수인가, 놀라운 광경의 폭포인가

《문명-지금 우리가 사는 방법》전이 2018년 10월 18일부터 국립현대미술관 과천관에서 열렸다. 국현과 사진전시재단Foundation for the Exhibition of Photography이 공동 주최했던 이 전시는 동시대 문명의 다양한 모습을 아시아, 호주, 유럽, 아프리카, 북남미 등 32개국 35명 작가 300여 사진 작품을 통해 거대 규모로 조명했다. 이 전시에는 칸디다 회퍼Candida Höfer, 토마스 슈트루트Thomas Struth, 올리보 바르비에리Olivo Barbieri, 에드워드 버틴스키Edward Burtynsky, 왕칭송王庆松 WANG Qingsong 등 이미 국내에도 널리 알려진 해외 작가들의 작품뿐만 아니라 국내 작가 김도균, 김태동, 노상익, 노순택, 정연두, 조춘만, 최원준, 한성필의 작품도 함께 소개되었다.

이처럼 거대한 규모의 사진전은 1955년 뉴욕 현대미술관에서 개최된 에드워드 스타이컨의 《인간가족The Family of Man》전 이후로 최초라는 것이 미술계의 '거의' 일치된 의견이었다. 당시 국립현대미술관 관장이 해외 출신 바르토메우 마리Bartomeu Marí였기에 미니애폴리스, 뉴욕, 파리, 로잔에 소재한 사진전시재단과 거대 협업이 가능하지 않았겠느냐는 추측이 있었는데, 이 또한 사실에 가깝다는 게 미술계의 거의 일치된 의견이었다. 현대 문명의 큰 특징은 단연 거대함이다. 이 사진전은 국현을 출발점으로 중국 베이징 울렌스 현대미술센터, 호주 멜버른 빅토리아 국립미술관, 마르세유 국립문명박물관

등 10여 미술관에서 순회 개최되었다. 이런 거대한 스케일은 사진전이 표방한 '거대함'이라는 콘셉트와 무관하지 않을 것이다.

2020년 여름 동아시아에 큰물이 닥쳤다. 집중 호우로 형성된 거대한 탁류가 중국을 시작으로 일본, 그리고 우리나라를 뒤덮었다. 논밭과 도로, 마을이 물에 잠겨 경계가 희미해졌다. 큰물이 계통에서 벗어나 설 자리를 몰라 일어난 일이었다. 보는 이로 하여금 경외감을 느끼게 하는 나이아가라 폭포나 이구아수 폭포의 거대한 물줄기는 같은 큰물이지만 안정적이고 편안하다. 오랜 시간을 거치며 가지런하고 안정적으로 계통을 형성했기 때문이다. 같은 거대함이지만 예기치 못한 홍수와 거기에 그대로 내내 있을 것 같은 폭포수는 편안함과 안정감에서 극과 극, 서로의 반대편에 위치한다.

'32개국 35명 작가 300여 점에 이르는 작품들'은 큰물이다. 더구나 인류 역사상 가장 번성하고 한편으로 가장 혼돈스러운 지금 이 시대를 소재로 하므로 그저 맹물이 아니다. 펄펄 끓는 용암처럼 맹렬한 에너지를 품은 큰물이다. 전시 콘셉트를 어떻게 잡고 전시 공간의 형식을 어떻게 취하느냐에 따라 난맥상의 홍수가 될 수도 있고 놀라운 광경의 폭포수가 될 수도 있다.

《문명-지금 우리가 사는 방법》전이 포착하는 기간은 1990년대 초부터 25년간이다. 대상은 지구의 문명이며, 초점은 개인성을 강조하는 우리 시대에 가려진 '집단' 행동과 성취에 맞추어졌다. 출품작들

은 '우리가 어디에서 어떻게 사는지', '어떻게 일하고 노는지', '우리의
몸과 물건과 생각이 어떻게 움직이는지', '어떻게 협력하고 경쟁하는
지', '어떻게 사랑하고 전쟁을 일으키는지'에 대한 내용을 담고 있다.
윌리엄 빌 유잉(전 로잔 엘리제 사진미술관장), 홀리 루셀(아시아 사진 및
현대미술 전문 큐레이터)과 함께 전시를 공동 기획한 바르토메우 마리
국립현대미술관장은 이 모두를 뭉뚱그려 "이번 전시는 동시대 문명
을 보여 주는 자리이자 세계적인 사진작가들의 작품을 한자리에서
보여 주는 중요한 자리"라고 했다. 이렇게 일단 큰물이 마련되었다!

우리가 사는 세상, 이미지 매트릭스

사람이라는 개별적 유기체나 사람들이 모여 만든 사회라는 유기체는
한 덩어리의 단일체가 아니다. 사람이나 이 사람들이 이루어낸 사회
는 부분마다 역할이 분명하다. 이런 각 부분이 계통을 이루지 않으면
그저 단순한 덩어리에 지나지 않게 된다. 집과 건물은 길로 연결되어
야 비로소 기능하고, 소설책에 쓰인 낱낱의 단어들도 스토리라인으
로 연결되어야 이야기가 되듯이 말이다. 규모가 큰 전시의 승부는 얼
마나 명확하게 카테고리화 하느냐와 이를 얼마나 정교하게 재조직하
느냐에 달렸다. 전시팀은 32개국 35명의 작가들이 낸 300여 점을 처
음에는 분류했고, 다음 제각각의 위치와 역할을 부여했으며, 최종적

시간과 면적의 제약을 넘어

Civilization : The Way We Live Now

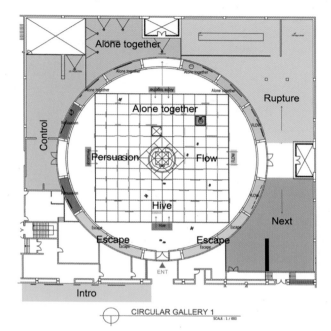

《문명》전의 소주제 영역 나누기 및 개방형 미로의 행과 열 ©mmca

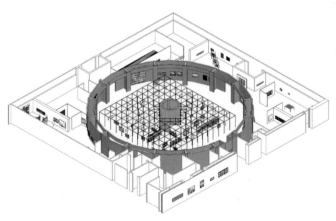

《문명》전의 중앙 개방형 미로 구조 시뮬레이션 ©mmca

《문명-지금 우리가 사는 방법》

으로 서로 연결했다.

이 《문명》 전시가 펼쳐진 공간의 콘셉트는 '이미지 매트릭스'였다. 바둑판처럼 짜인 매트릭스에 자리 잡은 섹션마다 낱낱의 작품들이 부분적 독립성을 띠며 설치되었다. 관객이 한 작품에서 시작하여 옆의 작품으로, 한 섹션으로, 전체 섹션으로 시선을 확대하며 길을 찾고 스토리라인을 찾을 수 있게 했다. 문명의 부분적 측면이 결국에는 종합되어 입체를 이루도록 한 것이다. 전시 기획자는 이를 두고 "문명의 다양한 측면을 입체적으로 조망할 수 있도록 했다"라고 달리 표현했다.

'이미지 매트릭스'는 우리 인류가 일군 25년간의 자화상을 여덟 개의 측면으로 분류해 보여 주었다.

벌집hive(정착, 서식지, 거대도시), 따로 또 같이along together(개인, 통합), 흐름flow(도착, 돌진, 양식, 순환), 설득persuasion(회유, 파벌, 판매, 강요), 통제Control(권력, 억제, 지도, 통치), 탈출escape(우회, 자유, 회피, 모면), 파열rupture(쪼개짐, 분열, 분할, 틈), 다음Next(이후, 옆, 나중, 뒤이은)으로 분류했고 이는 곧 지구상에 펼쳐지는 동시대 이슈와 우리들의 이야기였다.

섹션1 능동적 벌집과 같은 도시 유기체

세계에서 여섯 번째로 큰 광역 멕시코시티에는 카메라의 시선이 닿는 구석구석까지 인간의 물결이 가득하다. 우

리가 발전시키고 확장해 가는 도시 유기체는 일상을 영위하기 위한 수동적인 벌집을 넘어서서, 배우고 생산하고 사고하는 능동적인 벌집과도 같다.

군집생활을 하는 대표적 동물은 개미, 벌, 그리고 인간이다. 이 셋은 닮아 있다. 그 차이는? 거기서 거기이다. 본질은 같다고 해도 무방하다. 개체는 전체와 전체는 개체와 크게 다르지 않다. 인간과 인간 사회가 내포하는 각양의 요소들을 멕시코시티도 품고 있다. 카메라의 시선이 포착한 멕시코시티와 서울과 나이로비가 다르지 않다. 하물며 극지의 단출한 이누이트 마을까지도.

섹션2 따로 또 같이

우리가 이 세상에 태어나고 죽을 때 인간은 혼자이지만 사는 동안은 무리를 짓는다. 사진 속 군인들은 사랑하는 사람의 얼굴을 마주보며 영상 통화 중이다. 그런데도 사진 속에는 이상한 단절감이 존재한다. 혼자이면서 동시에 함께 존재하는 인간의 딜레마를 잘 보여 주는 듯하다.

이 세상 존재하는 모든 생명들이 무리를 이루고 살지는 않는다. 단독자와 군집생활자간의 차이점은 단 하나, 무리를 지을 필요가 있는

가 없는가이다. 북극곰이나 호랑이는 무리를 짓지 않지만 그들만큼이나 강한 사자는 무리를 짓는다. 우리 인간은 북극곰이나 호랑이처럼 강하지 못해 무리를 짓고, 사자는 우리보다 강하지만 무리를 짓는다. 설명처럼 북극곰, 호랑이, 사자, 인간은 생멸의 순간에는 혼자이나 사는 동안은 다르다.

섹션3 흐름

21세기 문명의 주된 윤활제인 돈(자본)은 '파이프라인'을 따라 움직인다. 전시된 사진 중 하나는 중국의 대규모 닭 가공 공장이다. 인구가 10억 이상인 급성장 국가에서 현대적인 식품 생산이 얼마나 집단적 성격을 띠는지를 잘 보여 준다. 똑같은 작업복을 입은 노동자 집단에서 개인성은 무시된다.

1914년에 개봉된 찰리 채플린의 영화 〈모던 타임스〉는 노동자가 하나의 부품으로 전락한 자본의 세계를 묘사한다. 내가 나사인지, 나사가 나보다 더한지 아니면 못한지를 분간 못하는 세상이다. 〈모던 타임스〉의 세상은 미국에서는 20세기 초에 존재했고 21세기 들어 중국에서 되풀이되고 있다. 문명은 분쇄기처럼 세기에 걸쳐 인류를 갈아대고 있다.

시간과 면적의 제약을 넘어

섹션 4 설득

마케터, 정치인, 프로파간다 제작자. 그들은 대중을 설득하기 위해 우리의 욕망이나 공포, 허영심과 자존심을 교묘하게 이용한다. 작가는 강렬한 집단적 메시지를 쉴 새 없이 내보내는 진원지로 뉴욕의 타임스스퀘어를 지목했다. 그는 우리 모두가 이 설득의 무대에 일조하는 공모자라는 점을 시사하고 있다.

침몰하는 배에서 탈출하여 구명정에 올라 탄 조난자가 꼭 지켜야 할 원칙 중의 하나는 '바닷물을 마시지 말 것'이다. 욕망을 경계하는 경구로도 '갈증과 소금물'은 자주 쓰인다. 조난, 수평선밖에 보이지 않는 바다가 주는 공포와 갈증이라는 욕망이 결합하면 이를 곳은 단 한 곳, 죽음이다. 자본의 욕망은 마케터, 정치인, 프로파간다 제작자들의 지휘에 따라 극대화되고, 세계 도처에 널린 타임스스퀘어들은 욕망을 빨아들이는 블랙홀이 된다. 기실 현재의 우리 문명은 이 블랙홀이 이끌고 있다. 파괴적 열기에 들떠.

섹션 5 통제

통제는 지배를 뜻하는 권력을 의미하기도 한다. 전시된 이미지 중 하나는 군사 기밀 시설인 더그웨이 성능 시험

장에 초점을 맞춘다. 이곳은 생화학 무기와 방어 시스템을 개발하고 시험하는 곳이다. 작품속 빠르게 움직이는 이미지는 군대가 유해 물질을 살포하는 사막의 시험장을 보여 준다. 작가는 자연을 파괴의 도구로 사용하는 모습을 통해 사회에 메시지를 던진다.

문명은 삶에의 열망과 함께 죽음에의 충동도 같은 크기로 키워왔다. 번식을 도모하는 에로스의 파편이 포르노그래피를 낳았다면, 소멸을 앞당기려는 죽음의 신 하데스는 무수한 무기를 낳았다. 제1차 세계 대전, 제2차 세계 대전을 겪으며 정교해지고 대량화된 무기들은 이 문명의 그림자다. 모든 그림자가 그러하듯이 실체가 사라져야만 사라지는 존재들이다. 문명과 운명 공동체라는 말이다. 작가들이 프레임에 담고자 하는 바는 이 그늘이었을 것이다.

섹션6 파열

사진가들은 자연 파괴, 인권 유린, 산업의 몰락 등 21세기 문명의 맹점과 실패를 우리에게 전달한다. 중국 출신의 작가 상단원은 중국 남부 해안 지역, 열악한 조건 속에서 수많은 노동자가 산더미처럼 쌓인 전자 폐기물을 분해하는 일을 해왔다고 말했다. 이는 전 세계적으로 부와 소비주의의 증가가 초래한 결과인데, 그의 사진은 지구 차원의 문제를 보여 주는 강렬한 기록이다.

시간과 면적의 제약을 넘어

자연계는 위계를 전제로 존재한다. 한 종은 하위의 다른 종을 착취하며 생을 영위한다. 같은 종 사이에도 이 위계는 엄연히 존재한다. 인간 위에 인간이 있고 인간 밑에 인간이 있다. 생명의 역사 내내 동물계는 식물계를 갈취하고 같은 동물계 내에서도 약육강식이 이루어져 왔지만 자연 파괴로 이어지지는 않았다. 생태계의 균형은 문명화된 인간에 의해 불과 수백 년의 극히 짧은 기간 안에 무너져 내리고 있다. 강한 자들이 약한 자들을 극악하게 대하는 인권 유린은 이 문명에서 더 세졌다. 인간이 만들어낸 산업 구조는 그 자체로 생명력을 가지게 되면서 거듭하여 틀을 스스로 바꾸고 있다. 새로운 산업을 위해 지금 산업은 몰락한다.

섹션7 탈출

탈출 섹션에 전시된 한 사진은 브라질 해변의 사람들에 주목한다.

> 매년 전 세계의 수많은 사람들이 단순한 형태의 일상 탈출을 즐긴다. 하지만 지극히 평범해 보이는 이런 휴가의 모습 뒤에는, 휴가의 관습에 무의식적으로 휩쓸려서 상품화된 가짜 여가를 즐기는 현대 사람들의 모습이 숨어 있다.

형태는 점에서 출발한다. 우주의 기원도 한 점에서 시작된 '빅뱅'이

‥ '탈출', '통제' 영역 진입부

라고 여겨진다. 출발 이후에는 계속해서 넓어지고 복잡해진다. 예전에는 한 집에서 출산, 결혼, 장례를 치렀다. 지금은 이 일들을 산부인과, 결혼식장, 장례식장이 분담하고 있다. 휴가도 마찬가지이다. 아마도 원시 시대에는 일과 휴식이 분명한 경계 없이 이음매도 없이 하나였겠다. 이 문명은 휴가도 잠도 놀이도 따로 구획되어야 한다.

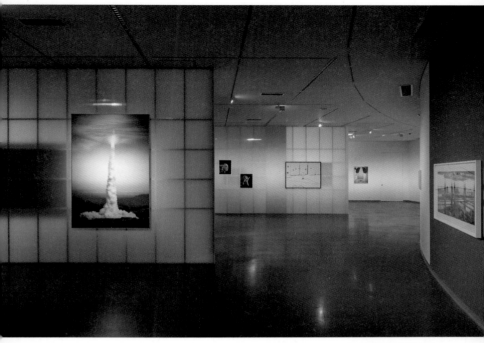

'다음' 영역 전시 전경

섹션 8 다음

동물 보호 운동가 로버트 자오런후이는 인류와 자연의 관
계에 새로운 질문을 던진다. 그는 미래적인 유전자 조작
생물을 담아냈다. 현대의 유통 체계와 미의 기준에 맞도
록 디자인된 물고기는 미적, 유전적, 진화론적, 생태적으
로 조작된 것이다. 이 사진가는 배경색을 배제해서 이 생

물이 단지 우리의 취향에 맞추기 위해 인공적으로 만들어졌음을 드러낸다.

인류가 최종적으로 닿을 곳을 오차 없이 짚어내기는 어렵다. 다만 지금껏 걸어온 이 문명의 양상으로 추측하건대, 드리울 그늘이 지금까지의 그늘과는 비교하기조차 벅차다. 무엇으로부터 주어진 존재인 우리가 이제는 주는 또는 만드는 존재가 되기를 욕망한다. 우리가 우리를 밀어내는 지금껏 경험해 보지 못한 극단적 자기 파괴가 곧 펼쳐질 찰나이다.

거대 미로가 된 인류 문명

문명과 문화는 혼용되기 십상이다. 두 개념 모두 인간이 자연에 자연스럽게 섞여 살던 시대, 통칭하여 '원시 시대'에 정확히 대응하기 때문일 것이다. 영어로 '문화culture'는 땅을 일군다는 뜻이다. 수렵, 채집을 통해 자연을 취하던 원시 시대를 벗어나 인위人爲를 가하는 경작 시대로 전환되며 형성된 것이 문화이다. 영어로 '문명civilization'은 집단화라는 뜻을 가졌다. 늘 거기에 잡을 것과 따먹을 것이 있지 않으므로, 수렵, 채집으로는 큰 군집을 형성할 수 없었을 것이다. 땅을 갈아엎고 씨를 심는 농업 방식이 혁명적으로 도입되며 사람들은 비

시간과 면적의 제약을 넘어

로소 큰 집단을 이룰 수 있었다. 거대 군집, 문명의 탄생이다. 근대화 시기의 일본인은 culture와 civilization을 각각 문화文化와 문명文明으로 번역했다. 선사 시대와 그 이후를 가른 것은 문자였으므로 절묘한 번역이다. 인류는 글을 갖게 되면서 축적한 경험을 후대로 전할 수 있었고(文化, 글로 되다) 이 글은 인류를 이전의 어둠에서 밝음(明, 글을 깨치다)으로 이끌어 주었다(또는 그럴 것이라 믿게 되었다).

역사학자들의 견해에 따르면 영국에서 시작된 산업혁명이 인류를 큰 변화로 이끈 기점이다. 원시 시대를 벗어난 인류는 농업혁명으로 한 단계 더 올라섰지만, 기근, 전쟁, 전염병 등은 인류의 발목을 계속해서 잡았다. 인구는 전 지구를 통틀어 산업혁명 전까지 10억 명 선을 유지해왔다. 그러나 산업혁명의 영향이 전 세계로 확산되는 20세기 초부터 산업혁명이 2차, 3차로 차수를 더하며 인구가 폭발적 증가세를 기록한다. 2021년 현재 전 세계 인구는 80억 명에 육박하고 있다. 인구 증가 양상을 그래프로 그려 놓으면 최근 백년 사이는 수직 상승하는 로켓의 궤적과 닮았다.

자연에 스며들어 있던 인류는 시간이 지나며 축적 전승한 기술과 과학으로 자연을 '정복'하고 배척할 수 있게 되었다. 점점 더 고도화 되는 인류 문명은 이제는 인류 스스로를 가두고 옥죄는 감옥이 되었다. 빅뱅 이후 점점 넓어지고 복잡해져 가는 우주를 빼닮았는지 인류 문명은 이젠 갈피를 잡기 어려운 거대한 미로가 되어 버린 것이다. 스스로의 힘으로 거기에서 빠져 나오지 못하고 헤매는 역설적 상

황이 벌어지고 있다. 자연적 나이와 사회적 나이의 불일치, 자연 수명과 의료 기술로 연명되는 수명의 차이, 지역·인종 간 빈부격차 등 곳곳에 퍼져 있는 거대한 격차는 상상 속 괴물의 아가리처럼 크고 음습하다.

열린 미로, 길을 찾고 헤매며 이야기를 엮는 관객

이 난해한 초거대 문명을 담은 사진 작품들을, 최근 문명을 닮은 거대한 스케일과 복잡한 형식으로, 그것도 아주 짧은 기간 내에 공간에 펼쳐내는 것이 내게 주어진 숙제였다.

첫째, 거대한 스케일. 국현 과천관 1층에 자리 잡은 원형 전시실은 1200평에 달하는 단일의 거대 공간이다. 이 사진전의 기획자인 빌 유윙은 한 공간에 300여 점의 작품 모두를 넣고자 했는데 이보다 더 맞춤 맞는 곳은 없었을 것이다. 국현 서울관이 관객을 더 많이 모을 수 있는 입지상의 장점은 있지만 과천관의 원형 전시실과 같은 곳이 없어 이곳으로 최종 낙착되었다.

둘째, 복잡한 형식. 빌 유윙은 복잡한 최근의 현대 문명을 담은 사진들을 복잡하게(!) 담아내고 싶어 했다. 이 부분은 이어서 자세히 풀어보려 한다.

셋째, 짧은 준비 기간. 이 전시는 국외에 있는 기획자, 작가, 작품들

시간과 면적의 제약을 넘어

을 국내로 끌어들여야 하므로 다른 전시들보다 시간과 품이 많이 들 수밖에 없고 진행 속도는 느릴 수밖에 없었다. 2018년 10월 전시인데 실제 전시 공간을 조성하고 작품을 거는 데 확보된 시간은 약 12일 정도밖에 되지 않았다. 결과는? 이 짧은 준비 기간에도 위의 두 가지 조건을 충족시키는 만족할 만한 결과물을 얻어낼 수 있었다. 설치 전 기획자 빌 유잉과 이메일과 전화를 통한 원거리 소통이 원활했고 설치 중에는 기획자와 국립현대미술관 디자이너들이 현장에 상주하며 열과 성을 다했으며 또 전시 공간 설치에는 이력이 난 숙련된 기술자들이 함께했다.

이젠 복잡한 공간이 현실에서 어떤 경로를 거쳐 구현되었는지 자세히 살펴볼 차례이다. 빌 유잉의 주문은 단순했다. 복잡한 내용을 각기 담은 300여 점의 방대한 사진을 8개 주제별 섹션으로 나누되 모든 사진들은 각자 독립성을 가져야 한다고 했다. 여기에 더해 공간 구조는 현대 문명의 난맥상처럼 '미로'가 되어야 한다고 했다.

미로의 기원은 그리스신화에서 비롯된다. 미로는 몸은 인간이고 머리와 꼬리는 황소인 괴물, 미노타우로스가 인간 세상에 발을 들여놓지 못하게 가두는 장치이다. 한 번 들어가면 빠져 나올 수 없는 곳인 미로는 당연히 전체 국면을 하늘을 나는 새처럼 내려다볼 수 없게 되어 있다. 보이는 것이라고는 목전에 닥친 비슷비슷한 모양과 비슷비슷한 크기의 부분뿐. 빌 유잉은 현대 문명을 담은 사진들(비슷비

숫한 크기와 비슷비슷한 모양의 부분들)을 관람객이 눈앞에서 볼 수 있으며 구불구불한 미로 같은 통로를 돌아다니며 현대 문명의 난맥상을 체험하기를 원했다.

그렇지만 이 의도를 실현하기에 두 가지의 난관이 도사리고 있었다. 첫째 원형전시실이 아무리 광활하다고 해도 300점이 넘는 작품을 모두 다 넣기에는 벅차 보였다. 일부 작품을 빼자는 나의 제안에 기획자는 모두 다 넣기를 원했다. 자신이 구상한 바를 충실히 실현하기 위해서는 하나하나의 작품들은 제각기 맡은 기능과 역할이 있을 터. 하나라도 빼면 '결점'이 생긴다고 했다. 고민하던 중에 불현듯 이번 전시에 보여 줘야 하는 작품들은 여느 전시처럼 입체의 조각 작품이나 그 자체로서도 작품으로 대접받는 볼륨감 있는 액자로 치장된 그림들이 아니라 납작한 사진 작품이라는 데 생각이 미쳤다. 미로 구조라고 해서 우리가 이미 경험으로도 익숙한 빽빽한 벽으로 연결된 미로처럼 반드시 사방이 막힌 느낌을 가져야 할 필요는 전혀 없을 터. 액자에 넣어진 사진을 행과 열로 배열해 놓으면 사진 300장이 아니라 500장이라도 배치 못할 일은 아니라고 결론지었다.

두 번째 난관은 바로 소방법. 소방법에 따르면 집합 문화 시설에서 화재가 났을 때 누구든지 서 있는 지점에서 출구나 비상 탈출구가 보이고 짧은 시간내에 출구로 달려갈 수 있어야 한다. 그러나 사방이 막힌 미로 구조에서는 불가능한 일이었다. 미로를 설계한 애초의 목적이 빠져 나가지 못하게 가두는 것이니까. 미로처럼 느껴지며 소방

시간과 면적의 제약을 넘어

법을 위반하지 않아야 하는 까다로운 조건이 붙었다. 닫혀 있는 미로에서 '닫힌'을 제거하자! 논리적으로 모순이지만 현실에서는 가능했던 '열린 미로' 구조는 이렇게 탄생했다. 작품을 설치한 가설 벽에 거는 방식이 아니라 폴대에 매달아 놓음으로써 시선이 개방감을 가지면서도 미로의 무수한 개별 벽처럼 많은 수의 작품을 전시할 수 있게 했다. 폴대를 세우고 여러 작품을 바둑판처럼 구획된 격자 구조 속에 자리 잡게 했다. 이 격자 구조 안에서는 오직 한 섹션의 작품만 보인다. 격자의 통로는 훤히 뚫려 보이지 않게 어긋나게 배치했다.

이 '열린 미로'의 모티프는 일상생활 속 소소한 것들에서 따왔다. 어릴 적 새된 소리를 내며 시간 가는 줄 모르게 놀던 정글짐이 모티프의 하나였다. 다른 전시에서는 통상적으로 있는 벽이나 아니면 가설 벽을 설치하여 못을 박아 작품을 거는 방식을 취하는데, 이 전시에서는 폴대에 거는 방식을 썼기 때문에 면(面)이 아닌 한 두 개의 지점만 있으면 작품을 걸 수 있었다. 암수 구조로 된 폴대를 레고 블록처럼 결합해 연결하면서 무한히 확장되도록 했다. 위에서 보면 격자 한 칸이 2.2×2.2미터 크기로, 모서리 네 곳을 만드는 폴대들이 서로 지지하는 구조가 되어 흔들리지 않게 했다.

원형 전시실의 한가운데에는 거대한 원기둥이 있다. 그 가운데 공간에 미술품을 싣고 오르내리는 엘리베이터가 있는 실용적 구조이다. 이 원기둥을 중심축으로 하여 우선 마름모꼴의 격자를 촘촘히 엮고 이를 출발점으로 삼아 45도 각도로 교차된 격자를 확장해 갔

다. 중심축에서 맞물린 구조가 서로를 단단히 잡아주며 퍼져 나가는 형식이어서 튼튼함은 배가 되었다. 가로 세로 각각 2.2미터에 높이는 4미터로 한 칸에 하나씩 작품을 걸고 큰 작품들은 두세 칸을 차지할 수 있게 했다. 이 모티프는? 또 다른 소소한 일상의 하나라 할 수 있는 낱말 퍼즐 맞추기에서 따왔다! 관람객은 정글짐을 건너뛰는 아이들처럼 낱말 하나하나를 맞추어 가는 독자처럼 작품들의 미로를 오갈 수 있게 되었다.

전시실의 중앙 부분에 '벌집' '흐름' '설득' '따로 또 같이'를 위치시켰다. 외곽에는 '탈출' '통제' '파열' '다음'을 배치했고, 원형 전시관의 곡선인 외곽을 그대로 살려 원형의 공간이 내부 미로 구조를 감싸안는 이중 레이어 구조가 되게 했다. 그리고 비교적 성공적인 현 시점의 문명을 담은 내부의 작품들에는 조명을 밝게 했고, 현 문명의 이면이나 부정적 부분을 담은 작품들로 이루어진 외곽은 상대적으로 어둡게 처리했다. 기획자는 관객들이 여덟 개의 섹션을 순서대로 보아주길 원했으나 관람객은 기획자의 의도와는 별개의 다른 동선으로 움직이므로, 그들을 컨베이어벨트에 매인 노동자처럼 일괄 되게 움직이게 하는 강제 동선은 배제했다. 이리저리 움직이는 관객들은 헤매는 도중에 기획자가 배치해 놓은 여러 작품들을 마주치며 자신의 머릿속에서 작품의 이미지들을 스스로 재배열할 것이므로 일률적으로 배치하는 게 의미가 없기 때문이기도 했다. 미로에 갇히는 '닫힌 미로'가 아니라 스스로 스토리를 연결하고 만드는 '열린 미로'

시간과 면적의 제약을 넘어

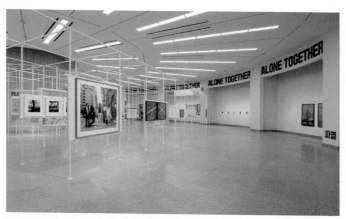

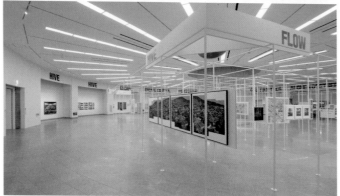

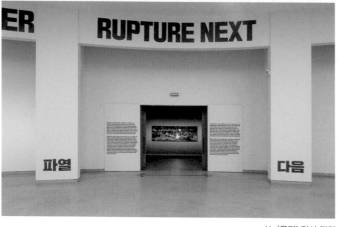

∵ '문명' 전시 전경

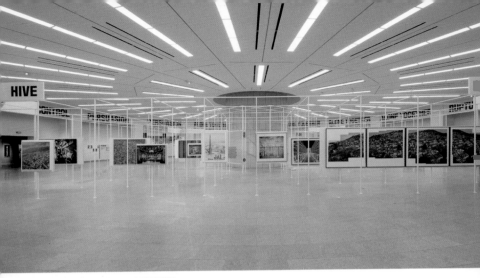

는 이런 식으로도 완성되었다.

2018년 10월에 개막된 이 전시의 공간 준비는 빌 유잉과 주고받은 메일로 윤곽을 잡았다. 개막 7일 전에 도착한 유잉은 하루도 빠짐없이 현장을 지켰다. 우리 디자이너들, 설치 작업자들과 공간을 채워가며 전시 형식의 구조가 완성되어 가는 모습을 보며 만족해했다. 작업하며 느낀 유잉의 사고는 매우 자유롭고 유연했다. 닫혀 있어야 할 미로를 현실의 제약 조건들을 고려해 열 줄도 알면서 결국은 미로의 본질을 잃지 않고 구현했다. 기획자와 공간 설계자와 설치 작업자들이 함께 행복할 수 있게 스스로 미로에 갇히지 않고 미로를 열어 젖혔다. 현대 문명의 '통제'와 '파열'을 넘어 '다음'을 기약하자는 메시지를 잘 전달했다.

시간과 면적의 제약을 넘어

현재 진행형, 우리가 사는 방법

《문명》전을 기획할 때 내용 면이나 규모 면에서 어쩔 수 없이 의식한 전시가 있다. 이 글의 초반에 언급한 《인간가족》전이 그것이다. 우리나라가 근대화에 속도전을 벌이던 1970~80년대에 흔히 내걸던 구호는 '세계에서 ○번째', '아시아 굴지의' 등이다. 국립현대미술관이 낸 보도 자료에도 "《인간가족》전 이후 최대 규모"라고 명기되어 있다. 《인간가족》전은 1955년 미국 뉴욕 현대미술관에서 첫 선을 보인 이후, 전 세계 미술관 150곳을 순회했다. 이 중에는 1957년의 경복궁 특별 전시실도 포함되어 있다. 《인간가족》전은 전시회가 통째로 룩셈부르크 클레르보 성에 소장됐고 2003년에는 유네스코 세계기록문화유산에도 등재됐다. 지금까지 이 전시회를 본 관객은 천만 명을 넘어섰다고 한다. 《문명》전은 객관적으로 규모 면에서는 《인간가족》전에 필적한다. 여러 나라를 순회할 계획이나 별도의 독립 공간을 얻어 '영구 결번'의 영광을 누릴지, 얼마나 많은 관객이 들지는 아직은 진행형이다.

"주어진 상황에 난관이 있다면 말을 걸어 보자. 무엇을 원하는지.
내 편으로 만들기를 작정하고 다가서면 걸림돌은 반드시
디딤돌이 되어 돌아온다는 나의 믿음을 다시 확인하는 기회가 되었다."

온도를
디자인하다

국립현대미술관 과천관 30주년 특별전
공간 변형 프로젝트–상상의 항해
2016. 8. 19 ~ 2017. 3. 19
국립현대미술관 과천관 3층 통로, 온라인 전시

미래를 상상하며, 30년 뒤 미술관

국립현대미술관 과천관 30주년 특별전이 《달은, 차고, 이지러지다》라는 이름을 달고 2016년 8월부터 다음해 3월까지 열렸다. 과천관 8개 전시실 13,941제곱미터를 통째로 쓴 이 전시에는 국내외 300여 개인 및 그룹의 작품과 자료 560여 점이 전시되었다. 2016년 6월 기준으로 국립현대미술관의 소장품은 총 7,840점이었고, 1986년 과천으로 신축 이전한 이후 30년간 수집한 소장품은 전체의 74퍼센트에 해당하는 5,834점이었다. 과천관 30년 전시는 그 간 수집한 이들 소장품을 중심으로 기획되었다. 전시는 크게 '해석(확장, 관계), 순환(이

·· 국립현대미술관 과천관 30주년 특별전 시리즈 브로셔 디자인 ©mmca

온도를 디자인하다

과천관 30주년 특별전 전시 포스터 적용 시뮬레이션 ©mmca

후, 이면), 발견, 기억의 공존'으로 구성되었다. 여기에 더해진 것이 '상상의 항해'이다. 특별전의 특별전인 셈이다.

《상상의 항해Voyage of Imagination》는 국립현대미술관 과천관 30주년 특별전의 하나로 열리기는 했지만 여러 면에서 본 전시와는 결을 달리한다. 첫째, 다른 전시가 과천관이라는 현실적 공간에서 열렸다면, 상상의 항해는 온라인 전시가 주 플랫폼이었다. 둘째, 다른 전시가 주로 지나온 과거 30년을 다루었다면, 《상상의 항해》는 앞으로의 30년을 다루었다. 셋째, 다른 전시가 온전한 공식적(전시실로 명명된 공간) 전시 공간에서 열렸다면, 상상의 항해는 전시실이 아닌 과천관 3

층 통로에서 열렸다.

전시디자인에는 온도도 포함된다

30년 뒤 국립현대미술관 과천관의 건축물 또는 미술관 프로그램의 변화된 모습을 30명의 국내외 건축가들에게 의뢰하여 아이디어 제안을 받았다. 전시는 건축가들의 상상적 개념과 이미지들을 다루고, 콘텐츠 접근의 확장성을 고려해 온라인 전시를 메인으로 했다. 하지만 과천 30주년 전시를 보러온 관람객들에게도 《상상의 항해》 온라

《상상의 항해》 전 오프라인
전시 공간인 통로

과천관 층별 전시실과 외부에서 본 《상상의 항해》 전의 통로 위치 ⓒmmca

온도를 디자인하다

인 전시를 자연스레 홍보할 수 있는 오프라인 플랫폼도 함께 염두에 두고 배치하기로 했다. 오프라인 플랫폼을 구축하기에 마땅한 전시 공간을 찾지 못해 이리저리 고민하던 중 미술관 3층 통로가 반짝하며 떠올랐다. 그동안 미술관 사람들이 따로 관심을 두지 않아 버려져 있다시피 했던 공간이었다.

유리로 된 꼭대기 층의 짧은 통로. 여름이면 비닐하우스 안처럼 뜨겁게 달구어지는 곳. 이곳을 과천관의 지나온 30년과 앞으로의 30년을 잇는 전시 공간으로 활용하려는 계획은 즉각적인 반대에 부딪혔다. 전시가 진행되는 기간이 한여름인 것을 생각하면 그럴 듯도 싶은 반대였다. 유리로 된 통로는 한여름의 태양을 그대로 받고 있었고, 입구와 출구의 크기가 통로 내부 너비보다 작았기에 뜨거워진 공

.. 과천관 층별 전시실 및 내부에서 본 《상상의 항해》 통로 위치 ⓒmmca

기는 통로에 정체되는 현상이 발생했기에 실제 온도보다 유리 통로의 체감 온도는 훨씬 더 높았다. 이렇듯 통로의 온도가 높이 올라가기에 관람객들을 이곳에서 머물며 관람하게 했다가는 그 원성을 어떻게 감당하겠느냐는 만류의 아우성이 8월의 직사광선처럼 쨍쨍 들이쳤다. 사실 그때까지 그곳에서 《상상의 항해》 온라인 전시의 홍보를 위한 오프라인 플랫폼을 만들겠다는 생각은 그저 50퍼센트 정도였다. 그런데 참 희한하게도 여러 사람의 반대에 부딪히니 오기가 생겨 쨍쨍 들이친 비난의 직사광선을 반사해 주고 싶었다.

그럼 제가 "온.도.까.지. 디.자.인.하.면. 되.겠.네.요!"

압축된 시간의 통로, 30년 뒤 미래를 가다

고대 그리스 연극기법에서 비롯된 '데우스 엑스 마키나deus ex machina'라는 개념이 있다. 소설이나 드라마 같은 극작에서 도저히 풀릴 길이 없는 난관에 봉착하였을 때 신이나 천사 같은 인물이 갑작스럽게 나타나 단번에 해결해버리는 것을 말한다.

국립현대미술관 3층 유리 통로에 설치되는 《상상의 항해》를 위한 전시 플랫폼을 '압축된 시간의 통로'라는 개념으로 다음과 같이 온도를 디자인하기 위한 스토리텔링을 시작했다.

온도를 디자인하다

‥ 《상상의 항해》- 압축된 시간의 통로 콘셉트 드로잉 ⓒmmca

전체 전시장이 미술관의 지난 30년 동안 컬렉션 된 소장품 이야기
를 담아낸 것과 달리 이곳은 앞으로 맞이할 30년 후의 미술관 환경
변화(물리적 또는 상징성)에 대한 이야기를 담는다. 국립현대미술관 과
천관의 대표적 빈void 공간인 램프코어와 중앙홀을 매개하는 3층의
브릿지 통로 공간를 이번 프로젝트를 통해 재구성한다. 이곳은 지난
30년 동안 과천관의 상징이었던 백남준의 〈다다익선〉과 과천관 30
주년 특별전을 기념해 중앙홀에 새로이 설치한 작가 이불의 〈취약할
의향〉을 시각적으로 연결하는 장소이기도 하다. 이 두 거대한 유토피

《공간 변형 프로젝트-상상의 항해》

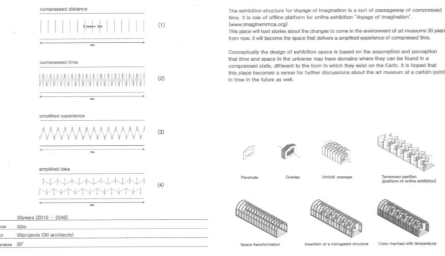

ˑˑ 《상상의 항해》–압축된 시간의 통로 콘셉트 다이어그램 ⓒmmca

아와 디스토피아를 잇는 상징 축 위에서 《상상의 항해》는 증폭된 시간의 경험을 압축적으로 전달하는 매개 공간이 된다.

우주에서의 시간과 공간 경험이 지구에서의 그것과 달리 '시간과 거리가 압축된' 영역이 존재 할 수 있다는 가정과 인식을 토대로 통로의 단점인 높은 온도를 해결하는 공간 스토리텔링이 시작되었다.

1년을 1미터라고 가정하자. 온라인 전시에서 다루고 있는 시간은 30년 뒤 미래의 이야기이다. 그렇다면 미래 30년 후로 가기 위해 우리는 30미터를 가야 하는 것이다. 그러나 통로의 길이는 딱 15미터였다. 축지법에서 특정 지점으로 빠르게 도달하기 위해서는 속도를 높

《상상의 항해》- 압축된 시간의 통로 전시 전경

이는 것이 아니라 땅을 접어가며 이동하는 것이라는 무협지의 표현이 떠올랐다. 그렇다면 15미터의 유리통로 안에 30미터의 길이의 구조를 주름잡아 넣으면, 그렇게 해서 우리가 통과하는 길이가 30미터가 된다면 우리는 통로를 건너 미래 30년 후로 도달하게 되는 것이다.

일단 통로 끝에 《상상의 항해》온라인 전시에 접속 가능한 컴퓨터를 설치하자.

그럼 다시 통로 이야기로 돌아와 이번엔 물리적 생각으로 논리를 구성해 보자. 15미터 유리 통로 안에 30미터의 길이를 접어 넣었다면 내부에 압축된 시간과 거리를 이루는 수많은 소립자(?) 또는 분자

《공간 변형 프로젝트-상상의 항해》

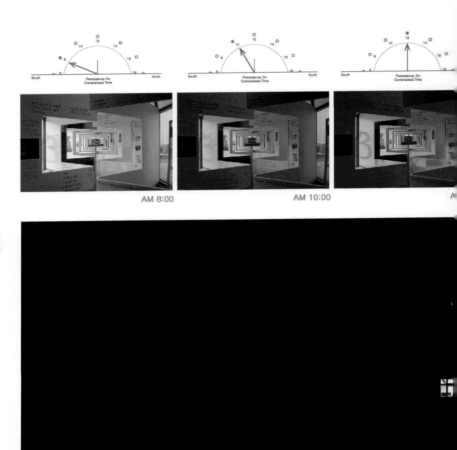

.. 태양의 고도에 따라 시시각각 변화하는 '압축된 시간의 통로' 공간의 색채 변화

들은 각기 고유한 운동 에너지를 가지고 있을 테고 압축된 통로 속에서 다른 분자들과 부딪히며 열에너지를 낼 것이다. 그러하기에 통로의 온도는 30도가 넘는 열에너지를 갖게 된다는 논리였다. 그런데

온도를 디자인하다

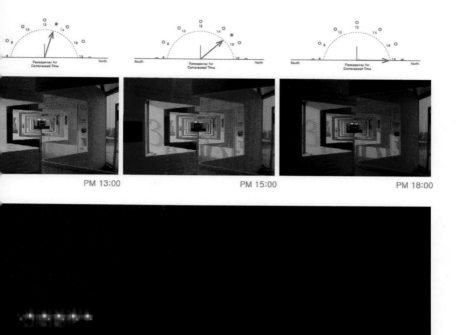

PM 13:00 PM 15:00 PM 18:00

이 공간의 배경이 된 이야기를 통로 영역 어딘가에 적어 둔다 해도, 그
것을 읽지 않고 접근한 관람자는 불만을 제기할 여지가 아직 남아 있
었다. 그렇다면 멀리서 이 통로를 진입하기 전부터 온도를 감지하게 하

《공간 변형 프로젝트-상상의 항해》

자는 생각이 들었다. 그래서 햇빛이 투과되는 유리창에 붉은 셀로판 시트를 붙이게 되었다. 통로는 햇빛을 받으며 붉은 색감으로 물들었다. 누구나 한눈에 통로의 열기가 후끈할 것이라는 것을 짐작하기에 충분했다. 그에 더하여 밉기만 하던 한여름의 뜨거운 태양은 시간 때에 따라 고도를 달리하며 공간의 색채를 변화시켰다.

> 30도가 넘는 30미터(1미터=1년)의 압축된 시간의 통로를 지나 30년 후 미래 미술관 이야기를 국·내외 30명 건축가의 30가지 재미난 아이디어를 만나러 가자.
>
> _디자인 컨셉트 노트 중에서

주어진 상황에 난관이 있다면 말을 걸어 보자. 무엇을 원하는지. 내 편으로 만들기를 작정하고 다가서면 걸림돌은 반드시 디딤돌이 되어 돌아온다는 나의 믿음을 다시 확인하는 기회가 되었다.

이렇게 하여 통로의 단점은 즐거운 경험 장치가 되었고 유리 통로 속 주름 잡힌 30미터의 구조물은 건축가들이 상상하는 미술관의 새로운 이미지를 전개하는 임시 플랫폼으로 변화했다.

풀릴 것 같지 않았던 이 난관에서 '압축된 시간의 통로' 콘셉트는 '데우스 엑스 마키나'가 되어 주었다. 그래도 천만다행했던 것은 14미터나 23미터가 아니었다는 것. 만약 길이가 그랬다면 단 한 번으로 끝낼 거리 계산을 고차방정식으로 풀 듯 해야 했을 테니.

온도를 디자인하다

불과 15미터의 길이의 이 작은 통로 공간은 전시 동안 수많은 관람자들에게 가장 인상 깊고 홍미로웠다는 평가를 받았고, 독일 디자인 어워드, 아시아 디자인 어워드 등 출품하는 국제 어워드를 모두 휩쓸었다.

"전시디자인을 통해 관람자의 시야가 어떻게 확장되고
최종적으로 전시에 능동적 주체가 되는지,
그 과정을 좀 더 면밀히 살펴보고 체득하게 한 경험이었다."

기록되는 현장

어반 매니페스토 2024
2014. 12. 29 ~ 2015. 1. 31
통의동 온그라운드 갤러리,
커먼 빌딩, 보안여관

젊은 건축가들의 미래도시 비전을 공유하다

젊은건축가포럼코리아(YAF, Young Architects Forum Korea, 위원장 하태석)는 2014년 12월 29일부터 2015년 1월 31일까지 젊은 건축가 40여 명의 도시에 관한 생각과 건축 작업에 담긴 태도를 살펴보는《어반 매니페스토 2024》전을 열었다. 이 전시를 연 YAF는 역대 대한민국 신인 건축가상 및 젊은 건축가상을 수상한 건축가들이 주축이 되어 "젊은 건축가들이 공공 참여를 통해 일상에서 누릴 수 있는 건축 복지와 미래의 문화재 창출로 좋은 동네와 도시를 함께 만드는 데 기여하고자" 2011년 12월에 결성한 단체이다.

《상상의 항해》전이 국립현대미술관 과천관의 30년 앞을 바라본 것이라면《어반 매니페스토 2024》전은 서울을 비롯한 우리나라 도시로 범위를 크게 확대했고 대신에 시간은 10년 앞을 상정했다. '매니페스토manifesto'는 구체적인 예산과 추진 일정을 갖춘 선거 공약이다. 선거와 관련하여 유권자에 대한 계약으로서의 공약, 곧 목표와 이행 가능성, 예산 확보의 근거 등을 구체적으로 제시한 공약을 말한다. 어원은 '증거' 또는 '증거물'이라는 의미의 라틴어 마니페스투 manifestus라고 한다. 이것이 미술에서는 20세기 들어 유럽 각지에서 일어난 새로운 예술 운동들의 정신과 의도를 밝히는 글을 이르는 말로 쓰이고 있다. 예술의 한 장르인 건축 분야가 2014년에 10년 뒤인 2024년의 모습은 이러할 것이라고 세상에 밝힌 약속이 바로《어반

매니페스토 2024》전시이다.

이 전시는 단체가 결성된 2011년부터 2014년까지 3년간, '컨퍼런스 파티'를 통해 발표한 작업들을 아카이빙하고 미래 도시에 대한 젊은 건축가들의 비전을 공유하고자 마련되었다. 장소는 서촌에 위치한 온그라운드 갤러리, 보안여관, 커먼 빌딩 등 세 곳에서 진행되었는데 아카이브와 포럼을 결합한 새로운 형식을 시도했다.

세 곳에서는 각기 다른 프로그램을 운영했다. 온그라운드 갤러리에서는 3년간 컨퍼런스 파티에서 다룬 건축일상, 공공주거, 에코 건축, 건축 확장, POP, 일렉트로닉, 융합, FUN, 동네 등의 주제를 '일상 건축' '확장 건축' '유희 건축' '협력 건축'이라는 범주로 재구성했다. '일상 건축Architecture Everyday'은 평범한 건축, 동시에 더 나은 삶을 만들어 나가는 지금 여기의 건축을, '확장 건축Architectural Expansion'은 경계를 확장하고 사회와의 접점을 넓혀가는 건축을, '유희 건축 Architectural Amusement'은 즐겁고 유쾌한, 통속적이면서도 재미있는, 하지만 대중과의 거리를 좁혀가는 건축을, '협력 건축Collaboration of Architecture'은 다른 분야와의 유연한 협업을 통해 건축의 의미를 전달하는 건축을 다루었다. 1960년대부터 현재까지 우리나라 젊은 건축가들의 궤적을 연도별로 살펴보는 그래픽 작업을 전시 도입부에 선보여 세대별 젊은 건축가들의 활동과 가치 변화를 추적했다.

80여 년 전 서정주, 이중섭 등 문화예술인들이 머물렀던 유서 깊은

여관이었다가 이후 전시 공간으로 바뀐 보안여관에서는 온그라운드 갤러리에서 전시되는 '일상 건축' '확장 건축' '유희 건축' '협력 건축' 자료에 담긴 생각들을 토대로, 2024년 서울의 미래를 고민하는 젊은 건축가의 제안이 영상, 이미지, 텍스트로 펼쳐졌다. 우리가 사는 도시의 미래를 제시하는 매니페스토 건축가들은 '우리가 미래를 함께 이야기하고 꿈꿀 때 미래는 현실이 된다'는 생각을 바탕으로 십년 후 가까운 미래의 서울에 대한 새로운 선언들을 펼쳐 보였다. 젊은 건축가들은 때론 솔깃하고 때론 이상적인 아이디어를 제안했다. 공원이 100개 있는 있는 서울을 꿈꾸는 건축가도 있고, '어떻게 하고 싶은가'와 '어떻게 해야 하는가' 사이의 절충점에 대한 고민의 흔적도 있었다. "이기적 건축이 모여 만든 이타적 도시"를 말하는가 하면, "규칙과 불규칙 사이의 긴장감을 즐기자"는 제안도 있었다.

커먼 빌딩 4층은 젊은 건축가들에 대한 스크랩 자료 등 이들의 면모를 두루 살펴볼 수 있는 소개 자료로 채워진 라운지 공간이다. 이곳에서는 1월 한 달간 네 차례 목요일마다 네 개의 전시 주제와 관련하여 젊은 건축가, 중진 건축가, 문화 예술계 인사들이 함께 하는 토크 프로그램이 진행되었다.

대안의 대안

내용 대 형식이라는 오래된 화두는 쉽게 풀릴 문제가 아니다. 이러한 상황의 화두는 《어반 매니페스토 2024》에도 등장했다. 《어반 매니페스토 2024》는 미술관이 아닌 보안여관과 같은 이른바 대안 공간에서 이루어졌다. 미술관과 대안 공간을 구별하는 기준은 여러 가지가 있겠으나 크게는 작품을 돋보이게 하는 전시 목적 공간이냐, 장소의 목적을 다하고 새롭게 전시의 임무를 부여받은 공간이냐는 점이다. 미술관은 작품에 공간을 맞출 수 있지만, 대안 공간에서는 (변경 불가능한) 주어진 조건에 최대한 머리를 써서 작품을 조화롭게 앉혀야 한다. 이 전시는 주로 미술관에서만 전시 공간을 기획해온 나에게는 대안 공간이라는 새로운 장소와 전시 콘텐츠가 어떻게 조화롭게 대응하며, 또 그에 따라 관람자와 소통을 어떻게 확장할지를 고민하게 했던 소중한 기회였다.

내용과 형식, 전시 공간의 조건

전시 공간 기획에서 고려해야 할 점은 크게 세 가지였다. 첫째는 예산. 대안 공간이라도 구상에 맞춰 새롭게 탈바꿈하려면 어느 정도의 예산이 필요했다. 둘째는 '작품'이 놓이는 '무대'의 성격이 화이트 큐

∵ 통의동에 있는 전시장 세 곳의 위치

∵ 디자인 개념도 '무엇을 남길 것인가?'

기록되는 현장

브 공간과는 달리 주어진 조건의 인상이 강하다는 점이다. 공간의 주어진 조건을 최대한 활용하여 작품을 배치해야 하는 것이 미술관 전시와는 달리 풀어야 하는 큰 숙제였다. 셋째는 분산된 장소. 하나의 전시이므로 같은 큰 주제 아래 세부 주제가 마련되고 큰 주제와 세부 주제를 세 곳의 장소에서 때로는 일사불란하게 때로는 개성 있게 구현해야 하는 것도 풀어야 할 과제였다. 이 세 가지 과제는 서로 얽혀 있는 것이어서 동시에 접근하는 것이 필요했다. 적은 예산으로 전시 전문 공간이 아닌 곳에서 그것도 이곳저곳에 있는 것들을 마치 미술관의 집중된 공간처럼 변모하게 하는 것이 내게 부여된 (또는 해내야겠다는 결기를 품게 한) 미션이었다.

　먼저 공간 조건이 각기 다른 세 장소의 환경을 분석하여, 변경이 필요한 부분과 그대로 살려야 할 부분을 구분했다. 해결해야 하는 부분이 무엇인지, 장점이 될 조건은 무엇인지, 배경이 될 부분을 분별하면서 여러 전시물을 어떻게 배치할지를 계획했다. 또한 이 전시는 전시 이후 무엇을 남길 것인지를 처음 계획 단계부터 참여하는 건축가들과 함께 고민했다. 현장에서 전시가 끝나고 남겨질 기록에 어떻게 전시 주제의 정체성을 부여할 수 있는가를 실험해 보기로 했다.

　통의동에 위치한 온그라운드 갤러리는 일제가 이 땅에 남긴 적산가옥을 개조한 곳이다. 목재 천장 구조 틈 사이로 빛이 새어 들어왔고 공간에는 자연스럽게 빛의 결이 생겨났다. 갤러리 내부는 네 개의 작은 전시실로 구획되어 있었다.

.. 온그라운드 갤러리와 커먼 빌딩 공간 모습

두 번째 주어진 공간은 커먼 빌딩 옥상층 공간이다. 햇빛을 천장 목재 구조의 틈으로 걸러서 받는 적산가옥 온그라운드 갤러리와는 달리 건물 꼭대기 층에 있고 창이 큼지막하여 광량도 풍부했다.

세 번째 공간인 보안여관은 전시 공간으로 쓰기 위해 방으로 구획 했던 구조를 허물어 일부의 벽과 목재 골조만 남겨져 있었다. '편안 함을 보장한다' 곧 보안保安이라는 여관 본연의 역할에 잘 맞는 이름

.. 보안여관 공간 모습

기록되는 현장

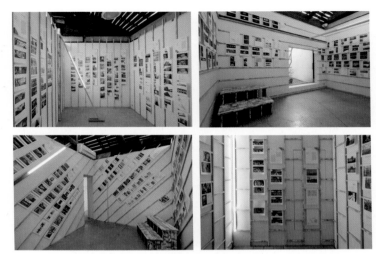

을 가진 이곳은 1942년에 생겨나 2005년에 여관으로서의 생명을 다했다. 사람으로 치면 환갑 나이도 더 넘긴 유서 깊은 곳이다. 그런 만큼 건축 양식은 예전의 것이고 세 공간 중에서 빛 조건이 가장 열악했다.

온그라운드 갤러리에서는 네 개의 주제(일상 건축, 확장 건축, 유희 건축, 협력 건축)를 작은 전시실 네 곳에 각각 배치했다. 주제마다 200장 정도의 건축 프로젝트 이미지를 B5 크기 용지에 출력해 천장을 통해 들어오는 빛의 패턴과 조응할 수 있도록 세로, 가로, 사선, 맞물린 선 배열 형식으로 배치해 방마다 시각적 패턴이 만들어지도록 했다. 이렇게 주제별 배열 패턴을 계획한 것은 먼저 추운 겨울 진행되는 전시

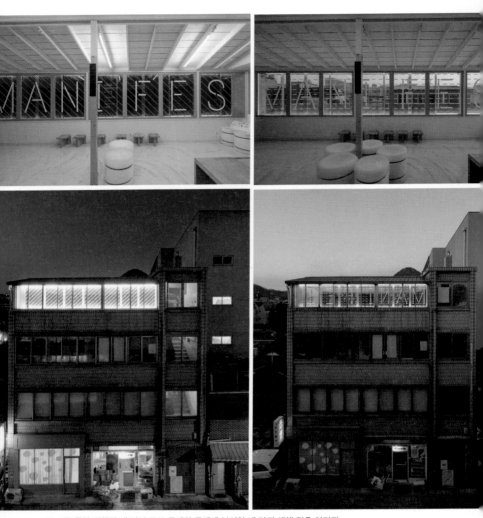

. 4주 동안 진행된 네 가지 토크 주제와 주제에 부여한 네 가지 색채 적용 이미지

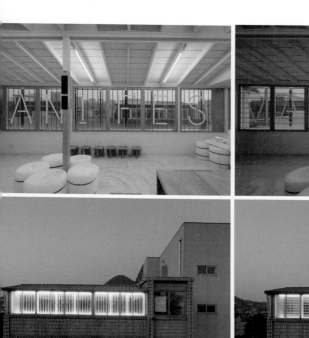

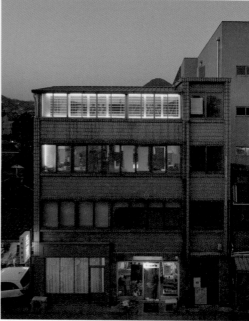

이기에 잠시 들른 관람객일지라도 방마다 각기 다른 주제로 전시됨을 한눈에 보여 주고자 한 것이다. 이러한 주제별 자료 배열 패턴은 커먼 빌딩에서 진행된 네 차례의 주제 토론 때에도 각 주제와 패턴을 짝지어 시각적으로 전시와 토론 주제의 연계성을 높였다.

즉 1주차 일상 건축 토론에서는 세로, 2주차 확장 건축 주제는 가로, 3주차 유희 건축 주제는 사선, 4주차 협력 건축 주제에는 맞물린 선 배열을 윈도우 그래픽 요소로 활용했다. 커먼 빌딩 옥상은 빛이 풍성한 장소이므로 햇볕이 좋은 날엔 그래픽을 붙인 창을 통해 토론 장소에 패턴의 그림자가 드리워졌다. 또한 매주 달라진 주제에 맞추어 창문 색을 푸른색, 녹색, 붉은색, 노란색으로 변화를 주어 공간의 느낌을 다르게 했다. 떨어져 있는 온그라운드 갤러리와 커먼 빌딩의 공간, 거기에 전시된 전시물과 토론의 주제들은 가로-세로-사선-복합 패턴과 네 가지 각각 다른 색으로 연결과 구분이 선명해졌다. 이 계획대로면 현장에 참석한 사람은 네 번의 달라지는 공간 분위기를 경험하는 셈이다. 이를 통해 현장에 참석한 사람들이 변화하는 주제를 인식하고 현장에서 자신의 핸드폰으로 사진을 찍어 기록한다면, 그들은 그날의 색이 필터처럼 적용된 동일한 기록물(사진)을 갖게 되는 셈이다.

건물 밖을 지나가는 사람들도 창문 컬러가 바뀌었음을 보고 현장에서 일어나는 이벤트가 변화했다고 여겼을까? 서촌 토박이 중에 눈 밝은 이는 아마도 그랬으리라.

기록되는 현장

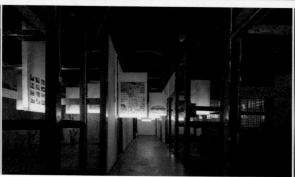

‥ 보안 여관 내·외부 전시 전경

보안여관에서는 방을 구획했던 구조 사이를 관람자가 거닐며 건축가들이 제시한 도시의 미래 비전을 마주할 수 있도록 했다. 조도를 제대로 갖추지 못한 점은 이미지마다 배너 중앙부에 개별 조명을 달아매는 방식hanging으로 해결했다.

·· 이탈리아 『도무스』 매거진 홈페이지에 소개
된《어반 매니페스토 2024》

기록되는 현장

우연이 맺은 기회, 도무스 표지를 장식하다

조건이 서로 다른 공간. 공간의 특성과 작품을 어떻게 조화롭게 이용해 관객에게 새로운 경험을 제공해야 할지 고민했던 전시였다. 어쩌면 이것은 '감상'이라기보다는 일종의 '경험'이었다. 전시디자인이 전시에서 하는 역할은 무엇인지, 전시디자인을 통해 관람자의 시야가 어떻게 확장되고 최종적으로 전시에 능동적 주체가 되는지, 그 과정을 좀 더 면밀히 살펴보고 체득하게 한 경험이었다.

소규모 예산으로 장소가 마땅치 않아 어렵사리 섭외된 세 곳의 대안 공간에서 연말에 추운 겨울날 열린 전시였다. 하지만 이 전시는 우연히 들른 한 외교 대사와 그의 지인인 이탈리아 『도무스』 매거진 편집장의 눈에 띄어 2015년 새해 『도무스』 홈페이지를 장식하는 행운을 얻었다.

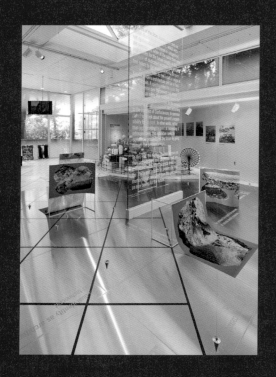

"나는 이 공간을 열린 무대처럼 초청하고 환대하는 분위기로 만들고 싶었다.
이 영역은 한국관 전체에서 중앙에 위치하며 스테인리스 스틸,
하프 미러 마감을 이용해 영역의 깊이를 확장시켰다."

한국 건축계의
과거와 미래의
이야기를 담다

2018 베네치아 건축 비엔날레 한국관
《국가 아방가르드의 유령》
2018. 5. 26 ~ 11. 25
이탈리아 베네치아 자르디니 공원 내 한국관

베네치아에서 열린 주술적 천도제

2018년 5월 26일부터 베네치아에서 열린 건축 비엔날레의 한국관은 '유령'을 내세웠다. 1960년대 한국 도시 계획의 기초를 세우며 '일본 오사카 엑스포70 한국관', '여의도 종합 개발 계획', '세운상가(원남로-퇴계로 계획안)', '구로 산업 박람회' 등 굵직굵직한 국가적 프로젝트를 주도했던 한국종합기술개발공사(KECC, 이하 '기공')의 프로젝트를 새로운 해석과 가치 조명을 통해 소환하고자 했다.

한때 국가를 대표하는 거대한 공기업이었지만 50여 년이 지난 2018년에는 자료나 실체가 거의 남아 있지 않아 명맥이 끊어졌으나 차마 죽지 못한 유령 같은 존재. 김중업과 더불어 한국을 대표하는 건축가인 김수근이 2대 사장으로 재직하며 김석철, 유걸, 윤승중, 김원 등 지금 한국을 대표하는 건축가들이 도시계획부 팀원으로 활동했던 곳. 그러나 당시 20~30대였던 이 혈기 방장한 젊은 천재들은 국가에 억눌려 꿈을 활짝 펼치진 못했다. 구천을 여태 떠도는 1960년대 "기공"과 그 안에서 비상하려 했던 천재들의 모습은 2018년에 와서야 세계 미술의 중심 베네치아에서 전 세계 건축인들 앞에 이른바 '주술적 천도제'로 활짝 펼쳐졌다. 이 제의에 동원된 영매는 김경태, 김성우, 서현석, 설계회사, 정지돈, 최춘웅, BARE 등 건축가와 건축 비평가, 소설가, 미디어 아티스트였다. 이승(1960년대)에서 살았으나 온전하지 못한 삶이었던 "기공"과 그 소속 건축가들은 이들의 입

한국 건축계의 과거와 미래의 이야기를 담다

과 글을 빌려 다시 소환되었다.

현실로 다가온 꿈, 베네치아 건축 비엔날레

베네치아 비엔날레는 세계 현대미술계에서 미국의 휘트니 비엔날레,
브라질의 상파울루 비엔날레와 함께 세계 3대 비엔날레로 꼽힌다. 베
네치아 비엔날레는 세계에서 가장 유서 깊은 비엔날레로 '모든 비엔날
레의 어머니'로 불리는데, 2년마다 개최되는 미술 전시회를 의미하는
비엔날레가 여기에서 비롯되었기 때문이다. 1895년 이탈리아 국왕 부
처의 제 25회 결혼기념일을 맞아 베네치아 시가 창설한 미술 전시에
서 출발해, 시의 남동쪽 자르디니 공원 내 10만평 부지 위에서 펼쳐
지며 제2회 파리 박람회의 운영 방식을 차용해 국가관별로 전시회가
열린다. 이 때문에 '미술 올림픽'이라고도 불린다. 각 국가관 전시에는
보통 60여 나라가 참가하는데 독립된 국가관을 가진 국가는 27개에
불과하다. 그중 한국관은 베네치아 비엔날레가 100주년을 기념하던
1995년에 27번째 국가관으로 건립되었다. 비록 작은 규모이지만 세계
미술의 중심에 한국 미술(건축)을 알릴 수 있는 항구적 기지를 마련
했다는 점에서 매우 큰 의미를 지닌다. 한국관을 마지막으로 자르디
니 공원에 국가관은 더 이상 들어서지 않았다. 이 27개국 외엔 공원
바깥 베네치아 시 곳곳에서 장소를 빌려 전시한다. 자르디니 공원 내

《국가 아방가르드의 유령》

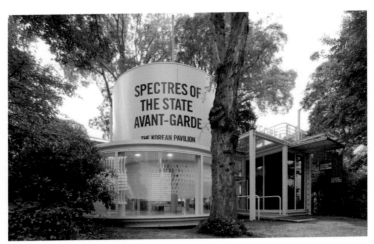

 베네치아 자르디니 공원 내 한국관 모습

에 있는 국가관 중에서 아시아 국가는 한국과 일본뿐이다.

한국관은 독일관과 일본관 사이 약간 뒤편에 위치해 있다. 자연 환경을 해치지 않아야 한다는 베네치아 비엔날레의 규정을 적절히 이용해 건축가 김석철(KECC '기공' 소속이었다!)은 좁은 부지에 마치 공원 안 숲속에 낯선 외계 비행체가 착륙한 듯, 유리와 금속을 주재료로 구불구불한 구조의 '집'을 지었다. 집이라고 한 것은 화이트 큐브가 있는 일반 미술관과는 다른 형태이기 때문이다.

문화체육관광부 소속의 한국문화예술위원회에서 운영하는 한국관은 1995년 개관 이후 지금까지(2018년 기준) 미술 전시 57회, 건축 전시 16회를 열었다. 한국문화예술위원회는 운영위원회를 조직하고

한국 건축계의 과거와 미래의 이야기를 담다

운영위원회에서 예술 감독(커미셔너commissioner)을 선출한 다음 이 예술 감독이 참여 작가를 선정하는 방식으로 미술전과 건축전이 2년 단위로 번갈아 진행된다.

베네치아 건축 비엔날레는 1980년에 베네치아 미술 비엔날레로부터 분리되었다. 회화, 조각, 설치미술, 건축 등으로 이루어진 베네치아 비엔날레에서 건축이 이때부터 독자성을 가지게 된 것이다. 나는 바로 이해 1980년에 태어났다. 국립현대미술관에서 근무하기 시작한 2010년부터 품어왔던 베네치아 건축 비엔날레 한국관 공간 설계의 꿈은 내가 예정했던 시간보다 훨씬 앞선 2018년에 내 앞의 현실이 되었다. 막연했던 꿈이 현실이 되니 감사와 기쁨도 잠시, 먼저 있었던 14회 베네치아 건축 비엔날레에서 한국관이 최고의 영예인 황금사자상을 탔던 터라 이번엔 털사자라도 한 마리 잡아 데려오리라 다짐했다. 나는 '자유 공간'이라는 주제와 한국관 비엔날레 준비팀이 설정한 '국가 아방가르드의 유령' 주제 분석에 들어갔다.

국가 아방가르드, 해석의 관계

《국가 아방가르드의 유령Spectres of the State Avant-Garde》은 건축가만이 아닌 건축 비평가, 건축 기획자 등이 합심한 전시다. 미술은 작가와 큐레이터의 역할이 구분되어 있지만 건축 분야는 건축가가 작가

이자 공간 디자이너이면서 동시에 큐레이터로 일하는 경우가 많다. 1980년 미술 비엔날레에서 독립된 베네치아 건축 비엔날레에서 한국관은 대부분 건축가 중심으로 구성되었다면, 기억하기로 2014년 이후 전시는 예술 감독을 중심으로 건축 비평가와 건축 큐레이터 등 각 영역 전문가들의 명확한 역할 분담과 협업을 통해 만들어졌다. 특히 2018년 전시는 주제를 다듬기 위해 무려 아홉 차례에 걸쳐 리서치 포럼을 여는 등 열정을 쏟아 부어 만들어진 협업과 땀의 결과물이었다.

2018 베네치아 건축 비엔날레의 전체 주제는 '자유 공간'이다. 여러 나라에 본인들이 일군 자유의 공간을 주제로 이야기하자는 것인지, 그렇지 않으면 자본에 의해 휘둘리고 정치적 방향성에 따라 공간이 재단되어 버리는 현실의 상황을 비판하자는 것인지 꽤나 광범위하고 의미심장한 주제였다. 여러 국가관에서는 이 '자유 공간'이란 주제를 다양하게 해석하고 받아들여 휴식 공간을 만들기도 하고, 이름 그대로 공간을 비워 둔 전시장도 꽤 있었다. 반면에 우리는 한국이 독재로부터 민주화로, 척박한 경제 환경으로부터 산업화로 압축적 전환을 이룬 출발 선상인 1960년대의 공간과 상황을 설정했고, 이를 펼쳐 보여 이 주제에 부합하고자 했다. 1960년대 '기공'의 젊은 천재들이 애초에 구상했던 자유 공간은 수십 년의 시간의 더께가 쌓이고 나서야 자유 공간으로서 시민 공간을 이야기할 수 있는 환경이 마련되었다.

1960년대는 한국의 현대 건축과 국가 간의 복잡 미묘한 관계를 살

한국 건축계의 과거와 미래의 이야기를 담다

펴볼 수 있는 적절한 시대적 무대였다. 1961년 5·16쿠데타로 권력을 장악한 일단의 군인들은 '근대국가 건설'이라는 사명감으로 정권 찬탈을 정당화하려 했다. 권력은 조급했다. 거대하고 화려한 건축과 도시 설계를 통해 국민들의 마음을 사로잡으려 했고 이 역할은 젊고 열정이 있는 건축가들에게 주어졌다. 권력자들이 손가락으로 그린 그림을 현실에 구현하는 일을 '기공'이 맡은 것이다.

이때 이루어진 일들은 아쉽게도 온전한 자료로 남지 못했다. 2018년에 50년이 더 지난 이야기를 하기 위해서는 남겨진 기록이 너무 부족했다. 따라서 이야기의 '근거 자료' 확보를 위해서는 당시 여기에 몸담고 있었던 이들의 생생한 증언이 필요했다. 안타깝게도 증언해 줄 수 있는 그때의 사람들은 거의 사라졌다. 이 시대를 증언할 수 있는 증인들이 대부분 1920~30년대 생이라 이들의 이야기를 기록할 수 있는 거의 마지막 기회였다. 자료가 없기 때문에 결국 구술에 의존할 수밖에 없었던 것이다.

한국관 주제는 '국가 아방가르드의 유령'이다. 아방가르드는 기성의 예술 관념이나 형식을 부정하고 혁신적 예술을 주장한 예술 운동으로 20세기 초에 유럽에서 일어난 입체파, 미래파, 다다이즘, 초현실주의 등을 통틀어 일컫는다. 한국관이 내건 '국가 아방가르드'는 세 가지 의미로 해석될 수 있다.

하나는 국가 스스로가 아방가르드 역할을 했다는 것이다. '원산지'인 유럽에서의 아방가르드는 국가가 아닌 예술가들에 의해 주도된

《국가 아방가르드의 유령》

반면 한국관이 설정한 아방가르드의 주체는 당시의 국가 권력(과 이를 뒷받침한 '기공')이다. '아방가르드'라는 단어를 '국가'가 앞에서 수식하는 구조인 영문 제명 'The State Avant-Garde'가 이를 말해 준다. 1960년대는 한국 전쟁의 상흔이 채 아물기 전이므로 국토가 폐허나 다름없었다. 폐허는 흰 종이이다. 무엇이든 그릴 수 있고 여기에 그려진 그림은 그 누구도 그려 본 적이 없기에 국가는 그 자체로 '전위(아방가르드)'의 지위를 획득했다. 아무도 밟지 않은 눈길을 국가가 '기공'을 이끌며 밟은 셈이다.

다른 하나의 해석은 '국가state'와 '아방가르드'는 대등하게 병치되었고 이렇게 되면 아방가르드의 주체는 '기공'이 된다. 이 경우에는 (국가) 권력 대 ('기공'의) 상상력, (경직된 국가) 체제 대 (자유로운) 유토피아라는 대립각이 형성될 수 있다. 이 두 번째 해석이라야 "이 둘이 빚어낸 갈등과 모순을 드러내고 이 속에서 새로운 시민 공간-자유 공간의 가능성을 모색한다"는 기획 의도에 적합해진다.

세 번째 해석은 앞선 두 해석의 혼합이다. 국가는 '국가 건설'이라는 큰 방향을 설정하고 '기공'이 뛰어놀 수 있는 마당을 제공했으며, '기공'은 국가 건설이라는 명제를 실질적으로 이끈 주체였다는 것이다. '기공'의 일원이었던 건축가 김원의 "내가 20대 때 서울에는 아무것도 없었다. 미래 도시에 대한 확신이 없으면서도 그려 나갔다. 그러면 곧바로 실제로 지어졌다. 불안하고 무서운 상황이었다"는 회고담이 그 근거가 될 수 있다.

한국 건축계의 과거와 미래의 이야기를 담다

국가와 '기공'은 때로는 주종의 관계로 또는 대등한 관계로, 선도자로서 또는 집행자로서, 국가 건설 도상에서 뿌듯한 성취와 그 사이사이 생겼던 미진함이 교차한 관계로 결론지을 수 있겠다. 이 경우 '유령'은 이 둘 사이에서 형성된 아쉬움이 될 것이다. 월간지 『공간』은 둘 사이의 간극을 이렇게 적절히 표현했다. "건축가 김수근은 알지만, 한국종합기술개발공사는 모른다. 오늘날의 세운상가, 여의도, 엑스포70 한국관을 우리는 쉽게 떠올리지만, 실현되지 못하고 사라진 건축의 청사진은 알지 못한다."

자유 공간, 지워진 청사진

2018 베네치아 비엔날레 한국관은 1965년 설립된 국영 건축 토목 기술 회사인 '기공'이 주도했던 '엑스포70 한국관', '여의도 종합개발계획', '세운상가', '제1회 국제무역 박람회' 네 가지 프로젝트를 담았다. 1960년대의 서구에서는 건축 실험실이라고 불러도 좋을 만큼 사람들의 눈을 휘둥그레 만드는 낯선 건축물들이 각축을 벌이듯 들어섰다. '기공'에서 구상한 여러 프로젝트들도 이 영향을 받았다. 당연하게도 이 영향권에 들어 있던 일부 구상은 몽상적 색채를 띨 수밖에 없었다.

이와는 반대로 관료들이 명확히 방향을 설정하면 여기에 맞춰 프

로젝트의 내용은 대단히 현실적인 것이 되었다. 스펙트럼의 좌우가 이 시대의 상황에 따라 불가피하게 매우 넓었던 '기공'의 여러 프로젝트는 한국의 도시 토대를 만들고 틀을 형성했다. 한국관이 다룬 4개의 프로젝트는 관료의 의도와 건축가의 이상, 현실의 모순이 함께 뒤엉켰던 이 스펙트럼의 어느 곳에 있다.

일본 오사카에서 열린 엑스포 현장에서 한국을 과시하고자 했던 '엑스포70 한국관' 프로젝트에는 '기공', 미래학 포럼, 인간환경개발연구소가 참여했다. 관료적 경직성에 인문, 사회, 예술이 버무려져 국가가 강요하는 틀과 건축가와 예술가가 그리는 미래 사이를 표류했다. 한국이라는 '국가'를 외국에 조급하게 홍보하는 무대였다.

여의도라는 큰 화판에 상상의 날개를 마음껏 휘저은 여의도 종합개발 계획은 군부 권력이 그린 장밋빛 미래가 '기공'의 시선으로(또는 생각으로) 투영되었다. '자유 공간'이 마련된 유토피아적 이상 도시는 계획상의 그림에서는 구현되었지만 결국에는 군사 퍼레이드를 위한 광장으로 낙착되고 만다. 시민적 공간이 권력을 과시하는 공간과 한데 뒤엉킨 것이다. '이상'에서 출발하여 '현실'로 추락한 여의도에서는 1960년대 근대화 과정에서 사라진 공공 공간의 가능성을 되묻는다.

세운상가는 서울 4대문 안 도시의 심장부를 남북으로 종단(네 개 블록에 걸쳐 있는 서울에서 가장 긴 구조물이다)하며 외과적 수술에 비견되게 외관부터 획기적으로 뒤바꾼 도심 재개발의 상징이다. 새로운 생태계가 조성되길 기대하며 바다에 던져 넣는 어초처럼 세운상

한국 건축계의 과거와 미래의 이야기를 담다

가는 당초에는 도심 재개발(이미 있던 것들을 축출)을 촉발시킬 진원지(당시 최고급 아파트가 여기에 들어섰다)로 설정되었다. 그러나 역설적이게도 세운상가는 쫓아내고 싶어 했던 '구시대의 군소 영세업체'들이 오히려 둥지(보통의 슬럼이 단층인데, 이곳은 고층의 '입체 슬럼')를 틀게 했다. 오히려 젠트리피케이션을 막아서는 방파제가 되었고, 굳건히 최종적으로 남게 된 거대 구조물(세운상가는 이제, 언제나 제자리에 있는 자연과 같은 위상을 얻었다)은 '재활용'의 여러 가능성을 열어 주목의 대상이 되었다.

구로 산업 박람회는 총칼로 찬탈한 정치권력의 정당성을 경제 개발과 발전으로 획득해 보겠다며 과시하는 자리였다. 쿠데타 세력이 초단기간에 이룬 '빛나는' 경제 개발과 발전을 뽐내는 자리였으므로 이 고도 성장이 짙게 드리운 그늘은 가려야 했다. 박람회 종료와 더불어 걷힌 선전판은 칙칙한 어둠을 드러내었고 구로는 50년 동안 소외된 노동자와 이주민의 터전이 되었다. 엑스포70 한국관과 여의도 종합개발계획이 거의 백지상태였던 당시 상황에서 국민들에게 펼쳐 보인 장밋빛 유토피아의 미래였다면, 세운상가와 구로 산업 박람회는 1961년 쿠데타 이후 몇 년간의 극히 짧은 시간 동안 군부가 절치부심하며 현실 속에 구현한 경제 개발의 증거였다.

2018 베네치아 비엔날레 한국관은 1960년대 당시의 의도와 실현 사이, 그리고 이상과 현실 사이의 불협화음을 드러낸다. 그리고 이 토대 위에서 지금도 우리 눈에 보이는 현실의 공간(세운상가와 여의도)과

기억(엑스포70과 구로)으로만 남아 있는 개념적 공간을 이제는 시민의 '자유 공간'으로 만들 수 있을지를 질문하고 제안한다. 1960년대에 형성된 인프라와 거대 구조물은 삭제할 수 있는 것이 아니라 현실의 조건이며, 탈脫 발전국가, 탈 국민국가 시대의 시민적 공간은 국가 아방가르드의 유산과 폐허 위에서 찾을 수 있다고 2018년 베네치아 비엔날레 한국관은 말한다.

한국관에는 전통적 의미의 아카이브(자료로 꽉 찬)와는 다른 두 개의 아카이브가 들어섰다. 하나는 한국 건축사에서 공터처럼 남아 있는 1960년대 '기공' 작업에 관한 아카이브이다. 자료의 기근 속에 어렵게 모은 자료들로 구성되었다. 그래서 이름도 '부재하는 아카이브 Absent Archive'이다. 다른 하나는 '도래하는 아카이브Emergent Archive'이다. 건축가인 김성우(N.E.E.D. 건축사사무소), 전진홍, 최윤희(바래 BARE), 최춘웅(서울대학교 교수), 강현석, 김건호(설계회사), 미디어 아티스트 서현석, 소설가 정지돈, 사진작가 김경태(EH) 총 일곱 팀이 도래하는 아카이브를 채웠다. 건축, 미디어 아트 등 다양한 예술 분야의 작가들로 구성된 이 일곱 개의 팀은 단순히 당시의 건축물을 재현하는 데 그치지 않고, '기공'의 유산을 근거로 새로운 가치 발굴과 해석을 통해 미래 유산의 가능성을 보여 줄 것을 요청했다. 맨땅과 다름없는 '자료 없는' 아카이브를 바탕으로, 설계회사SGHS는 엑스포70을, 최춘웅은 여의도 종합 개발 계획을, 김성우는 세운상가

　　　　한국 건축계의 과거와 미래의 이야기를 담다

를, 바래는 구로를 다루었다(흩어져 있던 뼈 일부로 골격을 만들고 살을 덧붙이고 숨을 불어 넣었다). 이들이 맨투맨의 밀착 형태로 각각의 프로젝트에 매달렸다면, 서현석과 정지돈은 이 네 가지 프로젝트를 포함하여 1960년대와 오늘을 종단하며 건축과 국가 사이의 공백을 탐색하는 리베로의 역할을 담당했다. 1960년대 '기공'의 대표적인 건축가들(김수근, 윤승중, 김석철, 김원)과 이들의 작업을 자양분 삼은 후대 한국의 젊은 건축가들의 작업은 이렇게 2018년 베네치아라는 세계무대에 세워졌다. 이것은 앞으로도 계속해서 채워져 갈 아카이브이며, 달리 말하면 채워지지 않은 아카이브이므로 '도래하는'이라는 미래를 기다리는 수식어를 달았다.

부재하는 과거, 도래할 미래, '없음'을 디자인하다

전시 콘텐츠가 모였고 이 콘텐츠들이 입주할 공간도 주어졌다. 이제 마지막 남은 차례는 이 둘의 연결이다. 네 가지 '기공' 프로젝트를 증언해 줄 어렵사리 모은 당시 콘텐츠와 작가 일곱 명이 재구성하고 해석한 새로운 콘텐츠를 '기공' 멤버 중 한 명이었던 고故 김석철이 (이탈리아 건축가 프랑코 만쿠조와 공동으로) 구축한 한국관에 '전시'하려면, 그저 아무렇게나 콘텐츠를 '적절히' 배치하는 데서 그치면 안 된다. 나는 마감 재료가 다양하고 창이 많고 틈이 많아 전시를 실행하

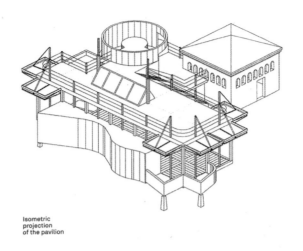

Isometric
projection
of the pavilion

.. 베네치아 비엔날레 한국관 외부 도면-Guide to the pavilions of the venice Biennale
 since 1887, by Electa, Milano

기에 매우 어려운 조건을 갖춘 한국관의 특이성을 장애 요소로 여기
지 않고 이를 충분히 활용하려 했다. 내용과 형식이 서로를 안아 주
고 보듬으며 빛나게 하고자 했다. 나는 한국관 전시디자인 콘셉트를
당시 문건에서 이렇게 표현했다.

> 건축가 김석철이 설계한 기존 한국관(파빌리온)의 존재와
> 형태를 존중하는 동시에 특정 시기 한국 건축계에 부재
> 하는 과거와 도래할 미래의 이야기를 매개하는 주술적
> 대상지site로 제안한다. _디자인 컨셉트 노트 중에서

한국 건축계의 과거와 미래의 이야기를 담다

DW : dry wall
CW : curtain wall
(W) : wood
(G) : glass
(H) : honeycomb panel
wood flooring on heating panel

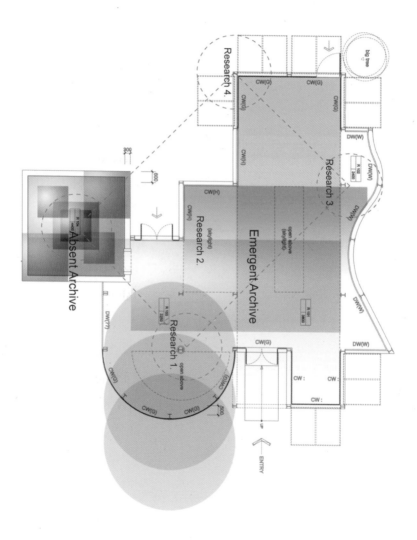

《국가 아방가르드의 유령》전시 조닝 및 평면도

한국의 특정 시기를 다루는 콘텐츠를 이탈리아 베네치아에서 설득적으로 펼쳐야 하는 점은 암묵적인 과제였다. 전시디자인Scenography은 각 전시물 사이에 맥락과 관계를 설정하고 공간과 전시물 사이에 논리를 구성하는 작업이다. 2018 베네치아 건축 비엔날레 한국관 전시디자인에서는 세 곳을 핵심 장소로 정했다. 하나는 고전적 아카이브 전시 방식을 취하여 자료를 배치하는 '부재하는 아카이브', 두 번째는 확장되고 반사되는 재질을 활용한 열린 공간 형태로 실현되지 않은 미래를 암시하는 '도래하는 아카이브', 세 번째는 '부재하는 아카이브'의 실제 자료들을 재료 삼아 건축을 예술의 차원으로 끌어올리기를 시도한 네 작품(최춘웅, 설계회사, 바래, 김성우)이 서로 관계를 맺는 바닥의 바둑판 모양(그래픽 그리드) 영역이다.

어떤 작품이 놓일지 모르므로 보통의 미술 전시실은 화이트 큐브 형태로 작품을 영접할 준비 태세를 취한다. 2D의 그림을 위해 백지가 있듯이 3D의 화이트 큐브는 평면, 입체 등 모든 미술품을 위한 것이다. 김석철이 지은 한국관은 화이트 큐브와는 한참 다른 지점에 위치한다. 한국관은 다시 말하면 환대의 집이다. 현관, 벽면, 지붕, 창문 등 집을 구성하는 여러 부분의 모양이 그대로 살아 있고 재료들도 다양하다. 전시장으로 쓰기에는 매우 까다롭다는 뜻이다. 그중에서도 다루기 가장 어려웠던 것은 여러 각도로 여러 곳을 향해 투명하게 열린 창이었다(숲 근처에 있는 유럽의 일반 집을 떠올리면 될 듯하다).

한국 건축계의 과거와 미래의 이야기를 담다

이런 창들을 작품 특성에 맞게 나누어, 어떤 것은 투명한 채로 어떤 것은 반투명하게 처리하기로 했다. 또 어떤 것은 자외선 차단 효과와 내부를 더 잘 보이게 하기 위해 반사체로 바꾸어 활용했다. 이런 복합적 투명함을 통해 한국관이 관객에게 명확히 보여 줄 것과, 창 너머 보이는 풍경 중에 수용할 것을 구분했다. 바닥에 새겨진 그리드는 여러 프로젝트의 상호 관계를 보여 주고 다른 부분과는 구분 짓는, 영역 표시 역할을 맡았다.

첫 번째 핵심 장소, 부재하는 아카이브

> 한국관은 1968년 한국 건축가들의 이상을, 그러나 온전히 실현되거나 기록되지 못한 시간과 흔적을 담는 '부재하는 아카이브'를 이야기의 출발점으로 삼는다. 즉 쓰이지 않은 역사, 기록되지 못한 기억에서 이 전시는 시작한다. _디자인 컨셉트 노트 중에서

부재하는 아카이브 공간의 외피는 오래된 벽돌로 견고히 둘러싸여 있으며 내부는 1968년 한국 건축계의 역동적이고 이상적 시기를 상징하듯 입체감 있는 진열장 구조로 빼곡히 둘러싸여 있다. 진열장에 놓이는 자료 중 일부의 기록물은 의도적 박제를 통해, 일부의 기록

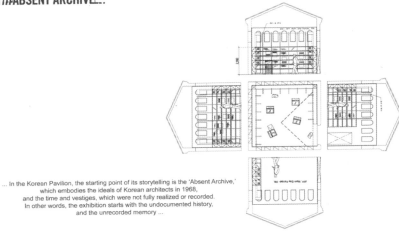

... In the Korean Pavilion, the starting point of its storytelling is the 'Absent Archive,'
which embodies the ideals of Korean architects in 1968,
and the time and vestiges, which were not fully realized or recorded.
In other words, the exhibition starts with the undocumented history,
and the unrecorded memory ...

·· 《국가 아방가르드의 유령》- 부재하는 아카이브 입면도

은 굴절과 반사를 통해 서로 다른 방식으로 존재를 드러낸다. 관람
자들은 진열장 곳곳에 팝업 창처럼 떠 있는 파편적 텍스트들을 통해
자료의 내용이 어떤 것인지를 엿볼 수 있다.

1960년대 사건들을 소재로 서울이 어떤 곳인지를 묻는 정지돈의
소설 『빛은 어디서나 온다』 속 화자는 이화여대 68학번 정태순이다.
그의 목소리가 담담히 공간을 채운다. 소설의 텍스트는 한쪽에 세워
진 모니터에 유령이 하는 것인 양 스르륵 입력된다. '부재하는 아카
이브'의 기록들은 직접적이든 간접적이든 이 전시의 이야기를 풀어나
가는 실마리로 또는 사실적 증거로 채워지지 않은 빈 곳을 상상하게

한국 건축계의 과거와 미래의 이야기를 담다

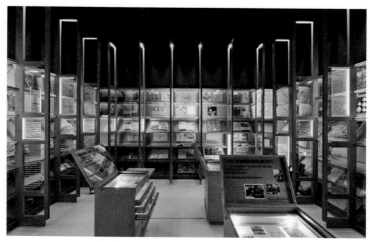

.. 부재하는 아카이브 전시 전경

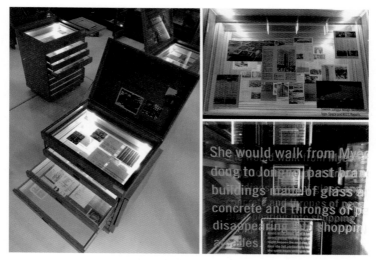

.. 부재하는 아카이브-이상향의 기록과 진열대 세부 이미지

《국가 아방가르드의 유령》

하는 참조점 역할을 했다. 벽돌 방에 배치된 '부재하는 아카이브'는 '기공'의 건축가들이 실제로 그려냈던 청사진, 그들이 욕망했던 것과 이루지 못한 것들이 무엇인지를 알 수 있게 했다. 터키관 큐레이터인 칸수 쿠르겐은 "아카이브가 없음을 드러내는 것은 쉽지 않은 일이다. 하지만 이를 통해 편향된 아카이브에 대한 비판적인 도전이 가능하게 되었다. 역사적 유령으로부터 우리의 상상력은 더욱 강화된다"고 평했다.

두 번째 핵심 장소, 도래하는 아카이브

중앙 천창에서 쏟아지는 빛, 그 사이에서 어른거리는 투명한 유리벽, 내려온 빛을 반사하는 스테인리스 바닥, 여기에 간결하게 드리워진 추들, 그 사이사이 구로, 오사카, 여의도, 세운상가 등 서로 다른 사이트에서 채집돼 새롭게 결합된 상상의 발굴 석류.

　전시장 중앙에 위치한 '도래하는 아카이브'의 모습이다. 전시 공간 중 또 다른 핵심 영역인 도래하는 아카이브는 기록되지 못했던 시기에 대한 연구 가치와 그 가능성을 열고 앞으로 축적될 사유와 자료를 기다리는 새로운 형식의 아카이브 영역이었다. 이곳은 한국관의 공론의 장이자 공공 영역인 '자유 공간'의 역할을 맡았다. 도래하는 아카이브는 '부재하는 아카이브'를 형성하는 방식과 달리 경계 없는

　한국 건축계의 과거와 미래의 이야기를 담다

상황적 무대이다.

나는 이 공간을 열린 무대처럼 초청하고 환대하는 분위기로 만들고 싶었다. 이 영역은 한국관 전체에서 중앙에 위치하며 스테인리스 스틸, 하프 미러half mirror 마감을 이용해 영역의 깊이를 확장시켰다. 이곳에는 일정한 간격으로 추를 드리워 앞으로 새겨질 기록의 좌표 값을 기다린다는 것을 상징했다. 이와 동시에 '도래하는 아카이브'는 미래 가치를 발굴하는 현장이라는 점을 표현한 것이기도 했다.

드리워진 추의 기능은 하나 더 있었다. 관람자들의 걸음 속도를 늦추는 역할을 이 추가 맡았다. 형식 면에서 한국관은 엑스포70 한국관의 오마주이기도 했다. 엑스포70에서 사용한 '반사, 확장, 경계 허물기' 방식을 적극적으로 차용했기 때문이다. 여러 방향으로 열려 있는 창들에 대해서는 투명성을 다시 해석했다. 최대한 투명하게 열어 두되, 한편으로 〈급진적 변화의 도시〉의 경우는 천정에 위치한 창에 반사 시트를 설치하여 모형을 조감할 수 있도록 했다. 〈빌딩 스테이츠〉 작품과 만나는 창에는 직사광선을 피하고 은은한 자연 채광이 유입되도록 안개 시트를 이용했다. 또한 〈환상도시〉 영상이 재생되는 공간은 선팅 필름을 통해 창으로부터 들어오는 강렬한 햇빛을 차단해 영상의 선명도가 떨어지지 않도록 했다. 그러면 창의 투명도를 조절해 시선의 선택적 교류가 가능해진다.

《국가 아방가르드의 유령》

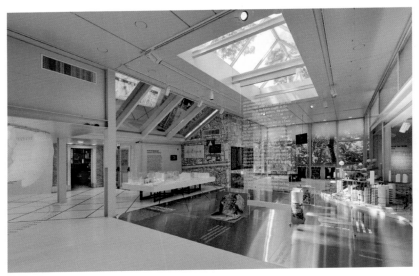

·· 도래하는 아카이브 전시 전경

·· 도래하는 아카이브 전시 전경 세부

한국 건축계의 과거와 미래의 이야기를 담다

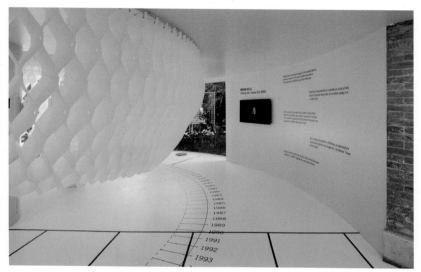

。 바래 〈꿈 세포〉 설치 이미지

세 번째 핵심 장소, 그리드

그리드 영역은 이야기의 출발점인 '부재하는 아카이브'에서부터 재해
석된 여의도, 세운상가, 구로, 엑스포70 등 네 개의 작품과 한국관 중
앙에 위치한 '도래하는 아카이브'를 연결해 이야기의 흐름을 시각화
한 영역이었다. 세운상가를 다룬 김성우의 〈급진적 변화의 도시〉는 주
변을 변화시키는 모델(준거점) 역할을 하도록 등장한 세운상가가 오
히려 주변에 동화했고, 이제는 역으로 변화의 대상이 되라는 압력을
끊임없이 받고 있는 상황에서 두 가지 방식으로 새로운 세운상가의

역할을 모색한다고 작품을 설명한다.

최춘웅은 〈미래의 부검〉에서 1968년도 여의도 마스터플랜을 통해 건축가들이 꿈꿨던 여의도의 모습들을 바탕으로 이후 전개된 여의도에 대한 여러 생각들과 견해들을 하나로 묶어서 새로운 이야기를 만들었다. 흘러온 시간들을 켜켜이 쌓고 여의도에 투영됐던 꿈과 욕망을 모두 집합시킨 것이다. 엑스포70을 다룬 설계회사의 〈빌딩 스테이츠〉는 국가와 개인의 서로 다른 열망이 기이하게 절충된 엑스포70의 모형을 한국관 외부에 설치된 두 개의 오브제(한쪽은 발산하는 방식의 오브제, 다른 한쪽은 수렴되는 방식의 오브제) 사이에 둔다.

바래의 〈꿈 세포〉는 새하얀 벌집 구조로 이루어진 흰색 돔을 과거 구로공단 노동자들의 셀(칸칸이 이뤄진 작은 공간) 단위 척박한 생활환경에 대비하여 환상적 이미지를 극대화시킨다. 관객들이 커튼처럼 열고 닫는 체험이 가능한 설치 작품인데, AA 스쿨 교수 에바 길버트 Eva Franch i Gilbert는 "사람들이 이 작품을 열고 닫으며 안으로 들어가 보기도 한다. 멋진 움직임이다. 관객들에게 행동하도록 만드는 즐거운 작품이다"라고 평했다. 서현석의 〈환상도시〉는 구현되지 않은 자유 공간 서울의 1960~70년대의 근대화 궤적을 추적하는 50분의 영상 작업이다. '기공'에 관련되었거나 이를 연구한 인물들의 육성이 담겨 있다. 관람자들은 '도래하는 아카이브'와 시각적으로 교차하고 있는 이 영역을 드리워진 추의 제지(?) 속에 천천히 이동하며 미래의 연구 가치를 나누고 생각해 보는 공론의 장('도래하는 아카이브')

한국 건축계의 과거와 미래의 이야기를 담다

에 참여하게 된다.

실제로는 고작 몇 분 정도만 휘익 둘러보고 다른 국가관으로 발길을 옮길 대부분의 관객들에게는 이렇게 짜인 공간 구성 논리와 시각화된 개념은 충분히 인지되거나 설득되지 않을 것이라는 점을 분명히 알고 있었다. 그러나 전시 공간에 초대된 관객에게 전시의 지향점을 읽어낼 수 있는 기회와 가능성은 최대한 부여할 필요가 있다고 보았다. 우리의 이런 노력은 몇몇 '관람자'들의 반응을 통해 충분히 보상 받았다. 월간 『공간』은 "《국가 아방가르드의 유령》의 내용 구성은 직관적이기보다 관념적이며, 간결한 구성이기보다 여러 레이어가 동시다발적으로 엮여 있다. 전시의 밀도가 높고 뚜렷한 선언이 없는 만큼 관객들로 하여금 독해의 의지를 요구한다. 의지를 가지고 독해에 성공한다면 지적 포만감을 넘어 또 다른 사유가 생산될 가능성이 높다…건축가가 아닌 전문 전시 공간 디자이너가 시노그래피를 풀었다는 점은 기존 한국관의 건축 전시 방식과는 차별화되는 부분이기도 하다"고 평했다.

에바 길버트는 "내용 이해에 앞서 공간적으로 느낌이 좋다"며, "독일관은 한국관만큼 전시 내용이 산적해 있지만 공간이 불친절하여 그 내용을 파악하고 싶지 않았다. 그에 비해 한국관은 전시 공간이 사람들에게 호의적이며, 구획된 서로 다른 영역이 있다는 것을 알게 한다. 전시의 주제와 내용을 모두 이해하지 못하더라도 전체적인 경험으로 다가왔다"라고 말했다. 한국관에 세 번이나 방문한 리투아니

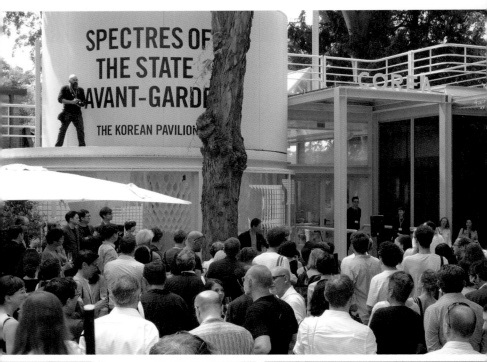

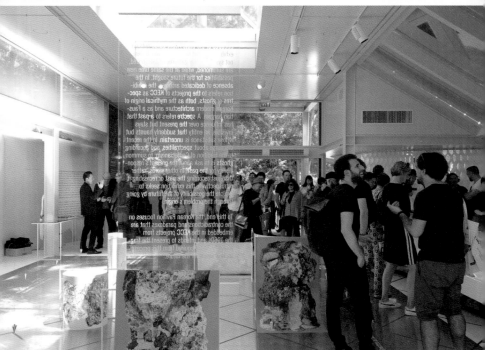

·· 제16회 베네치아 건축 비엔날레 한국관 《국가 아방가르드의 유령》 전시 개막식 모습

아 건축가 로주라이티티 아키텍츠 공동대표는 "한국관에서 가장 인
상 깊었던 공간은 전시장 입구(도래하는 아카이브)다. 입구에 들어섰
을 때 다양한 이미지가 중첩되면서 매우 감동적인 느낌을 받았다. 또
한 생각하지 못한 틈새 공간들이 흥미로웠는데, 그 점이 이 전시를
돋보이게 만들었다"고 소감을 밝혔다.

크레딧과 참고자료

저작권자를 밝히고자 최선을 다했으나 의도치 않게 간과한 부분이 있다면
기회가 되는 즉시 수정하겠습니다.

■ **이중섭, 백년의 신화**
　기획: 김인혜/ 공간: 김용주/ 그래픽: 김동수, 전혜인
　참고: 국립현대미술관 전시 도록 『이중섭, 백년의 신화』
　사진 촬영: 국립현대미술관 제공 – 이미지 줌 023, 029, 030, 032, 033, 037, 038, 039, 042, 044,
　046, 048

■ **그림일기: 정기용 건축 아카이브**
　기획: 정다영/ 공간: 김용주/ 그래픽: 송혜민
　참고: 국립현대미술관 전시 도록 『그림일기』
　사진 촬영: 안하진 058 / 이미지 줌 066, 068, 069, 070

■ **한국 현대미술작가: 최만린**
　기획: 이사빈/ 공간: 김용주/ 그래픽: 송혜민
　참고: 국립현대미술관 전시 도록 『최만린』
　사진 촬영: 김용관 089, 093(상), 095 / 이미지 줌 084, 086, 087, 089, 090, 093(하), 096

■ **윤형근**
　기획: 김인혜/ 공간: 김용주/ 그래픽: 김유나, 원성연
　참고: 국립현대미술관 전시 도록 『윤형근』
　사진 촬영: 이미지 줌 125, 126, 128, 129, 130, 133, 139(하) / 베르보르트 137, 138, 139(상)

■ **국립현대미술관, 청주 – 보이는 수장고**
　기획: 국립현대미술관 청주관 건립팀/ 공간: 김용주, 양수진/ 그래픽: 김유나, 전혜인
　참고: 국립현대미술관 청주관 건립자료집
　사진 촬영: 이미지줌 158, 164, 165, 169

■ **한국의 단색화**
　기획 및 진행: 윤진섭, 김형미/ 공간: 김용주/ 그래픽: 송혜민
　참고: 국립현대미술관 전시 도록 『한국의 단색화』
　사진 촬영: 이미지 줌 186, 189, 190, 192

■ 대지의 시간

기획: 김경란/ 공간: 김용주, 윤지원/ 그래픽: 박휘윤

참고: 국립현대미술관 전시 도록 『대지의 시간』

사진 촬영: 이미지 줌 204, 206

■ 문신: 우주를 향하여

기획: 박혜성/ 공간: 김용주, 윤지원/ 그래픽: 김동수

참고: 국립현대미술관 전시 도록 『문신: 우주를 향하여』

사진 촬영: 이미지 줌 214, 218, 221, 223, 227, 228, 231

■ 문명–지금 우리가 사는 방법

기획 및 진행: 빌 유잉, 홀리 루셀, 바르토메우 마리, 장순강/ 공간: 김용주/ 그래픽: 김유나

참고: 국립현대미술관 전시 도록 『문명–지금 우리가 사는 방법』

사진 촬영: 이미지 줌 248, 249, 257, 258

■ 국립현대미술관, 과천30주년 특별전– 상상의 항해

기획: 정다영/ 공간: 김용주, 정성규/ 그래픽: 김동수, 김유나

사진 촬영: 최승호 269/ 이미지 줌 270(상)/ 명이식270(하)

■ 어반 매니페스토 2024

총괄: 하태석

기획 및 디자인: 바운드리스뮤지엄, 김희정, 홍박사/ 전시보조: 정성규, 정상미

참고: 전시 리플릿 '어반 매니페스토 2024'

사진 촬영: 노경 283, 284, 285, 287

■ 2018 베네치아 건축 비엔날레 한국관

감독: 박성태

기획: 박정현, 정다영, 최춘웅/ 기획 및 진행: 김희정, 정성규

공간: 김용주/ 그래픽: 이재민, 유현선 (스튜디오 fnt)

참고: 16회 베네치아 비엔날레 한국관 전시 도록 『국가 아방가르드의 유령』

사진 촬영: 김경태 294, 309(상), 312(상), 313

전시디자인,
미술의 발견
: 작품은 어떻게 스토리가 되는가

초판 1쇄 | 2023년 11월 27일
초판 2쇄 | 2024년 1월 11일
지은이 | 김용주

펴낸이 | 김남기
편집 | 김미정
디자인 | 김선미
표지디자인 | 홍박사
마케팅 | 남규조

펴낸곳 | 소동
등록 | 2002년 1월 14일(제 19-0170)
주소 | 경기도 파주시 돌곶이길 178-23
전화 | 031 955 6202 070 7796 6202
팩스 | 031 955 6206
페이스북 | https://www.facebook.com/sodongbook
전자우편 | sodongbook@gmail.com

ISBN 979 11 93193 02 0 03600